100%

get the most from your
digital camera

拍好數位照片 的方法

作者◎西門・喬伊森(Simon Joinson)

翻譯◎霍大

生活良品024

100%
get the most from your
digital camera
拍好數位照片 的方法

作者◎西門・喬伊森(Simon Joinson)
翻譯◎霍大

太雅生活館

100%拍好數位照片的方法

Life Net生活良品024

作　　者	西門‧喬伊森(Simon Joinson)
翻　　譯	霍大

總 編 輯	張芳玲
書系主編	張敏慧
文字編輯	林麗珍
美術設計	何月君

太雅生活館出版社
TEL：(02)2880-7556　FAX：(02)2882-1026
E-mail：taiya@morningstar.com.tw
郵政信箱：台北市郵政53-1291號信箱
太雅網址：**http://taiya.morningstar.com.tw**
購書網址：**http://www.morningstar.com.tw**

發 行 所	太雅出版有限公司
	台北市111劍潭路13號2樓
	行政院新聞局局版台業字第五○○四號
印　　製	知文企業（股）公司 台中市407工業區30路1號　TEL：(04)2358-1803
總 經 銷	知己圖書股份有限公司
	台北公司 台北市106羅斯福路二段95號4樓之3
	TEL：(02)2367-2044　FAX：(02)2363-5741
	台中公司 台中市407工業區30路1號
	TEL：(04)2359-5819　FAX：(04)2359-5493
郵政劃撥	15060393
戶　　名	知己圖書股份有限公司
廣告刊登	太雅廣告部
	TEL：(02)2880-7556　E-mail：taiya@morningstar.com.tw
初　　版	西元2005年11月01日
再　　版	西元2007年04月01日
定　　價	350元

（本書如有破損或缺頁，請寄回本公司發行部更換；或撥讀者服務部專線04-2359-5819）

ISBN 978-986-7456-60-1
Published by TAIYA Publishing Co.,Ltd.
Printed in Taiwan

國家圖書館出版品預行編目資料

100%拍好數位照片的方法 ／ 西門‧喬伊森作：
　霍大翻譯. -- 初版. -- 臺北市：太雅，2005〔民94〕
　面：　公分.--（Life Net生活良品：24）
　含索引
　譯自：Get the most from your digital camera

　ISBN 978-986-7456-60-1（平裝）

　1. 數位相機　2. 影像處理（攝影）　3. 影像處理（電腦）

951.1　　　　　　　　　　　　　　94019549

100%拍好數位照片的方法

Contents 目錄

前言

數位相機開啓了一個全新的創意世界，在這個世界裡面，每一個人都可以從一個隨興攝影者變成攝影家。不會浪費底片，還有液晶顯示幕檢查拍好的照片，你可沒有藉口說：「我拍不出好照片」了。

本書與其他的攝影書不同，這本書從頭到尾都是為數位相機使用者寫的。書中絕大部分的照片，都是用大部分讀者們使用的非專業、實用型數位相機拍攝的。你將會在本書中發現，用數位相機捕捉的影像與用底片相機捕捉的影像有何不同，你也將學會如何善用、甚至克服實用型數位相機獨有的缺點。這本書還會告訴你，相機上每一個模式選擇鈕與選單要在那種情況下使用、以及如何使用，你才可以照出一張好照片。最後，如果你隨時都帶著相機，並且學著按下快門前先思考，這本書會讓你大開眼界，進入一個充滿各種創意的世界。

數位攝影與底片攝影不同之處在於，按下快門只是攝影過程的開始，這也是數位攝影著迷之處。你可能拍了些不怎麼樣的照片，但你知道簡單的軟體技術可以移除照片上的缺點。這本書最後一章談的就是一些基本的影像處理知識。

這本書不是要取代你的相機的使用手冊，這本書的目的是帶你認識一些科技與技術，讓你能夠把隨興拍下來的照片，變成得意之作。拍好照片是個會上癮的消遣，一旦你享受到創造特殊成果的獨特滿足感，你就絕不會回頭！

數位相機的設計非常複雜，讓你可以在不

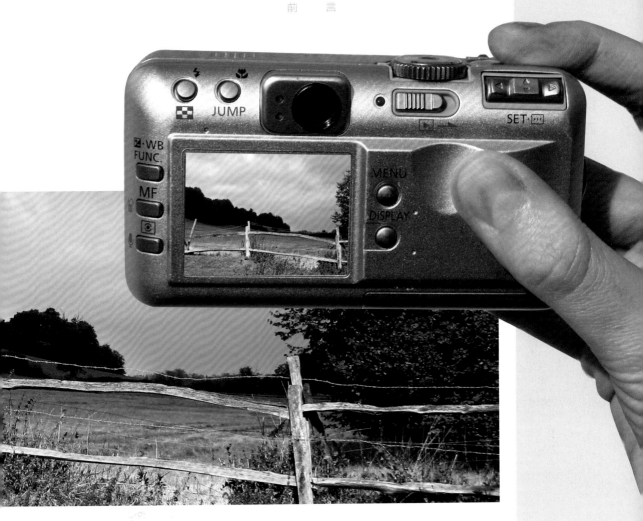

同的拍攝條件下，完全都不要操心，就拍出完美的照片。現在大家都習慣讓相機決定如何拍照，還有許多流行機種也不提供全手動操作功能，因此，我寫作本書的重點之一，即是告訴大家在最簡單的數位相機上都可以用到的技術。你會在本書中學到如何取景、如何使用絕大部分相機上都有的設定、如何使用閃光燈、打開與關閉閃光燈的時機，如何避免常見的數位攝影陷阱，以及為什麼有時候你還是必須早上4點半起床，才能拍到一張完美漂亮的照片。

　　最後、也許是最重要的是，你可以從本書中學習嘗試與練習的重要性。數位相機完全推翻了傳統攝影的規範：沒錯，數位相機是很貴，但不會按一次快門就多花一點錢，沒有底片可以被「浪費」，還可以拍一張就檢查一次，並且任你決定要不要立即刪除。但別忘記，職業攝影家經常要按上百次快門，才能拍出一張好照片，所以，如果你一年只拍50張照片，就別期待可以提高拍出好照片的機率。攝影有一種感動、刺激你的力量，會讓你開懷大笑、也會讓你悲傷難過。每一次按下快門，都是一個決定的瞬間。所以，讓每一張照片，都是好照片。

基本的
數位知識

短短幾年間，數位相機從貴的不得了的玩具變成
銷售量超過底片相機的流行商品。新科技也帶
來新挑戰，有一大堆東西要學，但
別擔心，就在這本書中，你可
以學到要拍好照片
的每一件事。

數位相機

大部分數位相機的外觀可能不同，但內部結構大同小異，也不會比底片相機難操作。本章告訴你數位相機的運作方式，你應該要掌握的特性與功能，以及可以不要理會的地方。

▲高檔數位相機(如上圖)的特性與功能與使用底片的「單眼反射式相機」(SLR)不相上下，影像品質也相似、甚至更好。每一種高檔數位相機都提供簡單的「即按即拍」功能給初學者使用。

說，運用數位照片是沒有限制的；例如，你可以在數位相片製造特殊效果，再用電子郵件或放在網站上與朋友分享；你可以列印照片、在電視螢幕上觀看由多張照片編輯成的幻燈片、宣傳單與新聞信上放上數位照片，看起來就會專業不少，你還可以利用照片製作有個人風格的卡片、月曆與電腦螢幕保護程式，以上種種根本花不了多少錢。唯一能限制你運用數位照片的因素，只有你的想像力。如果一張照片能抵洋洋灑灑數千言，那麼一張數位相片就抵的上數千張傳統明信片。個人電腦的多用途由此可見。

革命從這裡開始

數位相機使攝影起了革命的原因，是捨棄底片，改以電流產生電子的方式捕捉並儲存影像。這種作法顯著的優點是，第一，一按下快門，可以立即在相機的彩色液晶顯示幕上檢查影像，決定是否刪除、保留、或再拍一張。你再也不要等到照片洗出來以後，才能決定那一張要留下來。這也是雖然數位相機購入價格較高，但長久算下來，操作成本反而比已經使用100多年的底片相機低的原因。數位攝影與用底片拍照的另一個更不能忽視的基本差別是，數位照片可以方便、快速的儲存在家用電腦中，就實用性與創意來

看起來一樣，其實大不同

數位相機的運作原理與35厘米相機或「先進攝影系統」(APS)相機幾乎沒有差別。而這些相機與150年前最早的版式相機的差別，也只在基本設計比較進步而已。相機運作的原理是：將一個感光材料(底片或數位感測器)放在一個隔絕光線的盒子裡面，感光材料前面有一個可設定開關時間(通常是幾分之一秒)的簾子，在這個稱為快門的簾子前面，有一個由玻璃(或塑膠)鏡片組成的鏡頭，將光線清晰的聚焦在底片或感測器上。大部分相機的鏡頭內有一個光圈，可隨外在環境明亮度不同而調整進光量，例如在明亮的夏大

與潮濕的冬大早晨拍照，光線情形必然不同。以上大概就是數位相機與傳統相機僅有的相同之處了。傳統相機是將影像記錄在底片上，在經過化學藥水沖洗後才能顯像；數位相機是將影像當成一個個檔案，並儲存在記憶卡中，你的電腦中若有正確的軟體，就可以讀得到這些檔案。記憶卡中的影像被複製或列印後，空出來的記憶卡還可以重複使用(有一家記憶卡製造商宣稱他們生產的記憶卡可以重複儲存至少百萬張影像)。

　　和現代的底片相機一樣，新上市的數位相機上也有許多配件功能，如變焦鏡頭、多區域自動對焦系統、特殊的情境模式等，這些配件與功能可以讓你在拍照時有更多控制權、或更容易拍出好照片。本書隨後將會告訴你選擇與使用數位相機時，需要知道的每一件事。

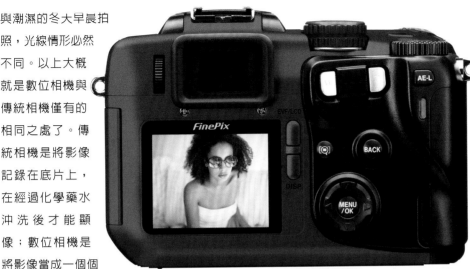

　　用數位相機照相的最大優點，是使用機背上的彩色液晶顯示幕。利用顯示幕除了能讓你更完美的取景(顯示幕上的影像與鏡頭看見的影像完全一樣)外，還有「立即回饋」的特性，你只要將選擇相機的「播放」功能，就可以立即看到剛剛拍的照片，並且還可以放大檢視影像清晰度。換句話說，你可以立即刪除爛照片，免得等到回家把照片列印出來，或在電腦顯示幕上看到時，才發現這是一張爛照片而懊惱不已。

相機種類

如果你到相機店逛一圈，我很能理解你出來時有被嚇到的感覺。你看到的那數百種不同型號的數位相機，可以分為5大類。

▲網路攝影機/玩具
這東西只有不到百萬畫素，價錢比買一個比薩餅多一些，對於想要認真拍照的人來說，這東西沒用。

▲入門款
通常介於200到300萬畫素間，功能有限，配備定焦或小範圍的變焦鏡頭。

▲中間款
市場上大部分的數位相機屬於中間款。介於200萬到400萬畫素間，功能多，買了不後悔。

▲專業消費型
在中間款(如上)與單眼反射式相機(如下)間的機種。高解析度、變焦範圍寬、功能更多。

▲專業/單眼反射式
高品質、價格昂貴、但十項全能的相機。可更換鏡頭，配件齊全。

分解數位相機

你可以靠近一點觀察數位相機，瞭解相機各部分的功能

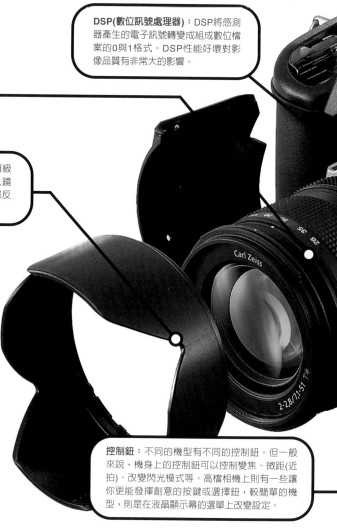

DSP(數位訊號處理器)：DSP將感測器產生的電子訊號轉變成組成數位檔案的0與1格式。DSP性能好壞對影像品質有非常大的影響。

鏡頭：將拍攝對象的光準確地匯集至CCD或CMOS感測器上(詳見次頁右欄)。大部分的鏡頭都有自動對焦與變焦功能，變焦指觀景角度可以在望遠到廣角間變化。

遮光罩：通常是選用配件，一般來說在頂級相機上常見。遮光罩可以阻擋從斜角進入鏡頭的散光(進入鏡頭的散光，會造成內部反射，稱為光斑現象)

把一台數位相機拆開以後，就算是那種便宜的、對準就拍的機型也好，你會發現一堆電子組件、處理器、與光學組件緊密的排列其中。當然，沒事不要把相機給拆了。

控制鈕：不同的機型有不同的控制鈕。但一般來說，機身上的控制鈕可以控制變焦、微距(近拍)、改變閃光模式等。高檔相機上則有一些讓你更能發揮創意的按鍵或選擇鈕，較簡單的機型，則是在液晶顯示幕的選單上改變設定。

▼仔細觀察，一張數位影像是由一個個非常微小的方塊組合而成，每一個小方塊都有各自的色彩與亮度值。

為了照出一張清楚銳利的照片，數位相機的每一個組件都必須最佳化，在外來干擾最少的情形下捕捉最多的細節。有4個因素影響影像品質：1.鏡頭。2. 曝光、對焦與白平衡系統。3.CCD或CMOS感測器(詳見次頁右欄)。4.相機將數位訊號轉變成檔案，儲存在記憶卡中的過程。雖然市場上所有的數位相機都以標榜解析度(即感測器上有多少像素)的方式行銷，但上面提到的其他3個因素，對一張照片的清晰、色彩、明亮以及對比有同樣大、甚至更大的影響。這也是為什麼兩台規格相似的數位相機照出來的照片卻可能大不同的原因。此外，購買數位相機前要試拍幾張，看看拍出來的照片是否滿意，這和買車前要試車是同樣的道理。

感測器

閃光燈：只有最便宜的機型使用內建閃光燈，做為現場光源不夠亮時補光之用。部分機型則可外接光源更強、可調整打光角度的閃光燈。

感測器：是數位相機的心臟，位於鏡頭正後方。感測器是一塊特別的感光晶片，上面布滿著細微的「畫素」(見右欄)，每一個畫素把接受到的光源轉變成電子訊號，DSP再將這些訊號轉變成數位檔案。

觀景窗：部分機型配備光學觀景窗、部分機型甚至有電子觀景窗(但有些機型甚至沒有觀景窗)。當拍攝環境非常刺眼、彩色液晶顯示幕反光嚴重時，觀景窗就派上用場。觀景窗耗費的電力也較彩色液晶顯示幕低。

感測器是數位相機的心臟，它是一塊將光線轉變成電流的特殊晶片。大部分數位相機使用的是CCD(電荷耦合裝置)感測器，少數入門款與高級款相機使用的是CMOS(補充性金屬氧化物半導體)晶片。感測器上有30萬個到數百萬個微小的感光元件「感光二極體」，它們以格狀縱橫交錯排列，每一個感光二極體上都有微型鏡片與分色濾色片。這些分佈在感測器上的微小「畫素」，其多寡即代表相機的解析度高低，也是衡量相機能記錄細節到多精細的依據。全世界生產感測器的廠商不多，也就是不同廠牌、不同款式的數位相機可能使用同一家廠商生產的感測器，即使如此，使用同一廠牌感測的相機，卻不一定會產生相同品質的照片，原因是相機鏡頭、曝光、對焦系統，與影像處理(由相機內建的運算處理器產出的數位檔案)都會影響影像品質。這解釋了為何一台300萬畫素的數位相機照出來的照片，可能會比一台500萬畫素的相機來的好。畫素多寡不能決定一切。

　　大部分實用型數位相機上的彩色液晶顯示幕，除了可以預覽取景與瀏覽已經拍好的照片外，還可以控制更複雜的功能。現代數位相機的顯示幕選單愈來愈進步、也愈容易上手，常見控制選單的方式，是利用四向控制鍵(如右圖相機背左方所示)；而介面與選單設計優良與否決定了相機是否好用。

基本相機功能

自從柯達公司發明那句著名的廣告詞:「你按快門,其他的事交給我們」之後到現在,相機的發展已經有長足的進步。對第一次操作相機的人來說,現在大部分相機不同的功能與特性,加上許多配件,足以讓他們頭昏腦脹。

按鍵,到處都是按鍵

第一次使用數位相機時,你可能覺得好像在冒險。看一眼大部分中、高價位的數位相機吧,上面不是按鍵就是開關,顯示幕功能選單好像怎麼選也選不到結束,當然囉,那一塊小小的顯示幕那裡容納得下相機設計者希望加入的功能?你過去操作相機的經驗(大部分數位相機的按鍵與35厘米的單眼反射式相機相同),以及你希望把相機的功能發揮到什麼地步,決定了你能否輕鬆操作相機、或是根本不理會這些按鍵與開關。如果你的要求不高,是那種「對準了沒?按下去就好了」的拍照者,但手上拿的卻是一台到處都是按鍵

與開關的半專業數位相機,你要拿這個怪獸怎麼辦?別擔心,在這種情形下,這種相機也一定有全自動模式,不管拍照條件多嚴苛,你也可以拍出品質過得去的照片。但如果你是那種只要拍「大家站好啦,笑一個」的家庭照的人,現在也不會在讀這本書,對不對?下面,我就要告訴你如何拍出一張張真正的、有恆久保存價值的照片,而且我還會告訴你,操控相機有多容易;還有,就算你手上拿的是最簡單的相機,你也可以善加利用這種相機的功能,拍出水準以上的照片。現在,我先簡短介紹市場上絕大部分數位相機都有的功能以及它們的特性。

▲ 數位攝影機也可以拍攝靜態照片,拍出來的照片品質和大部分入門款的數位相機相當。但用數位攝影機拍靜態照片時功能有限,沒辦法拍出更多的創意。

閃光燈:切換不同的閃光燈模式。

選單鍵。

變焦桿。

FLASH EVF/LCD DISPLAY EV

ON OFF

FUNCTION

MENU

自拍定時器。

四向控制鈕:查看顯示幕內的選單用。

LEICA

Leica

LEICA DC VARIO-SUMMICRON

1:2.0-2.4 / 7-22.5 ASPH

LEICA CAMERA GERMANY

數位相機的電

　　數位相機非常耗電,使用彩色顯示幕時更是如此,因此,電池能持續多久就是不能忽視的問題。市面上的數位相機有些使用獨家規格的充電電池組(通常可供拍攝約300張相片,或是持續使用顯示幕時維持供電1小時),有些使用標準的AA電池。如果你的數位相機不是使用AA電池,你最好使用鎳氫充電電池作為電源,因為這是目前唯一一種能讓數位相機維持合理電力的充電電池。

各種拍照的功能

　　除了最便宜的機型,其他的數位相機或多或少都具備和高檔底片相機一樣的多種功能。愈高級的機種,功能愈多、也愈複雜。

變焦

　　百分之90以上的數位相機都有變焦鏡頭,讓你能夠不改變拍照位置(詳見55頁),卻能夠改變看見的景象大小。在實用型數位相機上,變焦鏡頭多半由一個小馬達控制,所以不管要拉近(看的更近)或推遠(視野包含更多景象)只要按一個鍵就行。

對焦

　　相機鏡頭要對焦在主拍攝對象上,才會照出銳利的影像。一般來說,數位相機的對焦是全自動的,但是也有手動對焦與多區域對焦系統的選項,這兩種功能在較貴的數位相機中經常見到(詳見61-63頁)。幾乎所有的機型都有特殊的近拍模式,有些甚至可以讓鏡頭接近到被攝物只有幾公分的距離(詳見116-119頁)。

曝光與測光

　　為了避免照出曝光過度(太亮)或曝光不足(太暗)的照片,在你決定按下快門前,相機必須先測量被攝景象的明亮度,據以決定曝光程度。許多機型都有多種測光方法(例如測量影像中某一小點的點測光模式),並且自動決定曝光值(詳見63-69頁)。此外,目前絕大部分的相機都有「自動曝光補償」(AE-C)功能,即拍攝者可以不理會相機決定的曝光值,改由人為決定要亮一點或暗一點。就算在比較便宜的數位相機上,拍攝者可以全權決定曝光與光圈值的設計也愈來愈常見,當然,這個功能在高檔相機上一定有。拍照要拍出創意,自己決定曝光值多少是「一定要的啦」,一旦你開始拍照,花點時間學習控制曝光,一定對拍出好照片有幫助。

檔案格式

幾乎所有的數位相機都把拍攝好的影像,以JPEG格式儲存,這種格式可以說是數位影像的通行標準。JPEG廣受歡迎的原因,在於它將影像「壓縮」到不至於佔據記憶卡太多空間的程度,每一張記憶卡可以多儲存些照片,意味著你可以多拍些照片。但壓縮檔案的缺點是流失一小部分的影像品質。JPEG格式允許使用者調整壓縮比,高壓縮比代表檔案較小,但品質較差。在相機上會有拍照品質設定的選單,你必須要在(每一張記憶卡可以容納)照片張數比較多或照片品質比較高之間擇一。許多機型也讓使用者選擇以沒有壓縮的檔案格式儲存照片,如RAW或TIFF格式,選擇這兩種模式,意味著你希望照片能有最佳品質。(有關檔案格式的詳細說明,請見30-32頁)。

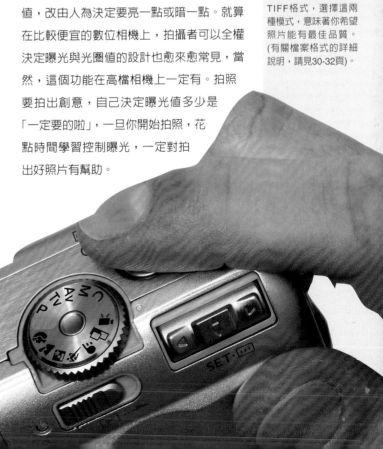

拍攝主題／情境模式

如果你不想煩惱光圈與快門如何設定，可以選擇提供多種主題／情境模式的相機，能讓你按個鍵就拍出專業級的影像。你要做的事是選擇一種拍攝情境，例如人像、風景、運動、或夜間拍攝，然後相機就會決定曝光值與幫你對焦，拍出最佳影像。雖然情境模式無法完全取代人為決定，但當拍照環境很不理想時，如在夜間拍人像，拍夕陽或運動中的物體時，相機的情境選擇可以大幅提高影像品質。

閃光燈

拍照總會遇到光源不足的情形，還好大部分的數位相機都有內建閃光燈，可以提供足夠的光源，並且在光線不足時自動打光。雖然閃光燈的用處很多，但不表示每一個低光度的場合一定要用，舉個例子，拍夕陽時就要關閉自動閃光功能，相反的，如果需要打亮陰影，而相機不自動打光，你就要強制打開閃光燈。最後，在許多人像照中都可以看到一雙「邪惡的眼睛」(紅眼)，通常數位相機是靠閃光燈的預閃功能消除這種紅眼現象。先進一些的數位相機還有慢速同步閃光以及光量控制功能。詳見89頁到91頁討論閃光燈技巧的章節。

▲照相手機愈來愈普遍、功能也愈來愈強，但在功能性或影像品質上，照相手機都不及專為拍攝靜態影像設計的數位相機。

播放時間到了

使用相機上的播放功能，你就可以看到每一張已經拍好的照片。你可以放大某一張照片，檢查焦點是否正確；用縮圖模式一次瀏覽6張或9張照片；檢查曝光值與白平衡資訊；刪除你不喜歡的照片。許多數位相機都有影像輸出端子，讓你能夠把相機接上電視，以幻燈片模式播放照片，或是將相片轉錄進影帶中。

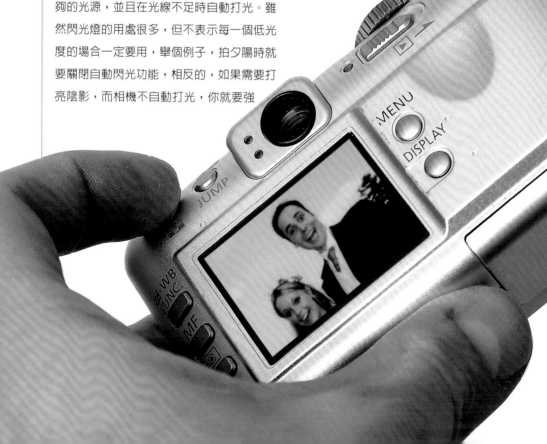

非常便宜的基本型相機，除了可以「對準了就按快門」以外，幾乎沒有其他功能。別想在這種廉價機型上找到彩色顯示幕、內建閃光燈、或可以替換的記憶卡。這種機型當初是設計作為網路攝影機用，一旦電池用完，裡面的照片也就消失了；有些機型，例如左圖的這台相機，甚至連像樣的觀景窗都沒有，要照相？從上面那個小洞取景吧。

過去電腦的設計並沒有把數位相機使用者的需求考慮進去，但自從可攜帶的記憶卡與數位相機廣為流行後，這種情形已經消失了。你現在可以帶著記憶卡到沖洗店洗照片，也可以在家用印表機列印照片，有些燒錄機內建讀卡機，可以讓影像直接燒錄到光碟上，還有廠商推出便宜的播放系統，從記憶卡中將影像直接輸出到電視螢幕播放。但是，影像處理、以及利用電子郵件等方式透過網路與他人分享影像等數位生活的樂趣，得要有台電腦才能享受到。但是沒電腦絕不是你在數位攝影革命潮流中缺席的理由，想多知道列印照片的各種方法，以及沒有電腦的替代方案，請見40-49頁。

白平衡

不同的光源會形成不同的顏色，標準的室內燈泡光是非常暖色調的(橘色)，而耀眼的陽光則是冷色調(藍色)。人的眼睛看到的顏色，隨時都隨著環境光的變化而調整，這意味著我們根本沒有注意到顏色在改變，不論光線如何變化，一件白襯衫對肉眼來說都是白色的。但靠機器形成的影像顏色，可沒有這麼容易調整，相機必須測量環境光的顏色，然後與白色對比並補償，這個過程稱為「白平衡」。雖然所有的相機都可自動計算白平衡，但可別認為相機計算的結果很可靠，這也是大部分相機都提供「手動白平衡」功能的原因。就像前面說過的曝光一樣，如果你能夠掌握白平衡功能，照出來的影像品質比起靠相機決定白平衡，會有很大的差別，在特殊拍照條件下人為決定白平衡的不同之處。有關白平衡的詳細說明請見59-60頁。

數位效果

數位相機的處理器這麼先進，但幾乎沒有一種機型可以處理特殊效果，這點實在很難想像。相機上比較常見的特殊效果功能有軟體調整清晰度，選擇黑、白或仿舊拍攝效果，調整色彩飽和度等，而數位變焦現在幾乎是二百萬畫素數位相機的標準功能了。更提醒你的是，別太在意這些數位效果的好

壞，因為你可以在電腦上用影像處理軟體把數位影像處理的更細緻。後製作的好處是，如果你發現處理效果不好，也不會破壞影像原始檔。當然，如果你使用數位相機，卻沒有電腦，那又是另一回事了。(請見右欄)

影片與聲音

隨著科技進步，相機可以做的事情也愈來愈多，拍攝靜態影像的相機也可以當攝影機用，已經愈來愈普遍，而且你會發現有時候這相機攝影功能非常好用。有些數位相機可以拍攝接近電視影像品質的短片，因為影片非常耗費記憶容量，所以相機能拍攝的短片長度，受限於記憶卡容量大小，舉例來說，用目前科技能做到的最佳影像品質拍15分鐘的短片，需要1G的記憶容量。另一個逐漸流行的數位相機功能是留下每一張照片的聲音檔，方便你留存整理下拍照資訊與照片的故事。

相機底座

就像行動電話與PDA一樣，數位相機現在也開始搭配(選配或標準配備)底座了。底座連接電腦，只要按一個鍵就可以把相機中的影像傳輸到電腦裡，還可以替相機充電，甚至可以把相機當成網路攝影機，把拍攝到的影片直接傳輸進電腦硬碟中，或是利用這個網路攝影機進行視訊交談。

必要配件

我們在前面的章節中簡單介紹了數位相機,現在要介紹用數位相機拍照之前,需要熟悉的配件,包含儲存影像的記憶卡,以及旅行時有用的附件。

▲ 數位相機愈做愈小,記憶卡也隨之小型化,例如最近幾年出現的Memory Stick(通稱MS卡,新力公司開發)和xD影像卡(通稱XD卡,富士與奧林帕斯合作開發)。

沒有底片,只有卡

　　幾乎每一種數位相機都是將影像儲存在特殊的記憶卡(有人以「數位底片」這個會引起誤會的名稱稱呼記憶卡)裡面,少數沒有記憶卡的機型,是將影像儲存在相機內建的記憶體中。目前市面上可以看到五種記憶卡規格,除少數例外,每一種相機機型只能接受一種記憶卡,而且不同規格的卡互不相容。別擔心,實際情形不像聽起來這麼慘,這幾種規格的記憶卡,在性能、價格、與市場流通度上沒有太大差別,你要做的事,是確定你的相機使用那一種規格的卡片。記憶卡內的影像刪除後可以重複使用,這個動作可以重複無數次(許多記憶卡廠商提供終生保固);另一方面,就算記憶卡拍過一次就沒有使用,裡面的影像也不會消失。從1997年到2004年,每1MB記憶空間的平均價格下跌至不到原來的1%。

容量大小最重要

　　就像錄音帶有30、60、與90分鐘的區別,記憶卡也有不同的容量,從8MB到1GB(1000MB)都有,有些職業攝影者會花大錢購買容量高達4GB的CompactFlash Type II卡(簡稱CF II卡)。通常準備兩張容量小一點的卡,比用一張大容量卡拍照聰明,因為記憶卡容易遺失,偶爾也會發生相機故障導致卡片受損的情形,所以,照片遺失一半,總比全都不見好吧?

　　記憶卡容量大小與能夠容納多少張照片有關,如果你出外旅行,或是無法拍完照立即使用電腦時,容量大小就特別重要,因為你可能找不到太多機會把記憶卡裡面的照片轉到電腦中。

電源

　　新手往往被數位相機耗電之兇嚇一跳,對

卡片名稱	容量(*)	說明
CompactFlash I	16MB-1GB	規格較舊,但迄今廣為使用。讀寫速度快,花最少錢獲得最佳容量的首選。
CompactFlash II	512MB-2GB	比CF I略厚,除微型硬碟外,很少使用在數位相機上。
微型硬碟	512MB-4GB	使用CF II介面卡的小型硬碟,有超大容量需求時的便宜選擇。
SmartMedia	8MB-128MB	曾經流行過的規格。非常薄,較便宜,但逐漸被淘汰。
SD/MMC(#)	16MB-512MB	大部分PDA使用的小型記憶卡,但在數位相機上不常見。
Memory Stick	16MB-1GB	新力公司開發並擁有專利,若干廠牌數位相機也獲授權使用此規格。價格略貴。
XD	16MB-512MB	由富士與奧林帕斯合作開發的新規格,體積小。更大容量的卡片即將推出。

＊:2004年3月的資料
＃:全名為:Secure Digital/Multimedia Cards

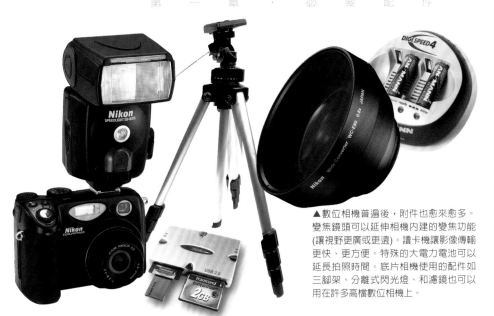

▲數位相機普遍後,附件也愈來愈多。變焦鏡頭可以延伸相機內建的變焦功能(讓視野更廣或更遠)。讀卡機讓影像傳輸更快、更方便。特殊的大電力電池可以延長拍照時間。底片相機使用的配件如三腳架、分離式閃光燈、和濾鏡也可以用在許多高檔數位相機上。

那些有使用底片相機的經驗,第一次接觸數位相機的人尤其如此,因為底片相機內的電池不需要經常更換。數位相機廠商一直在想辦法讓電池能使用的更久,例如開發省電控制電路或新的電池科技。但不論如何,只要液晶顯示幕一直保持開啟狀態,相機能連續使用1小時、或在電池耗盡前拍到150或300張照片,就已經偷笑了。有些數位相機使用獨家規格的充電電池(類似使用在攝影機或行動電話上的電池),充飽電後的電力大的多,可以拍的照片張數也多,但通常這種電池比較貴,如果你沒有備用電池,電池耗盡又沒地方充電,就什麼也沒的照了。此外,充電電池、特別是鎳氫電池(NiMH)的技術發展日新月異,已經讓廠商逐漸回頭設計相機使用標準的AA規格電池,當你在戶外拍照發現電池沒電時,就會發現幾乎全世界都買的到的AA規格電池有多棒了。多買幾組高效率的鎳氫充電電池,和一個好的快速充電器,剛開始使用數位相機時在這方面多投資一些錢,你會發現也後每充電一次,就賺回來一些。

從相機到電腦

所有的數位相機都使用USB(通用序列埠)介面連接電腦以傳輸照片(少數專業機型使用傳輸速度更快的FireWire介面)。許多人認為,為了把相片傳輸到電腦硬碟裡面,每次都要將相機接上電腦蠻煩人的,更不用提還要耗費一些寶貴的相機電池電力,他們寧願花一點錢買個USB介面的讀卡機。讀卡機接在電腦上就不必拔下來,還至少可以讀一種規格以上的記憶卡。要用的時候將記憶卡插進去,電腦會將這張卡片當成另一個儲存裝置。

購買數位相機時,會同時收到廠商附上的光碟,裡面有一些免費軟體,例如相片瀏覽軟體(讓你能在電腦上以縮圖模式看相片,決定那一張要傳輸到電腦裡儲存),有些廠商甚至附送完整版的影像處理軟體,如Adobe Photoshop Elements。買相機之前,別忘了了解有那些隨機附送的軟體。

出門旅行怎麼辦?

帶著數位相機去旅行幾天,或只是到郊外走走,都有在出門前需要特別打點的相關物品。第一個要想到電源與儲存裝置。雖然電池與記憶卡的價格直直落,你也許認為多帶一點電池或記憶卡就好了,但假如你使用高解析度相機,也準備照非常多照片,你也許可以考慮帶一個能儲存大量照片的裝置。市面上有一些廠商推出「數位錢包」,這是一種高容量的小型硬碟,並且有記憶卡插槽,讓你隨時可以將儲存在記憶卡中的影像傳輸到硬碟內,然後空出記憶卡讓你再拍得夠;有些數位錢包還有小型顯示幕可以瀏覽照片。此外,現在還有用電池當電力、並且內建記憶卡插槽的獨立操作光碟燒錄機,如此一來,就算沒有電腦,也可以在出門時把照片燒錄到光碟上。

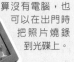

數位單眼反射式相機

這是攝影迷心目中的終極相機，多功能、超高影像品質、攝影者可以全權控制。數位單眼反射式相機(DSLR)的時代終於來臨。數位單眼反射式相機也不再是專業攝影者才能擁有的裝備，它已經逐漸取代高檔實用型數位相機。

不要以為DSLR是新玩意，它在市場上其實有一段時間了，但過去因為價格貴的嚇人，買的人很少。現在一些「消費型」的DSLR已經進入市場，讓DSLR已經走出專業攝影圈；此外，因為消費型DSLR價格只比最高檔的實用型數位相機貴一點，使得它們也逐漸得到攝影迷的青睞。但你會問，為甚麼要買DSLR？為甚麼人們願意揹一台又大、又重、又複雜的相機，而不是一台可以放在胸前口袋裡的實用型相機？

除了炫耀拉風外(專業攝影者總希望別人會注意到他用的是最新型的相機)，有兩個理由讓專業攝影者非買DSLR不可：多功能與影像品質。在多功能方面，DSLR能更換原廠

控制鍵
與實用型數位相機不同的是，使用DSLR時，你會發現最常用的按鍵是放在機殼上(而不用操作顯示幕的選單)，好讓攝影者快速、簡單的控制相機。

鏡頭
有許多光學效果不同的鏡頭可替換。

連接介面
通常是傳輸速度較快的FireWire介面。

觀景窗
DSLR 使用的是光源來自鏡頭、亮度較高的光學觀景窗。

顯示幕
LCD螢幕，顯示拍攝資訊

彩色螢幕
功能是播放已經拍好的相片以及操作功能選單。單眼相機的設計，讓攝影者在拍照時，無法利用這個螢幕預視相片構圖。

DSLR內部

　　單眼反射相機運作的原理在50多年前就
已經成熟了。單眼反射相機的觀景
與取景都是透過同一組鏡片，
這個由鏡片組成的鏡頭是可
以更換的，鏡頭是靠刀型
接環與相機本體連接。拿
下鏡頭，你會發現相機本
體裡面有一個反光鏡，反
光鏡的一邊靠著一隻細連
桿固定在相機內；反光鏡
的功能是把從鏡頭進入相
機的光線折射到一片磨砂
玻璃，稱為對焦屏，對焦
屏上方有一片特殊鏡片，
稱為五稜鏡，功能是將影
像折射到觀景窗。你按下
快門時就啓動曝光程序，
這時反光鏡瞬間彈起，同
時反光鏡後方的快門依照
預設的曝光時間開啓，然後
反光鏡落下。

或獨立廠牌製造的各種鏡頭，大部分DSLR
都設計的與使用已久的35厘米底片單眼相機
能夠互通，因此，以前使用在底片相機上的
各式鏡頭，從超廣角到高倍數望遠鏡頭都可
以使用在DSLR上。專業的DSLR，如市場領
導品牌尼康與佳能這兩家廠商製造的系統，
還有一些少見新奇的玩意，如微距伸縮蛇腹
鏡頭(讓你可以在非常短的距離近拍)、顯微
攝影與高倍率攝影鏡頭、適用不同用途的閃
光燈、紅外線遙控攝影等等；換句話說，
DSLR可以滿足任何攝影需求。

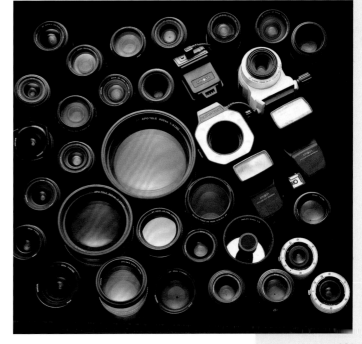

▶使用DSLR吸引人之處，就是可以使用傳統35
厘米單眼反射相機的各種鏡頭與配件。

鏡頭焦長轉換倍率

大部分DSLR的感測器面積,比35厘米單格底片的面積小很多,但DSLR使用的鏡頭,卻還是傳統35厘米底片單眼相機的鏡頭,因此,用DSLR拍照時,能看到的景物範圍(取景範圍)比傳統單眼相機小。DSLR使用35厘米相機鏡頭時,鏡頭焦長要乘以一個轉換倍率才能得出,而這個轉換倍率的值,視DSLR所使用的感測器面積大小而定,一般來說倍率在1.5至2之間。對於經常使用長鏡頭拍攝體育照片的攝影者來說,DSLR這個特性再好不過,但在使用廣角鏡頭拍照時就沒有用,也因此,從17厘米起跳的超廣角變焦鏡頭才會被設計出來。有些DSLR使用「全幅」感測器(即面積是36x24mm,與35厘米單格底片相同),就不會出現鏡頭焦長轉換的問題。

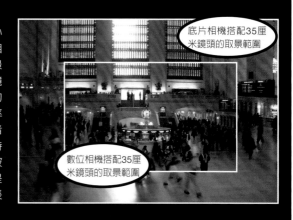

底片相機搭配35厘米鏡頭的取景範圍

數位相機搭配35厘米鏡頭的取景範圍

▼2003年發表的佳能EOS 300D相機。這款相機開啟了消費型DSLR的時代,市場上開始出現價錢比頂級實用型相機貴一些,但是可以照出專業影像品質的相機。

DSLR的優點不止相機的內建功能多以及使用鏡頭的靈活度。DSLR的影像品質較佳,一大半原因是使用了較大面積的CCD或CMOS感測器。雖然許多DSLR最高解析度和最高檔的實用型數位相機解析度相近(現在常見的是600萬畫素),但是DSLR的感測器面積比較大,對光更敏感,因此,產生的雜訊也較少、動態範圍也較廣。較大的感測器也代表鏡頭的工作負擔比較低(因為鏡頭不必把影像解算到較小的範圍裡面),影像因而會比較銳利。

DSLR和實用型數位相機有幾個主要差別。第一,DSLR的沒有機背液晶顯示幕可以預覽影像,你必須要用觀景窗取景。原因是,單眼相機的設計是觀景窗看到的畫面也就

是鏡頭捕捉的畫面(因為觀景窗中的影像也是透過同一個鏡頭產生的),但這絕非缺點。事實上,使用觀景窗取景沒有使用顯示幕取景的缺點,透過顯示幕預覽時,影像解析度較低,陽光太強時顯示幕就看不清楚,光線太暗時又看不到。另外,DSLR一般來說比實用型數位相機的速度快;幾乎感覺不到對焦與快門延遲的情形。但DSLR也有缺點,例如拍照時需要比較高的對焦技巧,使用「對準就拍」的全自動模式時,產生的影像品質

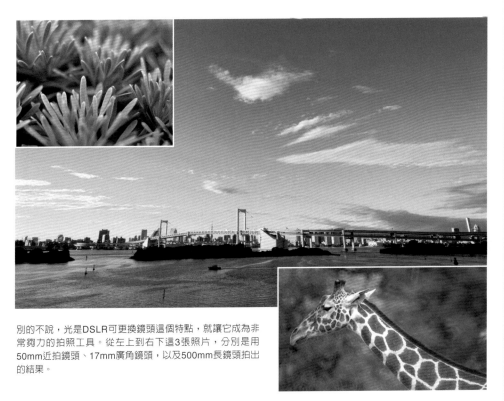

別的不說,光是DSLR可更換鏡頭這個特點,就讓它成為非常夠力的拍照工具。從左上到右下這3張照片,分別是用50mm近拍鏡頭、17mm廣角鏡頭,以及500mm長鏡頭拍出的結果。

鏡頭

DSLR能夠使用多種不同焦距的定焦鏡頭和變焦鏡頭。大部分DSLR「系統」都包含從超廣角(6mm-35mm)到超長鏡頭(1000mm)之間的各種鏡頭供使用者選購,但每一家廠商的鏡頭接環規格都不同。每一家廠商的全系列鏡頭中,一定有DSLR專用鏡頭在內,一般來說,這些DSLR專用鏡頭視野較廣(詳見前頁有關鏡頭焦長轉換倍率的說明),或光學設計能提供較高解析度,以彌補感測器面積小於底片之不足。當然,你也可以選擇獨立鏡頭廠商如Sigma、Tokina、或Tamronsp的產品,他們的DSLR鏡頭比較便宜,對預算不足的攝影者來說,是原廠之外的另一個選擇。

往往不盡滿意。但這點應該不構成問題,難道你不就是因為要全權、全程控制照相過程,才去買DSLR嗎?

對焦

DSLR使用先進的自動對焦(AF)系統,對焦速度快、也沒有實用型數位相機上常見對焦過慢的缺點。當然,你可以將自動對焦改為手動對焦模式。

測光與曝光

也許你已經猜到了,DSLR的測光與曝光系統就是從底片單眼相機移植過來的。標準的測光模式是分區平均(矩陣)測光,通常還會輔以點測光與中央重點測光;更進步的測光方式是「自動對焦區域測光」與「自動包圍曝光」。

自訂功能

DSLR的自訂功能選單項目非常詳盡,可以依照個人需求或拍照環境設定不同功能。此外,相機還可以記憶這些設定,以後有相同需求時,只要按一個鍵,就可以叫出已經訂定好的功能。

閃光燈

所有的DSLR上都有可以外接閃光燈的「熱靴」。大部分的DSLR都有「閃光同步速度」接頭,以連接攝影棚內的閃光燈。但並非每一型DSLR都配有內建閃光燈。

數位影像

雖然生產各種數位影像產品的廠商，都聲稱他們
的產品可以讓拍攝、處理、或列印數位影像的流
程全自動運作，但這並不意味這些產品毫無缺
點。了解數位影像背後的基本科技，
可以幫助你善用數位相機，
以及避免慘劇發生。

畫素、墨點、這個點、那個點，有什麼不同？

數位相機新手最無法理解的，大概就是「畫素」和「解析度」這兩個名詞(大部分數位相機廠商喜歡標榜他們的相機解析度有多高)。畫素與解析度的數字到底代表什麼意義？數字高低真的不一樣嗎？

▲數位影像是由成千上萬、應該說數百萬個非常小的方塊組成的，每一個方塊稱為一個畫素。畫素非常小，數位影像之所以「像真」，也就是因為畫素小到肉眼無法看見。上面的這張太空人影像，是以每一吋約175個畫素(175ppi，ppi是pixels per inch的縮寫，意思是：「每一英吋的畫素數」)的規格重製的，換算之後每一平方吋包含30,600(175x175)個畫素。右上放大圖則是以約25ppi重製的。比較這兩張圖，你可以發現ppi值的大小與是否「像真」息息相關。列印影像的關鍵，是畫素值至少調整到肉眼無法辨識的程度。

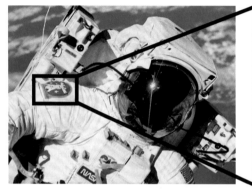

畫素構成數位影像

以數位相機或掃描器產生的數位影像其實是一種數位資料，它是用0與1這種電腦能閱讀的格式組成的。簡單的說，「數位化」即是將影像分割成無數個非常小的方格(畫素)，每一個方塊的亮度與顏色都有一個數值代表。用愈小的方格將一張影像數位化，所需的方格數目就愈多，所能呈現的影像細節也就愈豐富。當決定一張影像的其他因素，如鏡頭好壞、對焦是否成功、曝光是否正確等都相同時，畫素愈多代表影像品質愈好。

相機解析度

在數位影像處理的領域中，解析度指的是一張照片中的畫素數，這個數字代表了該影像中的細節是否豐富。但「數位相機解析度」指的是負責捕捉影像的相機感測器上有多少畫素。通常有兩種方式標示相機解析度，第一是感測器上的畫素(也就是一個個感測元件)總數(稱為有效解析度)，現在市場上從30萬畫素到1400萬畫素的相機都有(每100萬畫素的單位是1MP)。另一種表示數位相機解析度的方式，是標示用這台相機照出來的照片實際的長寬畫素值，例如「200萬畫素相機」可以用「1200X1600畫素」標示，「30萬畫素相機」可以用「640X480畫素」標示。

相機解析度與影像好壞的關係

數位相機廠商大力推銷相機解析度有多高，暗示畫素愈多、照片品質愈佳，但這種行銷方式稍微有點誤導，因為影像品質不是「只」靠解析度決定的，其他決定影像品質的因素有：鏡頭品質、鏡頭是否銳利、對焦系統與曝光是否正確、感測器對光線的敏感度

格放

用高解析度拍照的優點之一，是可以格放照片的某一部分，而不損失太多畫素。左上的照片是用6MP的數位相機照的，右邊2張分別是剪裁並放大(格放)自6MP和2MP的照片，可以比較2張格放照片的品質差別。

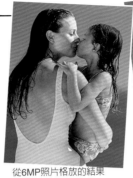
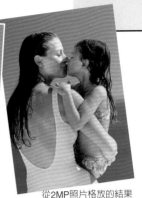

從6MP照片格放的結果

從2MP照片格放的結果

高低、類比訊號轉換成數位訊號(簡稱AD)的過程、數位訊號的處理是否正確、白平衡是否正確、雜訊多或少、壓縮比是多少等，此外，還有更多因素會影響影像品質。一般來說，「好」的影像品質有幾個特點，如對焦是否正確、焦點是否在被拍攝主體上、不能曝光過度或不足、色彩豐富且正確、影像沒有變形與斑點(稱為雜訊)等。以上這些因素，沒一個與相機感測器解析度有關。解析度真正影響的是影像的大小尺寸，當列印影像時，尤其要考慮這個問題，以避免列印出肉眼看得見單一畫素的影像。用一台400萬畫素的相機拍的照片，列印出來後的精細程度就是200萬畫素相機的2倍(前提是列印尺寸相同)。至於解析度到多低，肉眼就看的見一格一格的畫素？大約是用50萬畫素以下的相機拍出與護照照片大小相當的照片時，看

起來都會模模糊糊，失去影像細節。在電腦螢幕上看照片也是一樣的道理，21吋螢幕所容納的畫素一定比15吋螢幕需要的畫素多。

換一個方法說明，如果你要列印的是明信片大小的照片，而且這個影像的曝光與焦點都正確，影像解析度不需要超過300萬畫素。但請你要注意，用低解析度拍照後如果認為照片不夠精細，就沒辦法補救了，換句話說，你不能又想用低解析度拍照，又想印出一張影像細節豐富的明信片大小照片。此外，對大部分人來說，用實用型數位相機拍照時，把解析度設定高於500萬畫素其實幫助不大，因為實用型數位相機的鏡頭沒有辦法解算高於500萬畫素的影像細節，換句話說，在這種情形下，你得到的會是一個超級大影像檔案，但細節的豐富性卻不會與檔案大小成正比。

名詞解釋

類比：連續可變。一個數位器材需要將類比訊號轉變成一連串的數位訊號。

相機畫素

數位相機的感測器上有數百萬個畫素，這些畫素在感測器的表面以等距的格狀方式排列。每一個畫素上都有一塊感光區(感光二極體)，還有傳導訊號的電路與微距鏡片，微距鏡片的功能是確保感光單元能充分接收光線。感光二極體接收光線後將光線變成電壓，光線愈強電壓就愈高。一張數位影像就是由電壓值組合成的檔案，可以從顯示幕或印表機輸出。感測器本身是單色裝置(不能看得見或記錄色彩)，因此，感測器裡面的每一個感光單元上面都有一個濾色鏡，通常是以紅、綠、藍三種顏色的順序連續重複排列。換句話說，每一個畫素只記錄光線的一種顏色，分色過程結束後，數位相機的處理器會組合記錄到的所有顏色，產生全彩影像。

Photosite：感光單元。

Microlens：微型鏡片。

Circuity：電路。

Colour filter：濾色鏡。

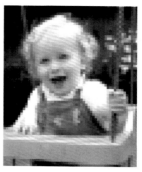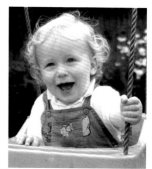

列印與印表機解析度

▲ 數位影像的解析度愈高,在列印出的照片中,畫素就愈小。一般來說,影像解析度為200ppi(就是每一吋有40,000個畫素)時,列印的影像品質可以接近沖洗照片,但是許多人選擇使用300ppi影像解析度,因為可以印出的影像更清晰。影像解析度200ppi時,畫素總數300萬的照片,可以放心的列印成8x10吋的照片。

印表機解析度

　　前面幾頁解釋相機解析度與列印尺寸的關係,現在要解釋照片噴墨印表機的規格,請千萬不要把兩者混為一談。彩色噴墨印表機是以噴出細微墨點的方式產生影像,墨點非常微小,肉眼根本看不見。印表機通常只有4色或6色墨水(黑、藍、紅、與黃,部分印表機多淡藍與淡紅2色)。照片中那看起來無數多的顏色都是由這4或6色組合而成的,但顏色並不是靠混合墨點產生的,是因為墨點實在微小到肉眼無法分辨,才讓眼睛以為看到的是無數多的色調。

　　照片噴墨印表機是以「每一吋墨點數」(dpi,dots per inch)標示列印解析度,常見的列印解析度從720dpi到4800dpi不一。dpi指的是墨點的數量,與畫素無關。討論數位印刷時最常見的錯誤觀念是:數位影像解析度(ppi)要和列印解析度(dpi)一樣。

　　當你要將數位影像檔案輸出到紙材上時,影像裡的每一個畫素是以4色或6色墨點的形式重現,每一個畫素最多會用到6個不同顏色墨點的組合,然後重現在紙材上。

你看得到墨點嗎?

　　那麼,到底影像解析度與列印尺寸的關係是什麼?很簡單,首先要記得,數位相機產生的影像,畫素數目是固定的。以200萬畫素相機拍照為例,200萬畫素相機的最大影像解析度是1200ppiX1600ppi,如果你將這張影像,以每一吋一個畫素的解析度列印,會印出來一張長寬分別是1200吋與1600吋的照片,照片中每一個畫素的面積是一平方吋。印表機仍然會在每一吋空間裡噴進2880或4800個墨點,但是此時列印出的影像是一格一格的,術語稱為「畫素化」。此時,你需要站在非常非常遠的地方才看的出這張3公尺高的照片上面有什麼東西。一般人需要的,是在正常觀看距離(離影像46公分)時,看不出一格一格畫素的列印品質。要符合這個需求,一般來說要用200ppi到300ppi的影像解析度列印。因此,如果你要列印一張8X6吋的照片,影像解析度最少要設定為200ppi。

▼ 下表顯示不同解析度的數位相機,以150ppi、200ppi、與300ppi列印時,適合列印的最大尺寸。

列印結果	150ppi	200ppi	300ppi
30萬畫素(640x480畫素)相機	3x4吋	2.5x3吋	3x2吋
200萬畫素(1200x1600畫素)相機	8x10吋	6x8吋	4x5吋
300萬畫素(1536x2048畫素)相機	10x14吋	8x10吋	5x7吋
400萬畫素(1704x2272畫素)相機	12x15吋	8.5x11吋	6x7.5吋
500萬畫素(1920x2560畫素)相機	13x17吋	10x13吋	6.5x8.5吋

插補法

大部分的影像處理軟體可以用增加畫素的方式增加解析度,有些相機上也有這項功能。這種稱為「插補法」的功能,運作過程很複雜,但原理很簡單,就是「填空」,也就是軟體以「猜測」的方式計算出應該增加的畫素值以及他們的位置。但要注意的是,插補法無法增加影像細節,增加影像

細節的唯一方法,是用高品質設定相機重拍。一般來說,用插補法增加30%的解析度,好讓影像看起來不要這麼「畫素化」是值得嘗試的,但更高比例就沒必要了。此外,若原像的解析度非常低,插補多少畫素也於事無補,請見下圖。

原圖,低解析度。

用插補法增加畫素後的影像。

設定相機在高解析度後重拍的影像。

低解析度拍照,又想印出一張影像細節豐富的明信片大小照片。此外,對大部分人來說,用實用型數位相機拍照時,把解析度設定高於500萬畫素其實幫助不大,因為實用型數位相機的鏡頭沒有辦法解算高於500萬畫素的影像細節,換句話說,在這種情形下,你得到的會是一個超級大影像檔案,但細節的豐富性卻不會與檔案大小成正比。

每一個畫素都用上了嗎?

有關相機解析度的最後一個話題,也是經常把人弄糊塗的東西,即數位相機廠商定義相機解析度的方式各有不同。

首先,如果可以一個一個統計比較的話,你會發現感測器上面的畫素數目,比用同一個感測器照出來的影像上面的畫素多。事實上,位於感測器周邊的畫素並沒有擔任拍照工作。感測器上面的畫素總數稱為「總解析度」或「感測器解析度」。舉例來說,一台200萬畫素相機產生的影像,通常有190萬個畫素,「190萬」稱為「有效解析度」,這個數字比「200萬」來的重要,也是誠實的廠

顯示幕解析度

數位影像的解析度除了與列印尺寸有關外,這張影像在顯示幕上適合出現的尺寸也受到影像解析度影響。顯示幕都是以標示實際尺寸的方式行銷(如17吋),但規格相同的顯示幕解析度可能不同。各廠牌的顯示幕規格不同、內建記憶體大小有別,解析度也因此不同,有些顯示幕的最大解析度是1024x768畫素,另一個廠牌相同實際尺寸的顯示幕的最大解析度可能是1600x1200畫素。同一張影像,以實際拍攝尺寸(就是影像的每一畫素值與顯示幕上的每一畫素值相等)與在顯示幕上觀看時,在高解析度顯示幕上呈現的畫面較小,在低解析度顯示幕上呈現的畫面較大。

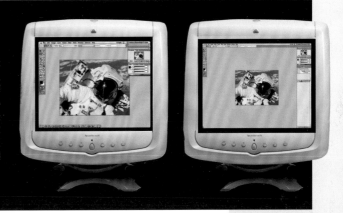

6MP，14x11吋。

5MP，12x10吋。

3MP，10x8吋。

2MP，8x6吋。

▲影像解析度與列印尺寸以及列印品質息息相關。上面的4張圖列出4種最常見的數位相機解析度與對應的列印尺寸。此處列印尺寸是指以200ppi(要印成相片品質的最低標準)可以印出可接受品質的最大尺寸。

JPEG與TIFF兩種檔案格式

未壓縮的TIFF格式，2.6MB。

最佳品質的JPEG格式，0.3MB。

最差品質的JPEG格式，0.05MB。

肉眼很難區別左上(未壓縮的TIFF格式)與右上(最佳品質JPEG格式，壓縮比1:10)這兩張影像有何差別。但在左下的同一張影像(最差品質的JPEG格式)上，就看的出來有一些錯誤訊號，整體品質也較低，仔細看還可以辨識的出小方格，但是若以小尺寸列印這張影像，結果還是可以接受。

商應該告訴消費者的數字。另一個解析度數字稱為「輸出解析度」，部分相機的處理器可以用軟體增加畫素數目，這種方法稱為「插補法」(詳見29頁上方方塊)，經過軟體插補後的總畫素稱為「輸出解析度」，但是千萬不要認真看待這個數字，因為用插補法產生的影像，不會增加細節。

檔案大小最重要

影像解析度增加後，這張影像的檔案也變大，這時如果你的記憶卡不夠大就慘了。舉例來說，一張200萬畫素的彩色影像檔案大小約為5.5MB，但用500萬畫素相機拍同一張影像，檔案會爆增到15MB。現在大部分隨相機附贈的記憶卡容量只有32MB，就算記憶卡非常便宜，再多再大的記憶卡也絕對不夠用。要解決這個問題，得先瞭解不同檔案格式的特性。

檔案與格式

用過電腦的人會發現檔案格式各個不同。通常是以主檔名後面的三個字母(稱為「副檔名」)分辨,如「.txt」。從各式各樣的副檔名名稱中,大致看得出開啟這個檔案的應用程式是什麼。如「.doc」是微軟文書處理軟體使用的副檔名,「.psd」是影像處理軟體Photoshop使用的副檔名。此外,有些檔案格式可以使用不只一種應用程式開啟,如JPEG格式(副檔名為「.jpg」),這是是最普遍使用的數位影像檔案格式,除少數(專業)機型外,JPEG也是大部分數位相機預設的檔案格式。除了可以使用不同的應用程式開啟外,JPEG另一個優點是它可以被壓縮(破壞),壓縮過後影像檔案變小,就可以節省記憶卡的儲存空間。

了解JPEG格式

JPEG格式壓縮檔案的方式,不是減少畫素數,而是將它認為無用的資訊丟棄。但它破壞檔案的效能非常好,有時候可以將檔案降到原來的1/20。但你要為壓縮效能付出的昂貴代價是,影像品質會稍微降低、會失去部分細節、有時還會出現失真或畫面錯誤的情形。因此,JPEG 是一種「有損失」的檔案格式,以這種檔案格式存檔,會失去部分檔案內容。

JPEG的壓縮比不是固定的,每次你要存檔時,電腦(或相機)都會提示你要決定壓縮比。一般來說,「低壓縮比」代表比原檔案小75%,即高壓縮比代表比原檔案小99%。使用低壓縮比時,除非原影像品質就很差,否則幾乎看不出來影像被壓縮過;但使用最高壓縮比時,影像細節流失的結果立即可

見。通常高壓縮比較少使用。

數位相機上通常會有三到四種壓縮比選擇,但在相機上很少稱為「壓縮比」,而稱為「影像品質設定」,基本、正常、精細、高,四種品質對應的壓縮比,約為1:4(最高品質)到1:20(最低品質)。設定愈低的影像品質,檔案就愈小,佔據記憶卡空間就愈小,每一張記憶卡也就可以容納較多的照片,但代價是影像品質較差。我建議寧可多買幾張記憶卡、或買大容量的記憶卡,也不要使用「基本」模式拍照。此外,大部分相機有降低解析度拍照的功能,這種作法也可以增加記憶卡能容納的照片張數。例如,600萬畫素的相機,可以在300萬甚至100萬畫素的模式下拍照,但我要警告你,用低影像品質或低解析度拍照要非常小心,因為要嘛相機根本抓不到細節、要嘛部分細節因為被壓縮而流失,而這些細節是沒有辦法靠影像處理軟體補回來的。

▲使用JPEG格式拍照時,每一種數位相機上都可以選擇JPEG的品質設定;部分機型甚至可以選擇以TIFF或RAW格式拍照,以獲得最佳影像品質。

名詞解釋

雜訊:每一種數位相機的感測器,或多或少都會產生一些「雜訊」,在一塊純色區域中卻有一些異色畫素,畫面中亮度不足的部分,可以看到更多的雜訊。許多相機上都內建消除雜訊軟體,電腦的影像處理軟體也有同樣功能,但都無法百分之百消除雜訊。

▲RAW檔案格式轉換軟體(上圖是Photoshop的外掛模組)允許使用者調整許多影像中的變數,如白平衡值;但要掌握這種軟體,需要較多的經驗與練習。

TIFF與RAW格式

大部分高檔數位相機除提供以JPEG格式拍照外,還允許使用者以TIFF與RAW格式拍照。TIFF格式常見於專業影像處理、或桌上出版環境中,大部分影像處理軟體都可以開啓這種格式。你也可以壓縮TIFF格式,但是被容許的壓縮率不會太高,檔案大小只會些微降低。因為壓縮TIFF的目的只是讓資訊處理的效能更好,而不是節省檔案佔據空間;以這種稱為「無損失」壓縮方式產生的影像檔案,一般來說比最佳品質的JPEG格式大2到4倍,但卻不必擔心影像失真問題。即使如此,大部分人都看不出來TIFF與最佳品質的JPEG影像檔間的差別,更不用提列印出來的影像差別更小。現在,拿起你的數位相機,試試看用不同的檔案格式拍照,看看你是否看得出差別。

一般人很少用到的RAW格式則是完全不同的一件事。當數位相機捕捉到影像、並將影像存入記憶卡前,要作很多動作。比如說,相機軟體會將影像銳利化,調整色彩、飽和度、對比,以及其他調整這些「原始資料」的動作,讓使用者不必多費事,就可以在顯示幕上觀賞影像或將影像列印出來。而用

「RAW」(原始)格式拍照,等於告訴相機,不要進行上述調整動作,只要儲存原始的影像資料。一般影像處理軟體無法開啓以RAW格式儲存的檔案,要用特殊軟體(RAW檔案轉換軟體)開啓,並且以JPEG或TIFF格式儲存後才能處理這張影像。RAW檔案轉換軟體的功能有:自訂影像白平衡、曝光、對比、銳利化、飽和度;此外,軟體通常會有預覽畫面,讓使用者可以先看到調整後的效果。許多專業攝影者,以及高竿的業餘攝影者,非常堅持一定要用RAW格式拍照(當然啦,那種隨便拍拍的場合除外),他們認為RAW格式相當於底片攝影的「負片」。沒錯,和JPEG或TIFF比起來,細心處理的RAW檔案的確可以獲得較佳的影像品質,特別當你想要表現影像深色陰影的細節、以及這張影像有平衡問題時,更是以RAW格式照相的優勢。但別忘了,處理RAW格式檔案需要一些專業知識與技術,不是兩三下就可以上手的。而且,用RAW格式拍照,意味拍完照後多了一道影像處理的必要程序,所以要不要多麻煩自己也許是考慮之一。最後,用RAW格式照出來的影像檔案大小與TIFF差不多,甚至更小一些。大部分中高檔實用型數位相機上都有以RAW格式拍照的選項,而所有的數位單眼相機都可以用RAW檔案格式拍照。

數位色彩

有關數位影像最後一件要了解的事是色彩。前面提過,數位相機裡的感測器是「色盲」,它只能測量進光量,但無法辨識顏色。色彩可以用許多不同的方法標示,但最常見的、也是絕大部分數位相機使用的標示法,稱為RGB(紅綠藍)。數位影像上的繽紛色

數位影像

　　數位照片中的顏色,是以紅綠藍(RGB)三種色頻的方式記錄,每一個色頻中又有256個理論色值(從0到255),因此,色彩的組合總數就是1670萬,也就是1670萬色。電腦顯示幕(還有數位相機的液晶彩色顯示幕)則以不同比例的紅、綠、藍組合成各種色彩。

這個畫素的紅、綠、藍值分別是:194紅、134綠、81藍。

數位影像中的每一個畫素,都有自己的RGB值標示色彩。當光線投射到感測器上時,每一個畫素產生的是類比訊號(連續可變訊號),相機中的類比數位轉換器負責的工作,就是在0(最暗)與256(最亮)之間找到最接近該類比訊號的值。雖然真實世界中無限可能的色彩,在數位影像世界中,只能以24位元、RGB三種色頻、1670萬組合呈現,但研究指出,人的眼睛根本無法分辨這麼多的色彩。有些專業數位相機呈現色彩的方式,是每一種色頻有1024色階,可以產生更精細的色彩。

彩,都是靠混合不同比例的紅、綠、藍三種光而成的。大部分的數位相機可以處理1700萬種不同的色調與色階,足夠讓肉眼認為這是真實世界中的「連續色調」。相機的感測器上面,排列著紅、綠、藍的分色濾色片,每一個畫素只記錄三色中的一色。相機軟體通常一批次處理八個畫素記錄的色值,決定哪一個畫素記錄到那一種顏色的方法,是以緊鄰的畫素顏色為參考進行猜色。因為沒有一個畫素可以記錄全彩資訊,使得部分顏色是以預測方式產生的,當然不是好方法,但因為肉眼無法辨別,這種決定顏色的方式其實也夠好了。這種記錄色彩的方式稱為24位元色(三種色頻,每種顏色有256個色階),稱為24位元色的原因是每一個畫素中含有24位元的資料量。這種記錄色彩的方式在大部分時候足夠以數位方式呈現影像。有些專業相機的設計,允許以更高的位元傳輸率捕捉影像色彩,部分機型甚至可以捕捉超過十億種的顏色。

電腦與影像處理

雖然要享受數位拍照的樂趣，不一定要有電腦，但有了電腦卻可以享受更多樂趣。下面的章節就帶您認識電腦如何讓數位影像處理進入新的世界。

在處理數位影像的流程中，電腦扮演中間人角色。電腦的一端是數位相機與印表機，另一端是廣大的世界。對影像處理來說，電腦幾乎無所不能。如果你是專業數位影像工作者，你可能會使用Photoshop將不同的圖層加進某張影像中，結果跑出一個100MB、甚至200MB的超大檔案，如果你的電腦處理能力不好，可能就會當機。但對於一般使用者來說，他們日常使用電腦執行的工作，不外把影像轉移到電腦中、瀏覽影像、調整亮度、裁切影像，把照片上傳至網站好和他人分享，執行這些工作不需要太高效能的電腦。買現成的、或是已經組裝好的電腦就夠了。這也是目前電腦科技進展的威力。

別忘了，雖然一分錢一分貨的道理在電腦世界也一樣有效，但是賣電腦的店家通常都會想盡辦法說服你買一些高價、但是不見得有幫助的電腦零附件。所以，只要你知道那些是必備品、那些是可有可無的，你就不會花冤枉錢。下面我將逐步解釋電腦每一部分的功能，以及它與影像處理的關係。此外，我還會告訴你設置一個理想的「數位暗房」需要哪些東西。

處理器

處理器是個人電腦的心臟，數位影像處理也必須倚賴處理器執行很多工作。處理器就像汽車引擎，引擎愈有力、車跑的愈快。所以，買電腦千萬不要在處理器上得過且過，但這並不意味你要買全世界最貴的處理器，我只是勸你不要買已經在跳樓打折的產品。以這本書的篇幅沒有辦法精確指引你要買那一個廠牌的

▼用個人電腦執行大部分數位影像處理的工作可說是輕而易舉。一般來說，買電腦時就附有許多免費軟體可以使用。下圖是20吋螢幕的iMac。

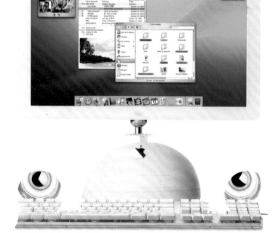

顯示幕

對影像處理的工作來說,顯示幕可能是個人電腦中最重要的配件了。但我發現許多第一次買電腦的人,要嘛買到的是是買電腦附送的顯示幕,或是對顯示幕不太重視。這樣說吧,你用電腦就要看著顯示幕,每天會花好幾個小時看著它,難道這裡由還不能說服你買個好顯示幕嗎?你要選擇平面液晶(LCD)顯示幕或是傳統的、像電視一樣的陰極射線管(CRT)顯示幕,要看個人喜好、預算或放置電腦的空間而定。買液晶螢幕要多花點錢;而對影像處理來說,你需要尺寸大一點、至少17吋的顯示幕。液晶顯示幕的種類很多,品質不一,舊的液晶顯示技術可能無法滿足影像處理的需求。決定付錢以前要先看過不同顯示幕顯示圖片的實際情形。

如果你要買更大尺寸的顯示幕,CRT顯示幕可能會是你的選擇,因為它愈來愈便宜。但請注意,當愈來愈多人使用液晶顯示幕,代表它與CRT顯示幕的價差會愈來愈小。

買CRT顯示幕一定要注意的規格標示是「點距」,點距應該在0.26mm以下才行。另外,CRT顯示幕愈平面愈好。以「特麗霓虹映像管」或「鑽石映像管」技術製造的顯示幕,一般來說比較好。

買液晶顯示幕時,尺寸的重要性不如解析度(也就是螢幕能包含的像素數目)的重要性。大部分15吋與17吋顯示幕的最高解析度是1024(寬)X768(長)畫素,如果你要處理大影像圖檔,這種規格是不夠的。解析度1600X1200的顯示幕比較好,但是價錢不低。另外,你也可以考慮購買有數位端子的液晶顯示幕,但你的電腦中要有特殊的影像卡才能搭配使用。

▼你也可以用筆記型電腦執行影像處理工作,如果你是行動工作族,筆記型電腦早已是你不可或缺的裝備。要注意的是,筆記型電腦的規格(記憶體、處理速度等)通常不會比桌上型電腦好,但是價錢卻會貴上很多。同時,使用筆記型電腦處理影像,記得挑選配有大且質佳的顯示幕的機型。

哪一款處理器,因為處理器科技進展太快。這樣說吧,如果你買的是最先進、最貴的處理器,多花的錢與買到的效能不成比例,不要做這種事。相反地,你不妨研究一下,英特爾或是AMD兩家品牌中,前一代最頂級處理器目前的市價;千萬不要買速度低於2.5GHz的處理器;市場上一定有一些「特價」處理器,能不能就不買;也千萬不要買整合影像處理功能的處理器。

記憶體

記憶體(RAM)是電腦儲存工作中資訊的的地方,對數位影像處理工作來說,記憶體愈多愈好。大部分新電腦上至少配備256MB的記憶體,但這只是跑作業系統、或看圖片的最低標準。你至少要把記憶體增加到512MB,如果你經常要處理大型影像,那麼我建議記憶體要到1.5GB。

還好最近記憶體的價格很便宜,把記憶體升級到1GB或1.5GB,不會花太多錢。

麥金塔好、
還是微軟的視窗系統好？

麥金塔作業系統曾經引領影像處理領域風騷，因為麥金塔當年就是為影像處理而設計的，當時視窗系統根本沒的比。但在今天，數位攝影者認為麥金塔與視窗系統在功能上已經沒有差別，而配備視窗系統的電腦有80%以上的市場佔有率、功能較強大、也較便宜。雖然如此，蘋果電腦仍然在數位影像處理領域、特別是創意工作者中廣為使用，部分原因是歷史因素(想想看，你已經使用這個系統超過20年，有必要要更換嗎？)另一個原因，是蘋果電腦的作業系統，強調直覺與容易操作的介面、機器設計也有獨特風格。如果要二選一，我的熱情會告訴你擁抱蘋果，但我的理智告訴你，買視窗作業系統的電腦。不論如何，買第一台電腦或大升級電腦之前，一定要多作功課、多研究。

▲買視窗系統還是蘋果電腦，完全是考慮個人喜好與過去經驗的決定。以相同的預算買視窗作業系統的電腦，得到的效能更可觀，可用的軟體也較多；但蘋果電腦的作業系統比較好用，也比較友善。

硬碟

硬碟是電腦儲存資料與應用程式的地方。像記憶體一樣，買硬碟時你會被一大堆縮寫與專有名詞弄得頭昏腦脹；買硬碟要記住的一個簡單原則是：容量愈大愈好。現在買新電腦時，至少會配備40GB的硬碟，但數位攝影者需要更大容量如60GB或80GB的硬碟，裝滿這樣大容量的硬碟也不會太快。所以買新電腦時，記得硬碟容量至少要60GB或80GB。

硬碟升級最好的方式，不是發現容量不夠用時，更換電腦內的硬碟，而是買一個外接式硬碟。外接式硬碟一直在降價，把一個外接式硬碟當成專門儲存照片的硬碟其實是個好主意。買硬碟時除容量外，還要注意存取速度。存取速度是用「每分鐘的轉數」(rpm)表示，可能的話不要買5400轉，要買就買7200轉的硬碟。如果你的電腦有FireWire連接埠，就買個有Firewire介面的硬碟，因為這種介面傳輸資料既快又穩定。如果沒有FireWire，就找支援USB 2.0的硬碟，如果你還使用USB 1.1標準的硬碟，你會發現傳輸大檔案時非常慢。

顯示卡

顯示卡負責將傳輸影像到顯示幕。每一位數位攝影者都需要一張支援高解析度的顯示卡。購買前先檢查顯示卡上有多少記憶體，最少要有64MB，如果你願意買128MB或

附件與配件

除了電腦主機、顯示幕、印表機外,還有一些配件值得考慮購入。第一是光碟燒錄機。光碟片可以儲存與交換數位影像,現在許多電腦主機已經把燒錄機當成必備配件。此外,家用DVD已經很普及,很多家庭的DVD播放機與電視機都放在一起,而且DVD也已經成為儲存與分享影像的媒介,有錢的話買一個DVD燒錄機也不為過。舉例來說,如果你經常要儲存大影像檔案,一張光碟的容量是650MB,但一張DVD的容量大的多,目前每一張DVD可以儲存超過9.4GB的資料。此外,你也可以考慮購買讀卡機,讀卡機是以USB埠連接電腦,通常一個讀卡機可以閱讀七種不同種類的記憶卡。將記憶卡插入讀卡機後,電腦即將這張卡片當成一個硬碟裝置,你就可以將影像傳輸到電腦中去。

數位繪圖板。

256MB的顯示卡,再好不過。購買這些顯示卡的主要族群是電玩消費者(這些顯示卡一定會支援3D功能),它們執行影像處理和播放DVD時一樣好用。如果你要編輯與修改影像,你需要的是至少支援1280X1024解析度,以及能夠處理24位元或32位元色彩的顯示卡。

如果你經常外出拍照,沒有多少機會用到電腦,你可以買一個「數位播放機」。這是一個以電池驅動的硬碟,有內建讀卡機與USB連接埠,部分機型甚至有彩色顯示幕,就算沒有電腦,你也可以瀏覽、檢查照片。

▲外接式DVD燒錄機。
▼攜帶式影像播放機,內建讀卡機與彩色螢幕。

當你將照片傳輸進電腦後,你可能會手癢,想要動動將這些影像,把它們變成你的數位作品,你需要的是影像處理軟體(請見39頁)。如果你覺得自己有藝術細胞,你可能需要一個數位繪圖板。數位繪圖板是用感壓筆控制游標,用感壓筆繪圖更能精確控制圖像,這是用滑鼠繪圖很難作到的。感壓筆需要練習才能控制自如,在購買數位繪圖板時要先試試看。

最後一個建議:買新電腦或是上述零配件時,一定要檢查保證書。許多網路商家或郵購業者只提供有限保證、甚至不保證。有些商家甚至要求消費者自費將瑕疵品寄回修理,就算手中的瑕疵品是電腦主機也不例外。一般來說,數位裝備的可靠度相當高,但有備無患總是好事。

▼USB連接埠讀卡機。

各種介面

電腦需要與數位相機、印表機、以及你陸續購置的零配件溝通,當然還要能上網。因此,買電腦時要考慮有哪種介面(連接埠)以及這些連接埠的數量是否足夠,買了電腦再加裝連接埠總是不方便。

現在的電腦是將所有的周邊設備,如滑鼠、鍵盤、相機、掃描器、印表機、讀卡機

網路上的數位影像資源

　　網路上有許多數位影像的資源與服務，如深度分析評論與提供新聞的網站，你要買新相機時可以在那邊找到有用的參考資訊。同好網站、討論網站與BBS可以交換使用經驗、祕訣、發問。部分商業網站或非營利網站，可以幫助你增進攝影技術。還有網路攝影比賽、網路沖印服務與影像交換分享服務，你可以把這些服務當成個人網路相簿，與親友、甚至陌生人分享照片。你需要的是「吃到飽」的高速網路連線服務，以享用全世界的網路資源。現在就去電信公司申請一個寬頻帳號吧（如ADSL）。

等等，以USB介面連接電腦。USB使用簡單（可以做到真正的隨插即用），而且很便宜。就在我寫這本書時，USB介面規格已經提升到更快的USB 2.0版本了，因為速度快，USB 2.0更適合傳輸大檔案資料。因為現在電腦上大部分介面都是USB，所以新購電腦時至少要買到有四個USB 2.0介面的連接埠，愈多愈好。另外，如果還有一個FireWire連接埠更好。FireWire是一種快速穩定的介面規格，最適合連接外接硬碟。多數數位相機使用的就是FireWire介面。最後，你應該有寬頻網路。寬頻網路讓你利用電子郵件傳遞影像時更快速、方便，更容易在網路上建立自己的影像資料庫、下載免費軟體、或與數位攝影同好交流。

現在就備份，免得後悔來不及

　　雖然電腦的軟硬體技術都在進步，但是發生錯誤的機會還是一樣，備份系統就變得非常必要。備份可以在電腦系統產生錯誤時立即讓系統運作，你的照片檔案更不會因而永遠消失。在你修改照片之前，至少要將你的照片備份，最好準備兩個備份，比較安全。

　　在備份媒介方面，光碟片可以安全儲存備份檔案，也非常便宜，一張光碟可以儲存幾百張照片。當然，你要是忘記備份光碟片收在哪裡，備份再多也沒有用。

　　此外，你也可以考慮使用執行備份功能的軟體，這種軟體可以將系統資料、檔案、應用程式都備份起來，不必擔心電腦當機、失竊、或是受損。便宜的備份系統如Dantz Retrospect Desktop，還有每天定時將資料備份到光碟片、外接硬碟、磁帶或DVD上的功能，完全不要人為操作。但請別忘記，如果你把那份儲存備份資料的裝置經常連接在電腦上，這些備份資料還是會受到風災、水災、火災、被偷等風險。DVD也是儲存備份資料的好媒介，因為它的容量大，DVD空白片也很便宜，當然，你千萬別忘記要將備份好的DVD收在安全的地方。你也許認為我一直提醒你要收好備份資料太小題大作，但是看著好了，等到你的硬碟掛掉的時候，你就會和我一樣小心。

數位影像處理軟體

　　雖然專業影像處理軟體問世已經超過10年，但是數位影像風行，卻是因為容易上手、只有修正影像與製造一些特效的簡單影像處理軟體普及的結果。現在買相機、掃描器或電腦時，廠商都會附送一些免費的影像處理軟體，這些免費軟體或多或少都有功能限制，不能執行複雜的影像處理工作。市面上琳瑯滿目的影像處理軟體大致可以分為4類：

瀏覽與整理照片

　　你用數位相機拍照後沒多久，電腦硬碟裡面就會到處都是照片檔，或是有一大堆燒錄好的照片光碟。有些共享軟體或商業軟體可以幫你整理到處散落的照片檔案，這些軟體提供的功能有：以全頁模式或縮圖模式瀏覽照片、分類及整理照片、以關鍵字搜尋照片檔案等；有些軟體還可以選擇部分照片製作成自解幻燈片檔案，你可以用電子郵件或磁片將自解檔送給朋友觀賞。如果你將照片檔案燒錄在光碟中，你還可以以將光碟放進家用DVD播放器中，在電視上觀賞照片。絕大部分的家用DVD播放器都有支援播放照片的功能。

消費型影像處理軟體

　　這類影像處理軟體針對的消費者，是一般數位相機使用者。這個類別的軟體包含的功能相當廣，從那種一招半式走江湖的伎倆，如把某甲的臉放在某乙的身體上、把一張照片變成油畫處理的效果等，到比較複雜的全功能完整版軟體如Adobe Photoshop Elements或Paint Shop Pro都包含在內。這類型軟體的免費試用版多半隨機附送，或從網路上、或隨雜誌贈送。這種類型的軟體種類繁多，功能也不盡相同，當你決定把辛苦賺來的錢買一套這種軟體前，千萬要先試用。

專業用影像處理軟體

　　這種軟體大概只有一種，就是Adobe 公司的Photoshop(也有人把Jasc公司研發、較便宜的Paint Shop Pro歸類在專業影像處理軟體)，Photoshop的功能相當複雜、但無與倫比。心臟衰弱的人不要用，沒錢的人也不要買。

單一目的的工具軟體

　　這是數位影像處理軟體中，發展最快的一個市場。這類軟體都是為單一目的而開發的特殊工具，例如專為消除雜訊的軟體、或是負責處理最佳化輸出的軟體。

你有了數位相機、也有了電腦，還有更多呢！

就在沒多久之前，照相這件事對大部分人來說簡單得很，把一卷底片裝進相機就能照相了，然後就等照片洗出來。但數位攝影時代來臨後，不僅照相的方式不同，選擇也更多。

▼數位攝影目前還處於初期發展階段，許多過程對使用者來說還不是非常友善。但我們也看到情況正在改善，現在連科技白痴都可以在完全不用到電腦的情況下照相、儲存並列印照片。你可以把相機帶到沖洗店，請店家洗出你要的照片(還會燒一張備份光碟給你)，或是在電視上看照片。未來數位攝影的應用會更多樣化。

使用底片照相機照相時，與照相過程到按下快門那一刻就結束了。但你下面這幾頁會發現，數位攝影完全不同，按下快門只是開始，是照相成果好或壞的開始。

我們可以將數位攝影的過程分成三步驟。你需要在每一個步驟做一些決定，而走完三個步驟的路徑也不是固定的。

第一步：輸入

想要處理影像，要先將影像轉變成電腦能理解的數位格式，用數位相機拍照的過程就是數位化的過程。以相機執行輸入動作，就是將相機對準目標、取景、按下快門。掃描器也是一種將舊相片、幻燈片或底片數位化的工具，可以買掃描器自己在家作業，或是將要掃描的原件送到沖洗店，由店家代勞。

第二步：處理

以電腦執行各式各樣的影像處理工作，有可能費時甚久、花費不少精神，例如你想要製造複雜的蒙太奇效果(詳見142頁)時。當然，如果你用的是直接連線印表機，或把記憶卡拿到沖洗店輸出照片，處理的步驟就被完全省略。處理影像從影像輸入進電腦後開始，牽涉到的事情可能上千件，例如簡單的修正色彩、亮度、對比、剪裁、製造特殊效果、分類整理、產生使用在網頁上影像檔；將影像用電子郵件寄出等。

第三步：輸出

輸出作業的範圍也很廣，包含用電子郵件、網頁、磁片、錄影帶；投影機；電腦；或電視等工具或方式與朋友分享照片。列印影像的部分，會在42到47頁詳加解釋。154-157頁也會討論其他輸出作業的方式。

有備無患

數位影像處理有各種不同的執行方法，沒有絕對的對或錯可言。但有一些簡單的、普遍性的原則可以依循，遵守這些原則就不會製造災難。

■用最佳設定值輸入影像：盡量使用相機的最高解析度，以及最佳(或次佳)的影像品質設定。

■不要修改原圖：在處理影像前，先把從相機中輸出的影像備份到光碟或其他儲存媒體上。把這些影像當成你的「數位負片」，遲早有用到這些原圖的時候。

■(盡量)留存每一個檔案：硬碟與光碟很便宜，所以，除非你認為這真是張爛照片，否則沒有理由要把影像從電腦中刪除。再提醒你一次：有備無患。

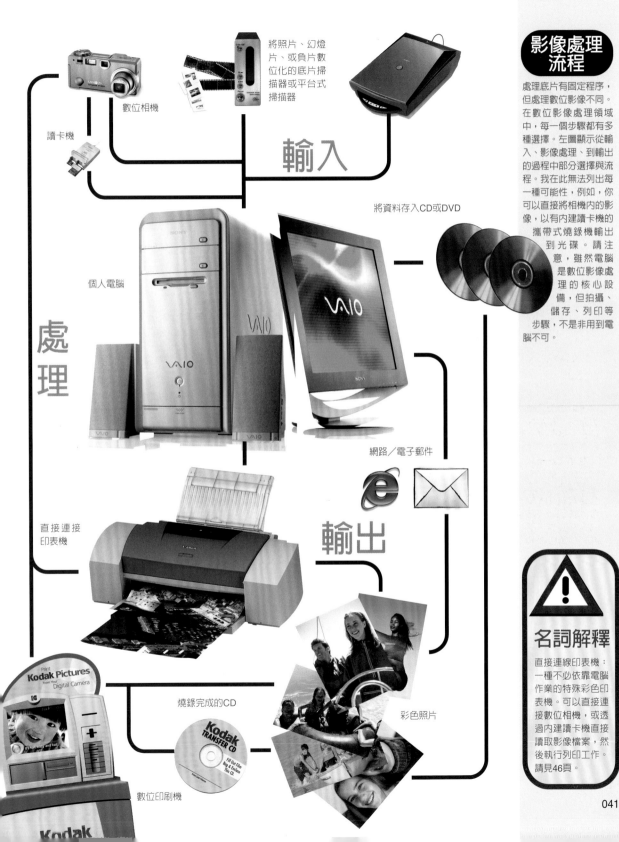

將照片、幻燈片、或負片數位化的底片掃描器或平台式掃描器

數位相機

讀卡機

輸入

將資料存入CD或DVD

個人電腦

處理

網路／電子郵件

直接連接印表機

輸出

燒錄完成的CD

彩色照片

數位印刷機

影像處理流程

處理底片有固定程序，但處理數位影像不同。在數位影像處理領域中，每一個步驟都有多種選擇。左圖顯示從輸入、影像處理、到輸出的過程中部分選擇與流程。我在此無法列出每一種可能性，例如，你可以直接將相機內的影像，以有內建讀卡機的攜帶式燒錄機輸出到光碟。請注意，雖然電腦是數位影像處理的核心設備，但拍攝、儲存、列印等步驟，不是非用到電腦不可。

名詞解釋

直接連線印表機：一種不必依靠電腦作業的特殊彩色印表機。可以直接連接數位相機，或透過內建讀卡機直接讀取影像檔案，然後執行列印工作。請見46頁。

041

印表機與列印

經過一連串的影像處理流程後，數位影像愛好者最後總希望影像能被列印出來裝框、或送給親友、或放進相簿。列印照片的方式很多，如以家用印表機列印、拿到沖洗店沖印、甚至使用網路沖印服務等。

家用印表機

數位攝影的魅力之一是它的立即性，想隨手列印照片，家用彩色印表機是最好的選擇。和數位攝影一樣，彩色列印技術在很短時間內就有長足的進展。最常使用的技術是噴墨列印，新式噴墨印表機的列印品質表現傑出，品質與由底片沖洗出相片不相上下。部分最新機型列印出的相片，不僅看起來、摸起來像底片沖洗出的相片，甚至保存時間也一樣長。

雖然現在可以用超低價位買到噴墨印表機，但若想獲得質佳的列印成品，你還是得多花點錢，買一台列印品質媲美沖洗照片的印表機。可列印A4(12X8吋)大小的機型，目前價格非常合理，但可列印A3(18X12吋)大小的機型還是很貴。此外，有些特殊印表機使用保存期更久的墨水，價錢也會貴些。市場上也有一些6色或8色列印的機型，可以列印出更細緻的色調。

印表機隨附的光碟內容，除了有驅動程式，還有免費的列印軟體，利用這個軟體執行列印工作，可以選擇列印份數、直式或橫

▲彩色照片印表機愈來愈便宜，列印品質也愈來愈好，也很容易使用。但紙材與墨水等耗材仍相當貴；而在列印速度上，即使是最快的機型，也要花上3到4分鐘才能成一張A4大小的列印工作。

彩色列印技術

近年日新月異，目前彩色列印照片不僅便宜，列印品質也相當好；家用彩色相片印表機價錢合理，不需要連接電腦就可以列印明信片大小的印表機，價位也已降至可接受的範圍內；網路數位沖印服務，與接受數位沖印的實體沖洗店也快速成長。

你需要嘗試與練習，才會得到滿意的彩色列印作品。本書這幾頁討論彩色列印的各種知識，以及如何避免列印失敗。

印表機如何產生色彩

　　數位相機、掃描器、和顯示幕都使用紅、綠、藍3種光(RGB)的組合產生光譜中各種顏色。這種產生色彩的方式稱為「加色法」，亦即紅綠藍3原色相加即可得到白色。以加色法產生的色譜非常廣，但是較難產生部分極黑色調的顏色，例如電腦顯示幕就無法產生真正的黑色。

　　印表機則是使用「減色法」產生顏色，亦即將藍(cyan，C)、紅(magenta，M)、與黃(yellow，Y)3種顏色的墨水粒子相加，會得到黑色。「減色」的意思是墨水粒子吸收(減去)白光內的部分色光，反射其餘色光而產生色彩。理論上，百分之百的藍、紅、黃相加可以得到黑色，但是實務上很難達到此結果，廠商通常會加上黑(K)來產生非常黑的色調。以CMYK4色產生各種色彩，是書籍、報紙、以及家用噴墨印表機的印刷原理。

加色法：
運用RGB
3原色產
生白色

　　印表機使用4種顏色的墨水，如何讓這4種顏色產生無限多種的色調呢？靠的是「誤差擴散」法。墨點其實並沒有滿佈紙材，但因為墨點的面積非常小，小到人的眼睛根本無法辨識，當人類看到列印成品時，會自動將墨點混合，產生連續色調的錯覺。照片印表機除了CMYK4色外，另外還提供淡紅與淡藍兩種顏色，由這6種顏色組成的微細墨點，不僅欺騙了肉眼，比起4色印表機，更能消除在墨點間隙產生淡色調部分形成的粗糙感。

減色法：
運用CMY
3原色產
生黑色

式列印。印照片時通常要做的決定更多，例如，你可以指定列印紙材類型是光面還是霧面、紙材磅數等，選擇不同，噴墨量就會不同，事先確定選項內容，可以得到最佳的列印效果。有些印表機甚至提供滾筒紙列印或無邊界列印功能。

無墨水列印

　　噴墨印表機不是家用印表機的唯一選擇。熱昇華印表機也能產生高品質、和沖洗照片幾乎沒有兩樣的列印效果。熱昇華印表機使用的是顏料轉印技術。從熱昇華印表機列印出來的是乾燥、光面的成品。家用熱昇華印表機以前只能輸出明信片大小的成品，最近已經有可以列印稍大尺寸(6X4吋，甚至12X8

吋)的機型出現。熱昇華印表機是列印高品質數位相片的最佳方式，但是它比噴墨印表機貴很多，列印的單位成本也比噴墨列印略貴。

6X4吋熱昇華印表機

照片噴墨印表機

噴墨印表機的科技在過去幾年成長快速，現在噴墨印表機印出的影像，已經可以媲美以化學方式沖洗出的相片。

噴墨印表機的列印原理，是以無數細微、肉眼無法看見的彩色墨點組成圖像。有些印表機使用3種顏色、有些則使用8種顏色。你以為你看見的是無數種色調，其實，這是因為墨點實在太細微，肉眼在觀看圖像時，自動將墨點混合的結果。

非要買照相印表機，一般彩色印表機不行嗎？

當然，只要是彩色印表機，都可以印照片，但是，照片印表機有幾個一般印表機沒有的特性。第一，照片印表機使用的墨水顏色較多(最多8色)，畢竟自然界中有太多顏色，只靠CMY或CMYK這3或4種顏色無法產生，要靠少於6色的印表機印出好品質的照片，是不可能的事情。

照片印表機的解析度也有限制，有的可達4800dpi，雖然列印解析度與影像解析度沒有直接關係，但是列印解析度愈高，意味

色彩與色階間的轉換愈平滑，影像也就愈清晰。最後，照片印表機的列印軟體可以在最高品質的紙材上，將列印品質最佳化；可以運用複雜的「誤差擴散」法，確保獲得最好的影像細節；最近有些機型使用新開發的墨水，廠商宣稱這種墨水配合適當紙材，列印出來的影像持續50年也不會褪色。比較之下，一般的彩色印表機列印出來的照片，可能在幾個星期之內就褪色了(有關墨水與紙材，請見45頁)

操作成本

雖然印表機非常便宜，但墨水與紙材卻不便宜。事實上，如果你要列印小尺寸照片(明信片大小)，拿到外面照片沖洗店印還比較划算，若你要列印的是較大張的照片(8X10吋以上)，自行列印可能比較便宜。

▲照片印表機的列印軟體非常先進，使用者可以微調許多列印選項。

照片噴墨印表機優劣表

☑便宜
☑可用於任何電腦
☑最大列印尺寸：A3
☑也可列印信件與文件
☒耗材太貴
☒列印成品遇水即濕，容易暈染
☒以最高解析度列印時速度慢
☒列印成品會褪色

▲這是柯達公司的相機底座兼噴墨印表機，不需要電腦即可列印照片。

連接介面與相容性

目前幾乎所有的彩色印表機都以USB作為連接電腦的介面。USB的傳輸速度足以支持彩色列印工作，它容易操作、也是個人電腦的標準。市面上還有少數印表機還在使用平行埠介面，千萬不要買。

當你拆開印表機包裝時，你需要將隨附軟體安裝在電腦上。每一種印表機都支援視窗98/ME/2000/XP等作業系統，如果你使用蘋果電腦，每一種印表機都支援麥金塔作業系統(Mac OS 9或X)。隨插即用的印表機有兩種，一種使用USB介面連接電腦；另一種是印表機內建讀卡機。

噴墨印表機耗材

家用照片噴墨印表機愈來愈便宜，但是它們的操作成本可不會愈來愈便宜，因為墨水與紙材的價格居高不下。目前大部分照片噴墨印表機的設計，是每一種顏色各自使用單一墨水匣(一般彩色噴墨印表機是將多種墨水整合到單一墨水匣中)，因此，那一個顏色的墨水用完了，只要換那種顏色的墨水匣即可。相容性墨水匣的市場也很大，這種墨水匣的價錢甚至可以比原廠低75%。我使用相容性墨水匣以及補充包的經驗並不太好，例如墨水外滲、輸出品質不佳、列印成品很快就褪色等等，但如果你的預算有限，也許可以試試這種產品。

為了要列印最佳影像，你還需要特殊的照相紙。照相紙有許多選擇，有印表機廠商的產品，也有許多獨立廠牌的紙材。同樣的，紙材品質不一，相容性也不同。有些紙材廠商會提供免費或非常便宜的試用包，裡面包含這家廠商生產的各種紙材，你可以試用後才決定要不要買。市場上紙材種類繁多，從最高級的高光澤光面紙、到特殊表面紙材如水彩紙、布面紙等。盡量多試用不同種類的紙材，你才會知道那些是你喜歡的用紙。

噴墨印表機列印出來的影像，會隨時間而褪色，有時幾個星期後就開始褪色了。如果你已經把最喜歡的照片裝框掛在牆上，但沒多久發現褪色，不是糗斃了嗎？市面上有各種噴劑，號稱可以永久保存照片的色彩，但是我建議，最好的方法，是買一台使用不褪色墨水的印表機，而且使用原廠墨水與紙材。

▲ 列印用紙材的紙質、磅數與尺寸各不相同。
▼ 更換墨水匣的程序很簡單，但是墨水匣的單價很高。

全域色彩

這個圖(根據國際照明委員會1931年制定的色度圖)顯示人的肉眼能見的色彩範圍，與標準RGB顯示幕，與CMYK印表機能顯示的範圍比較，可以看得出來差別相當大。另外，請注意顯示幕與印表機都能顯示的色彩範圍其實非常窄小，這也是要將顯示幕與印表機色彩調整成一致非常困難的原因。

人的肉眼可見色域。

電腦顯示幕可顯示的色域。

彩色印表機可表現的色域(現在最好的彩色印表機所能表現的色域比此圖略寬)

▼圖為Pantone ColorVision色彩校正器。這種色彩校正系統可以測量印表機的色彩輸出，當你使用不同紙張列印時，幫助你執行色彩管理工作。

不用電腦也能列印

大部分的熱昇華印表機(以及使用類似熱昇華原理的ThermoAutochrome列印技術)，與部分機型的噴墨印表機，可以不必連接電腦就執行列印工作，它們的工作方式有：直接連接數位相機，記憶卡插入印表機內建的讀卡機後列印；當然，這些印表機也可以連接電腦使用。此外，為了達到不用電腦也可以列印的目的，部分廠商將「影像橋樑」(PictBridge)傳輸協定納入規格中，只要你的印表機與相機都支援這個傳輸協定，就可執行直接列印，讓使用者不使用電腦時，更有選擇彈性。

正確設定印表機

用家用印表機印出的第一張照片，往往令人失望。在電腦顯示幕上看到的那些明亮生動的色彩，怎麼變得黯淡沒有生氣？夏日耀眼的藍天怎麼變成灰暗的呢？

影響列印好壞的因素有很多，最佳化你的列印系統也不是什麼祕密。列印時發現色彩不對，問題通常出在校正，亦即電腦顯示幕並沒有顯示正確的顏色。整體來說，列印效果好壞與印表機列印軟體是否正確設定有關，也與是否用錯紙材有關。許多印表機廠商指出，若是不用(他們只差沒說「你只能用」)說明書上要求使用的墨水及紙材，列印結果可能會很慘。當然，這些廠商言過其實，但是使用廠商建議的墨水與紙材，至少可以使列印效果穩定，不會大好大壞。

電腦顯示幕顯示色彩的方式，與印表機列印色彩的方式，有基本的差別(其實電腦顯示幕顯示色彩的方式，與數位相機捕捉色彩的方式也有差別)，因為有差別，意味部分在顯

色彩校正與管理

對於專業數位攝影者來說，如何將電腦顯示幕上的色彩與列印出來的色彩一致，即使不求百分之百的精確，也是個大挑戰。要完整解釋色彩管理的各種問題，需要一本專書的篇幅，但是初步了解色彩管理會遭遇的問題、如何預防、解決這些問題，對非專業攝影者來說，也會有幫助。

事實上，如果你只是照一些像放假、出遊或隨意拍這種性質的照片，色彩一致不會是什麼嚴重的問題。在這種性質的照片中，顯示幕與列印成品間有輕微色偏、或是對比亮度有差別，你也不會太在意。但是，一旦你開始用正經態度看待攝影這件事，遲早你會對色彩校正與管理開始認真起來。

有兩件事情需要注意。第一是顯示幕或印表機等輸出色彩裝置的色彩特性為何。第二是顯示幕與印表機輸出色彩的方式基本上就不同(顯示幕是混合紅、綠、藍光成色，印表機是混合藍、紅、黃色的顏色粒子成色)。也因此造成這兩種裝置的色域(所能顯示的色彩範圍，見46頁上)不同；而印表機的色域小於顯示幕的色域，使得部分顯示幕能顯示的色彩，卻無法被列印出來。印表機解決這個問題的方法，是壓縮影像中的色彩範圍到能夠顯示的色域範圍內，這也是為何列印出的影像比起顯示幕上的同一張影像單調的原因。

校正顯示幕色彩

獲得正確色彩的第一步，是校正電腦顯示幕，讓顯示幕正確顯示色彩。你可以找到一些免費軟體執行基本校正工作，視窗XP或麥金塔MacOS X作業系統內都內建色彩校正軟體。此外，大部分中高階的影像處理軟體內，也有簡易的顯示幕校正工具。使用這些軟體很簡單，只要跟著軟體提示點選即可；你也要移動滑桿調整色彩，直到與參考值完全符合為止，整個過程不會超過十分鐘。這個簡單的校正步驟，可以解決顯示幕與印表機的色彩差異的嚴重問題。如果你要更精確的校正顯示幕色彩，可以購買一種硬體裝置，這種裝置可以測量顯示幕所能顯示的顏色，並產生校正檔。

色彩校正檔與色彩管理

這是個有點複雜的問題。首先，電腦的色彩管理工具記錄不同裝置表現色彩的特性，並且製作成色彩描述檔。「色彩管理」指的就是記錄每一個裝置的色彩特性，再盡量將每一個裝置，如數位相機、印表機，電腦顯示幕的色彩輸出一致化。通常印表機出廠時已經有固定的色彩描述檔；在電腦顯示幕方面，你可以依照剛才提過的方式校正；在相機方面，只有頂級的單眼反光相機提供自己的色彩描述檔，若你要更改相機的色彩描述檔，可以買得到軟體解決方案。大部分的時候，你只要將印表機與電腦顯示幕的色彩校正成一致，就可滿足列印需求。

好消息

大部分的業餘攝影者，其實不會遇到攝影書籍、網路討論區、或雜誌專題上討論的那些色彩管理問題。如果你根本沒有校正色彩或執行色彩管理動作，但是列印品質看起來還不錯，就大可不必擔心色彩的問題。即使如此，我還是誠心建議，至少要校正電腦顯示幕的顏色。現在大部分的印表機以及列印管理軟體的設計理念，是在讓使用者介入最少的情形下，還能列印出最清晰、色彩最正確的照片，到目前為止，廠商的設計努力是有成果的。所以，除非你印出來綠色的天空或紅色的雲，或你是位色彩專家，不然我建議，就讓那些裝置自己管理自己吧。

▲校正你的電腦顯示幕只要幾分鐘，但卻可以讓你的照片印表機列印出與顯示幕上一致的影像。

熱昇華照片印表機

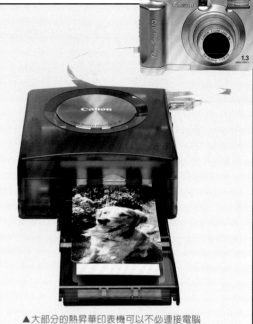

熱昇華照片印表機優缺點

- ☑：容易操作。
- ☑：不需要連接電腦列印。
- ☑：可列印超優質的連續色調影像。
- ☑：不會褪色。
- ☒：成本高。
- ☒：還無法列印大尺寸。
- ☒：列印速度慢。
- ☒：只能列印照片。
- ☒：只能使用專屬紙材。

▲這是熱昇華印表機的耗材：色料與紙材合一包裝出售。

噴墨印表機有很多優點，其中之一是搭配好的紙材列印時，可以得到非常接近沖洗照片的品質。但你若非常要求色彩飽和度，噴墨印表機很難與熱昇華印表機匹敵。熱昇華印表機的原理，是以熱寫頭將融化的色料擴散滲入專用紙材中。富士、新力、佳能、奧林帕斯，與其他廠商都生產列印小尺寸(6X4吋)的熱昇華印表機，價錢也還算合理。熱昇華印表機是專為列印照片而設計的(它的機體較小，單張列印成本也較高，因此，用熱昇華印表機列印其他種類的文件很不划算)，操作簡單、列印品質優良。比起噴墨印表機，熱昇華印表機的操作成本略高，耗材也沒得選，你非得買與印表機同廠牌的專用紙材與色料包，每一包耗材通常有20或36張紙。熱昇華印表機列印照片的品質非常接近傳統的沖洗照片，保存期限也相當長。熱昇華印表機的列印原理與噴墨印表機不同。熱昇華印表機(富士通的Thermo Autochrome列印技術的原理與熱昇華技術類似)列印時，是將CMYK4色混合，藉此產生各種色彩，最後輸出「連續色調」影像。

▲大部分的熱昇華印表機可以不必連接電腦執行列印工作。

因為列印技術不同，熱昇華印表機不需要高於300或360dpi的解析度，卻可以輸出接近沖洗照片品質的影像。此外，熱昇華印表機不需要連接電腦即可執行列印工作，它或連接相容的數位相機，或使用內建讀卡機，讀取需要列印的影像資訊。

熱昇華印表機列印出來的連續色調(6X6畫素)。

噴墨印表機印出來的誤差擴散色調(6X6畫素)。

▲熱昇華印表機不需要太高的解析度，因為它的列印方式，不是利用點色排列組合產生影像。

示幕上看起來漂亮完美的顏色，沒有辦法用列印的方式複製。

之所以會如此，是因為顯示幕與印表機的色域不同(見46頁)，這也是列印結果總是無法預期的原因。幸運的是，軟硬體技術的進步已經使發生問題的機率降到最低。

到沖洗店列印

如果不想在家列印照片怎麼辦？沒問題！現在幾乎所有的沖洗店以及郵寄沖洗服務，都有輸出數位照片的服務。你可以把影像放在記憶卡、磁碟、高容量磁碟，或燒成光碟，這些商家都會接受。此外，只要多花一點錢，店家也提供燒錄光碟的服務。沖洗店輸出數位影像的機器，和沖洗底片的機器一樣，所以你的數位影像輸出的結果，和由底片沖出的照片看起來、摸起來都一樣，保存期也一樣久。你還會發現，將數位影像送到沖洗店輸出，沒有和在家列印一樣發生那麼多的色彩問題，因為商家使用的機器比較高檔，可以消除色偏、校正亮度與對比。大部分的沖洗服務提供的輸出尺寸是6X4吋或5X7吋，與略大一些的8X10吋，此外還提供將影像做成禮物的服務，例如將你最喜歡的

照片印在馬克杯、杯墊、滑鼠墊和拼圖上。

你也可以利用部分商店內放置的數位影像沖洗機。這是種提供自助沖洗服務的機器，上面有記憶卡插槽與觸摸式顯示幕，你在顯示幕上操作簡單的介面，選擇要輸出的影像和輸出數量。這些機器還有基本影像處理功能，如選取、裁切影像、消除紅眼、在影像四周加上裝飾花紋等。但這種服務機不能輸出照片，當你按下「確定」鍵後，你的訂單會透過寬頻網路送到沖洗中心，有些機器則會將你選擇的影像燒錄成光碟，再由專人送到沖洗中心輸出。無論如何，你都要幾天之後才會收到照片。

網路沖印服務

如果你有寬頻網路，最好是ADSL，你就可以坐在家中上網送洗照片。大部分數位影像輸出網站也提供照片分享功能(網路相簿)，你要印那一張照片，只要滑鼠點一下即可。網路沖洗的程序很簡單，進入網站登記成為會員(通常是免費的)，開一個網路相簿、上傳照片到相簿中、滑鼠點一下要沖洗的照片，即可完成。至於如何上傳照片，不同的網站有不同作法，有些網站會要你下載並安裝一個小程式，要上傳照片時就執行這個程式；有些網站利用瀏覽器上傳照片。不論那一種方法，你的動作只是在容易使用的介面上選擇要沖洗的照片，再點選「上傳」鍵，等待照片出現在你的網路相簿中。以後你可以通知親朋好友到這個相簿的網址觀賞照片，要從這個相簿中選擇要沖印的影像，不過點幾下滑鼠、填寫訂單、選擇付款方式、送貨方式等動作。大部分的網路沖印店，在幾天內就會把相片寄給你，大部分店家也提供放大照片、將照片印在禮品上等等服務。這些網路沖印店使用的機器，與街上的沖印店使用的機器一樣，因此輸出品質非常好，價錢也很合理。

▼線上沖洗服務與實體沖洗店都可以將數位影像列印在照相紙上，與底片沖洗出來的照片沒有兩樣。

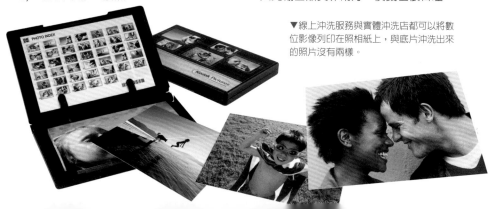

列印祕訣

- 一定要確定已經校正過電腦顯示幕色彩，避免列印後才發現色彩不對，不僅難過，更浪費錢。

- 不要嘗試列印太大張的影像，要列印超過5X7吋大小的影像，最少要300萬畫素。

- 噴墨列印時紙材不同，列印出來的色彩與品質也會有差異，只要確定是你喜歡的紙材，就不要輕易改變它。

- 如果對列印色彩是否正確沒有把握，列印大張影像之前，先用小尺寸試印一張。

- 記住，另一個列印的選擇，是將經過影像處理的照片存在磁碟或記憶卡中，拿到街上的沖洗店列印。

開始拍照囉

你已經買了一台數位相機，現在可以開始照相了。本章要告訴你曝光、對焦、以及取景構圖的基本知識，這3件事是拍好照片的關鍵因素。此外，由於數位相機各有差異，你最好將說明書放在身邊，隨時翻查各個控制鍵操作的方式與功能。記得，普通照片與好照片的距離，其實並不遠。

奇妙的光

光無所不在，但我們經常視而不見。對攝影來說，光扮演關鍵性的重要角色，你必須學會如何看見、使用、以及控制光。

觀察本頁及下頁的每一張照片，並注意光對這些影像整體表現的影響。如果這些照片是在一天中不同的時間、或不同光源下拍的話，可能就不是張好照片。以下面這張靜物照片為例，暖色調柔光扮演的角色，與筆、書形成的構圖一樣重要；反過來想，如果這張照片的光源是直射閃光燈，將是張失敗之作。

「Photography」(攝影)這個字，源於希臘文的「photo」(光)，由此可見光對攝影的重要性。除了曝光之外，光還有許多更重要的功能。拍照環境的光品質，可以決定拍出來的影像品質；光的顏色、方向、軟調還是硬調、強度，都對影像大有影響。要說光比構圖或被攝景物更重要，絕非言過其實。

除了提供照明外，光還會影響立體感 (modelling，光與影的交互影像下，使二度空間的物體產生深度)、質感、情緒與氣氛。許多例子顯示，「光」與「影」兩個因素就決定了一張照片是普通或是精彩。攝影者觀

察、尋找光的方式，是擬想光在照片中扮演的角色，這不是件容易事，不僅因為我們早已對光視而不見，而且人腦天生就會分辨色彩與光的強弱，但卻完全不自覺。最豐富的光源是太陽光，它就像隻變色龍，品質不斷變化。朝陽與落日的光是溫暖的；夏天早晨的光冷峻、刺眼；而在明亮的冬天早晨，可以看見一道道長長的陰影。太陽光就是攝影者的畫布，上面有著豐富的、無止盡的色彩與強弱變化。專門拍攝風景的攝影者，經年累月在同一個地點，冒著寒風刺骨，等待陽光升起，不是沒有道理的。

所以，就像你觀察具象物體一樣，你可以開始嘗試養成觀察光的習慣，並且在拍照時記錄拍照時間與光圈、快門等資訊，最重要的是，多實驗、多嘗試，數位相機的優點，不就是可以一張接著一張拍？不必擔心浪費底片，從錯誤中學習和從成功中學習都一樣重要。

色溫

不同的光有不同的顏色
(K是色溫的單位)，雖
然數位相機的白平衡功
能，可以消除色溫差
異，將物體還原成原本
的色彩，但是你可以試
著關閉白平衡功能，試
驗以不同色彩調整氣氛
與心情。

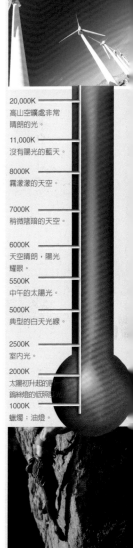

20,000K
高山空曠處非常
晴朗的光。

11,000K
沒有陽光的藍天。

8000K
霧濛濛的天空。

7000K
稍微陰暗的天空。

6000K
天空晴朗，陽光
耀眼。

5500K
中午的太陽光。

5000K
典型的白天光線。

2500K
室內光。

2000K
太陽初升起的那
鎢絲燈的低照度。

1000K
蠟燭：油燈。

設定與控制

如果你從來沒有用過有許多手動控制鈕的相機，看到中高檔數位相機的樣子，你可能會被嚇到。別擔心，我在下面幾頁會幫你熟悉相機上各個按鍵與功能選單，還會讓你學到善用它們的技巧與祕訣。

在數位相機於1990年代中期出現前，兩種相機涵蓋了9/10的市場。第一種是對準就拍的實用型相機，上面幾乎沒有任何讓你玩創意的控制鍵；第二種是單眼反射式相機，這種相機讓認真攝影的人士，可以設定曝光組合與更換鏡頭。如果你想要全權控制相機、如對焦、快門、光圈等，你需要單眼反光相機，如果不是，你需要的是相機代勞拍照技術的實用傻瓜機。

1990年代初期時，實用型相機的複雜程度已經發展到頂點，當時實用型相機的變焦範圍相當廣、測光系統也很進步，但拍照者還是無法全權操控相機。這是件可惜的事，因為只有了解如何控制、並正確使用相機，才能充分發揮攝影令人嘆為觀止的力量，照出動人的、能夠長久令人懷念的照片。我並不是說「對準了就拍」相機不能照出傑出的照片，在優秀的攝影者手中，任何相機都可以照出好照片；但是，一旦你可以手動操控相機，你就能發現拍攝同一個主題的方式，不只相機替你決定的那一種，而且用不同方式

拍照，結果非常不同。就數位攝影而言，好消息是即使是最基本型的相機，也提供一定程度的人為操控權，許多手動控制功能與35厘米單眼反射相機相去不遠。例如，你可以在數位相機上發現白平衡、自動曝光補償、情境模式選擇、手動對焦、全手動拍照等功能，這些多樣化的工具，讓你可以充分發揮創意拍照。本書接下來要比較詳盡地告訴你如何手動控制相機，以及讓你了解並應用拍好人像、風景、寵物、以及其他常見主題的基本原則。

一開始我會介紹幾種常見的數位相機，在「對準了就拍」的機型，以及讓攝影迷為之瘋狂的最高檔專業用相機上，常見的控制鍵以及它們的功能。

基本設定

有些功能是幾乎所有數位相機(除了網路攝影機，以及一些在超市才買的到的怪異機種)都有的。這些功能大多與相機設定有關，只有少數會影響拍照。部分基本設定也可以確保拍出好照片或是發揮拍照的創意。

變焦設定

除了最低階數位相機，其他數位相機都配有變焦鏡頭。變焦鏡頭讓你改變鏡頭焦距，增加或減少取景視野。例如，你可以將鏡頭

拉遠(廣角)，容納更多景物，或是將鏡頭推近(望遠)，以看清楚景物細部。在底片相機時代，廠商是以實際的焦段範圍標示變焦鏡頭(如28mm-70mm)，這種描述方式沿襲自照相術發明初期的傳統。數位相機時代來臨後，換了個方式描述焦距變化：數位相機廠商以望遠端比廣角端大幾倍的方式標示變焦能力，例如，大部分數位相機都有3倍變焦(3x)，部分相機有4倍、5倍、6倍，甚至高達10倍的變焦能力。但這種標示方式不能顯示變焦鏡頭廣角端的起點為何(所有實用型數位相機的變焦鏡頭，廣角焦段都屬於中廣角)，因此，大部分廠商也會在規格中標示「相當於35厘米相機」的變焦範圍，本書也不例外，好讓讀者以比較熟悉的方式對照手中數位相機的變焦範圍。

　　數位相機的3倍變焦鏡頭，相當於35厘米相機的焦段範圍，常見的焦段範圍有35mm-

▶超廣角鏡頭可以容納更多的景物範圍，有時候還可以利用誇張的角度，拍出一張有震撼力的照片。

▼望遠鏡頭可以用來製造壓縮效果，下圖中的都市景物間的距離，看起來被縮短了；此外，望遠鏡頭的另一功能是讓遠處的物體填滿畫面，如下右圖。

▲圖為特殊的「魚眼」廣角鏡頭與轉接環的組合,魚眼鏡頭的成像非常扭曲,但最大視角可以達到180度。

◀用長鏡頭與自然光照人像,加上構圖緊密,是最迷人的組合。

最大視角。人眼能看見的範圍,大約等於40mm鏡頭的視野,所以,比40mm更廣的鏡頭,視角比人類習慣看到的更寬(有點像是從汽車兩側後照鏡看到的影像);而比40mm窄的鏡頭,視角範圍比人類習慣看到的更小,並可以放大遠處景物(就像從單筒或雙筒望遠鏡看景物一樣)。

要用那一種變焦鏡頭?

各種鏡頭的使用方法,會在70-75頁詳細討論;這幾頁要告訴你日常照相時使用變焦鏡頭的方法。

■超廣角鏡頭(24mm或更廣):如果你拿實用型數位相機拍照,又想使用超廣角鏡頭,你需要用一個轉接環連接相機與鏡頭。超廣角鏡頭的用途,主要在製造特殊效果,因為使用這種鏡頭,會產生非常扭曲的成像(有點像景象呈現在擦亮的湯匙背面的樣子),近處與遠處景物的關係也會變化(近處景物特別大、遠處景物特別小)。能讓24mm鏡頭發揮功能的拍照環境是:需要拍視野寬廣的風景、拍攝建築或大型結構體,希望影像有震撼力;此外,若是你在狹窄的室內拍照,進退空間有限,超廣角鏡頭可以彌補部分視野限制。

■中廣角鏡頭(28mm-38mm):大部分實用型數位相機的廣角焦段都在這個範圍內。中廣角焦段適合拍攝風景、團體照、建築群。這個焦段仍然會發生部分影像扭曲的情形,但不會太顯眼。除非你要製造嚇人效果,否則我勸你不要拿廣角鏡頭拍人像,因

105mm,以及38mm-114mm兩種。前面的數字愈小,代表視角愈廣;28mm或更大視角範圍的變焦鏡頭並不常見。35mm是最常見的廣角範圍,不致太扭曲畫面,也能涵蓋

為用廣角鏡頭拍人像，臉部會被扭曲，例如鼻子變大、耳朵變得很小。

■中焦段(標準焦段，40mm-60mm)：這個焦段的鏡頭經常被忽略，因為從焦段的一端到另一端實在太短。但是對於拍及肩人像、3/4身長人像、2到3人的團體照，以及許多生活照的場合，使用這個焦段的中段再適合不過了。這是因為這個焦段的視角與透視感與人的眼睛接近，用這個焦段照出來的影像看起來最自然。

■中望遠鏡頭(70mm-150mm)：大部分實用型數位相機的變焦鏡頭，通常望遠端到130mm或140mm為止，中望遠鏡頭特別適合拍攝漂亮人像(臉部特寫或是及肩人像)、細節、放大遠處景物、以及特殊效果(透視感經過壓縮後，景物間的距離比實際距離近)。

■長望遠鏡頭(150mm以上)：實用型數位相機要用到這種鏡頭，必須要用轉接環連結鏡頭與相機。使用長望遠鏡頭的時機，是拍攝野生動物、運動攝影、以及當你無法靠近拍攝對象。長望遠鏡頭要拿得穩不容易，所以最好架在三腳架上拍攝；如果拍攝對象在運動中，你最好使用高速快門，以免影像模糊。

對焦

鏡頭在同一時間內只能在固定距離準確對焦。大部分的相機都有自動對焦功能，自動對焦的原理是對焦在影像中間部分；部分較進步的相機有多點對焦設計，多點對焦的目的，是確保被攝物偏移或運動時，鏡頭還是抓得到焦點，照出來的影像依然清晰。但是自動對焦與多點對焦並非萬能，例如在高反差或隔著玻璃拍照時，它就不靈光了。這種情形不常見，碰上了你就要將相機設定改為

手動對焦，利用選單設定對焦距離。大部分數位相機自動對焦的距離，從幾公尺到數公里遠(理論上可以無限遠)都可以，但如果你要拍攝非常近的景物，你就必須將相機設定調整為「近拍」模式(通常用一朵花代表)。

影像品質與尺寸設定

數位相機的畫素數目是固定的，就是相機CCD或CMOS感測器上的畫素數。大部分相機允許使用者從二到三種比較低的解析度(即畫素數目較少)中選擇一種，作為拍照時的解析度。但要注意，因為解析度較低，代表相機捕捉到的細節較少，列印時品質也較差(除非你以非常小的尺寸列印)；如果你只在顯示幕上觀看影像，選擇較低的解析度拍照倒是無所謂，這樣每一張記憶卡就可以容納較多的照片張數。你在相機上設定不同的影像品

▲用近拍模式拍照，就算你只在室內拍照也一樣，可以開啟另一個創意無限的拍照世界。

不能手動控制？沒關係！

無法全權控制相機絕不是拍不好照片的藉口。本頁中的3張照片都是用最基本的「對準了就拍」的機型拍攝的，上圖與最上圖沒有打開閃光燈，左圖則故意設定錯誤的白平衡(在日光環境下設定鎢絲燈光的白平衡值)，還使用自動曝光補償(AE-C)功能好讓曝光過度。

自動曝光補償

◀再先進的測光系統，也有誤判的時候。在這張圖中，大部分區域的曝光都正確，唯獨主題曝光不足，使得鳥變成剪影。你會經常遇見這種稱為「逆光」的拍照環境，如人站在窗前、非常明亮的天空等。

◀克服逆光的一個方法，是使用相機的自動曝光補償(AE-C)功能，開啟AE-C時，相機會以測得的曝光量為基準，加減一定比例的曝光量；AE-C等於是個簡單的明暗調整鍵，＋號代表調亮、－(減)號代表調暗。左圖是將AE-C ＋2後，得到正確曝光的例子。

▲你也可以運用AE-C拍出創意(拍照沒有絕對正確的曝光值這回事，你要找到的是適合每一張照片的曝光值)，上面這兩章照片，拍的是同一個場景，但是上圖使用自動曝光補償，下圖沒有：結果大不同。

質時，其實是決定不同程度的JPEG壓縮比，JPEG格式允許使用者依照不同需求設定不同壓縮比，壓縮比愈高代表檔案愈小(每一張記憶卡可以儲存的影像張數愈多)，但是影像品質會隨之降低。我的建議是設定最高品質拍照，因為記憶卡很便宜，但是錯過拍照時機的代價可不小。

許多相機允許以完全沒有壓縮的格式拍照，如TIFF或RAW格式；大部分的影像處理軟體都能直接讀取TIFF格式，但是RAW格式必須先經過軟體轉檔後才能使用。

白平衡

光源不同，色彩就不同，而且沒有色彩完全相同的光源。舉例來說，室內的燈泡光是非常暖調(橘色調)的光源，而閃光燈是非常冷調(藍色調)的光源，日光燈則帶點粉紅，太陽光則多變化，從暖調到冷調都有可能，一天與一年中的不同時間、在不同地點，與不同氣候，都會產生不同的色調。

但是人卻不常察覺這些色彩變化，因為人的眼睛不斷的在執行補償的動作，也只有這樣，不論照在一個白色物體上的光線如何變

▲幾乎每一型數位相機，都有如圖的+/-曝光補償鍵(AE-C)；有些相機不是以按鍵、而是以調整選單的方式增減曝光量。操作曝光補償按鍵的方法是，每按下一次＋號，就增加一級曝光量，影像也會愈明亮，每按下一次－(減)號時，就減少一級曝光量，這時影像就愈暗。

化，這物體在人眼中才能永遠都是白色。但是數位相機的感測器不像人眼睛那麼聰明，所以相機必須設計白平衡機制，不然拍出來的照片會出現各樣的色彩偏差。相機自動修正顏色的機制稱為「白平衡」(AWB)。

但是相機的白平衡系統很容易誤判，常見的白平衡誤判情形是，晚間在室內拍照時，拍出來橘色調的照片。也因此大部分相機在設計時，都先考慮到幾種白平衡容易誤判的情形，預設了幾個常用拍照環境白平衡數值，讓使用者選擇，例如陰天、陽光、燈泡、日光燈、閃光燈等。在使用液晶顯示幕上預覽或瀏覽照片時，通常可以看到相機的白平衡狀態(開或關)；要注意的是，關閉相機的自動白平衡設定，但又手動設定了錯誤

▲「慢速同步閃光燈模式」指的是閃光燈開啟時，併用長時間曝光。這是一種可以增加影像動感的簡單技巧。比較本頁的大圖(使用慢速同步閃光燈模式)以及下圖(只使用閃光燈)。

的白平衡值，可能會照出可怕的照片，當然，要以「創意」稱呼這張照片也可以。

自動曝光補償

除了最陽春的數位相機外，所有的機型都有自動曝光補償(AE-C)功能。AE-C讓使用者以相機測得的曝光值為基礎增減曝光級數(每一級的增減量是固定的)。如果你沒有測光與曝光經驗，就把AE-C當成一種調整明暗的方法。在光源對比太強的拍照環境中(例如一個人站在陽光前)，相機的自動曝光功能可能會誤判，算出錯誤的曝光值，AE-C的功能之一即是修正相機決定的自動曝光值，此外，故意增減曝光值也會有意想不到的效果。

閃光燈設定

大部分數位相機都有內建閃光燈，並可以選擇4至5種閃光燈模式。「自動閃光燈」是最常使用的模式，這個模式將開啟閃光燈的時機交由相機決定；此外，你還可以選擇關閉閃光燈(配合增加曝光時間)或是開啟閃光燈並增加曝光時間(慢速同步閃光燈模式)，這兩種方法讓你在低光度的拍照環境下，有更多創意選擇。

近拍模式

因為數位相機的感測器面積與鏡頭都較小，廠商得以在相機上加入近拍功能，這是底片相機無法做到的。在非常近的距離拍照，是另一個令人著迷的領域。

對焦與曝光

就算你對相機運作原理完全沒有興趣，至少你必須知道相機如何對焦與決定曝光值，

◀ 這張圖拍攝的環境是：廣角鏡頭、充足的光源、以及對焦距離較遠。從近景到遠景之間的大部分景物，都相當清楚。

相機的各種「自動」系統何時會誤判，以及如何避免上述情形發生，免得你的照片因而毀了。

準確對焦

將你的手放在離眼睛一段距離的地方，手指打開呈V字形，將眼睛的焦點放在其中一隻手指上，你會立刻發現，在兩隻手指中間，比較遠的景物是模糊不清的。然後不要移動手指，將眼睛的焦點放在遠處原來模糊不清的某一件物體上，你會發現現在是手指看起來模糊不清了。這個小實驗透露的是，任何鏡頭(眼睛也是一種鏡頭)在同一時間內只能對著某一點準確對焦。你平常不會注意到這件事，因為人的眼睛隨時在無意識地執行對焦動作，眼睛看到那裡，焦點就移動到那裡，你會誤以為每一件景物都在焦點上。

相機不像人的眼睛一樣聰明，相機將焦點放在被拍攝的物體上時，這個物體的前後景

◀ 使用望遠鏡頭拍攝近距離的景物時，對焦就很重要，這張圖中大部分的景物都沒有焦點，模糊不清。

物多少都會有些模糊不清。大部分的相機都有自動對焦功能，最新型的相機除了可以自動測量相機到被拍攝主體的距離外，甚至對於猜測主體位於景框中哪一部分也愈來愈厲害(一直到最近，相機設計都假設景框中間的一定是被拍攝主體)。

專家祕訣

景物脫焦的常見原因，在於相機沒有充分的時間對焦。一定要記得半按快門這個祕訣。當你對焦時，先半按快門(此時觀景窗內會有一個綠燈亮起、或是液晶顯示幕上會顯示『對焦中』、或是相機發出提示音)，直到對焦完成後，再全按快門；多練習幾次，照相時就會不加思索的半按快門。

061

▼要特別注意和被攝物距離很近的情形。下圖是用望遠鏡頭的最近焦距拍攝的照片，畫面顯示景深相當淺。就在我要按下快門前一刻，這隻松鼠移動了，你可以看得出來焦距清楚的地方，是在畫面的中上方，松鼠的臉原來在那邊，但它一動變成背部焦點清晰，臉部這個原本重要部位卻因而脫焦。

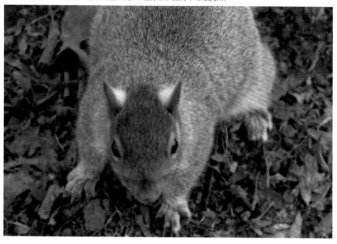

▲數位相機的對焦範圍，通常對準中間區域(部分高檔相機的設計，已經可以做到3區域以上對焦，即使被攝物不在中間區域，也可以有清楚的焦點)，如果要照的景物剛好在中間就沒問題，但在刻意拍出創意的照片中，往往被攝物不會剛好在中間。從觀景窗中可以看到1個小方塊，代表對焦區域，使用預覽模式時，你會看到這個由單一顏色(白色或其他顏色)畫成的小方框。

▲如果希望照片的景物清楚，就要學會正確對焦。如果使用大光圈的望遠鏡頭時，景深就很淺，對焦也比較困難。上圖左的例了，顯示用105mm鏡頭對焦在無限遠的情形，上圖右則是用同一個鏡頭，焦距放在2公尺時照出來的影像。對焦不準確，就會拍出上圖左的爛照片。

▼你需要養成「對焦鎖定」的習慣，以應付拍攝主體不再畫面中間區域的情況。具體作法是移動相機，將拍攝主體放在景框的中間對焦區域，然後半按快門直到綠色燈號亮起，這代表相機接收到光源，此時不要放開半按的快門鍵，移動相機重新取景構圖，再全按快門，完成照相程序。這張照片的焦點會在主體上，而不是主體背後的景物。

重新取景構圖之前，焦點就已經「鎖」在此處。

重新取景構圖後，畫面中心在此，如果將焦點對準此處，主體就會脫焦。

數位相機的另一個特點，是景深比底片相機寬(景深的定義是焦點前後清楚的範圍)，景深較寬意味對焦不必那麼精確，這一點對經常拍生活照的使用者非常重要。特別是當你在大白天拍照、對焦距離超過3公尺、以及使用較廣角的鏡頭時，更可以利用景深的優點。

總而言之，使用實用型數位相機時，不像使用底片相機或單眼反射相機一樣需要特別注意對焦問題。但照相時總有要求精確對焦的時候，例如在使用望遠鏡頭時，特別是在低光度或被攝物非常接近你的時後，使用望遠鏡頭，要是在這種拍照環境下對焦不正確，你的相片不就毀了？此外，使用近拍模

 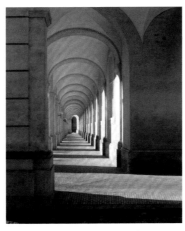

▲上面3張圖分別顯示曝光不足(左)、正確曝光(中)，以及曝光過度(右)的情形。輕微曝光不足或過度，可以使用影像處理軟體修正，但要是曝光非常不足或過度，軟體也無法修正。

式時，被攝物離你只有幾公分，一旦被攝物脫焦，景象就會變成模糊一片。當然，照相時不可能完全依賴寬景深掩蓋不正確的對焦，舉例來說，如果被攝物(一個人)距離你只有1公尺，但相機的焦點卻放在這個人的背後(無限遠)，這時照片中的人當然不清楚，這種情形最常發生在被攝主體的位置不在景框中間，或隔著玻璃照相的時候。最後，DSLR(數位單眼反射式相機)的景深比實用型數位相機淺，所以使用DSLR照相時，對焦必須更精確。

了解曝光

曝光聽起來很複雜，其實一點也不難了解。照相需要光線，不論是最暗的陰影光或是最亮的投射光，曝光就是決定光量。

曝光牽涉4個變數：1.感測器需要多少光(即感光能力)；2.拍照環境的亮度；3.鏡頭的光圈(即鏡頭中間通光口徑的變化)；4.快門速度(即曝光時間長短)。

有一個好例子可以讓你理解曝光各個變數如何互相影響：打開水龍頭將杯子接滿水。要填滿杯子，水量是不會變的，就好像正確曝光需要的光量是不會變一樣；如果你將水

龍頭只鬆開一點，需要10秒鐘才能接滿一杯水，但是將水龍頭全開，只需要2或3秒鐘就可以接滿水，光圈與快門的關係也完全相同，光圈即是鬆開水龍頭的程度，快門即是從鬆開水龍頭到關閉水龍頭的時間。在這個例子中，拍照環境的亮度即是水壓，水壓增加，鬆開水龍頭的程度不變，但杯子接滿水的時間會減少；數位相機可以允許使用者增加感測器的感光度，作法是放大產生的訊號(等於拿小杯子接水)，但是這種作法會增加畫面中的雜訊。相機執行自動曝光的程序是：測光、計算、決定光圈與快門如何組合；不同的組合都可以達成正確曝光量，但是相機會幫助你使用其中一種組合，相機考慮的幾個簡單原則是：第一，避免慢速快門，避免相機振動影響畫面；第二，隨亮度增加，將光圈調整至最佳值(每一個鏡頭在某個光圈範圍內，可以達到最佳解像力)；第三，當拍照環境非常亮時，使用速度較高的快門並配合降低光圈進光量。

測光

前面提過，測光即是相機測量拍照環境的光源並決定曝光值的過程。最簡單的測光方

專家祕訣

■一定要記住，等到對焦燈亮了之後才全按下快門，養成半按快門、等待一下再全按快門的習慣。
■如果拍攝主體不在畫面中心，使用曝光鎖定(如果不知道什麼是曝光鎖定，請翻查相機使用手冊)。
■拍攝人像時，將焦點放在眼睛，而不是臉部中央(就是鼻子)。

063

2 4 8 15 30 60 125 250 500 1000 2000 4000

▲曝光時間太長時,畫面容易模糊;曝光時間很短時,再快的動作都能捕捉到。

▲使用慢速快門時,需要用三腳架或其他支撐工具。

▲使用望遠鏡頭的最遠焦距拍照時,同時使用高速快門,可以避免影像因相機振動而模糊。

式,稱為「平均測光法」。

平均測光法是測量全畫面亮度後再平均,所得讀數即為曝光值。此外還有一種「中央重點曝光法」,此法與相機的自動對焦一樣,都假設拍照主體位於畫面中央,並以中央區域的光量為基準決定曝光值。中央重點測光法改善平均測光法的一些缺點,但還是有誤判的時候,如拍照主體不在畫面中央、或畫面中有極亮或極暗的大面積時(一大片天空);這時所有的機型都有2個工具可以幫忙,第一是自動曝光鎖定(AE-L),第二是前面提過的自動曝光補償(AE-C)。

現在市面上的中高檔數位相機,還有另一種更進步的測光方式,這種測光方式的運作原理,是將畫面分隔成許多小區域(最多可分割成256個區域),每一個區域都有各自的測光結果,此外,相機並將各區域的測光結果與處理器中預先輸入的上千種測光模式資料庫比對,找出相機經常誤判的拍照環境(拍照主體不在畫面中間、畫面間有太陽、一大片天空等),決定是否誤判測光值。這種測光方式的名稱不一,如「評估式測光」、「多模式測光」、「多區域測光」、「矩陣測光」等。這種測光方式愈來愈進步,可以避免在極端的拍照環境下誤判曝光值,但畢竟無法「掛保證」,所以還是用得到AE-C與AE-L控制鍵。

最後要談的另一種測光方式,在較高檔的相機上可以見到,稱為「點測光」。點測光的運作原理,是測量畫面中央一個小點的亮度,並據以決定曝光值;點測光經常與AE-L功能一起使用(這樣一等到相機決定了曝光值,就可以重新取景構圖),但要掌握併用點測光與AE-L,需要一些練習。對有心於攝影藝術的人來說,點測光是非常有用的工具。

數位相機在測光與曝光這2個功能上,比底片相機進步多了,主要原因是數位相機可以預覽及瀏覽影像。如果你在一個少見的拍照環境下工作,在沒有按下快門前,可以從液晶螢幕上看到相機的測光系統是否誤判,雖然有時候預覽時沒有發現問題,但你拍完照後,還可以用瀏覽模式再檢查一次曝光是否正確。許多中高檔相機以圖示(色階分佈圖histogram,詳見129頁)顯示這張照片的明暗程度,可以從中看出畫面哪裡過度曝光。

光圈

控制光圈的目的,是改變鏡頭進光量的多寡,光圈愈小,進光量也就愈少。光圈大小的單位是以「f＋數字」(f值)表示,因為一些奇怪的歷史原因,f值愈大代表鏡頭的通光口徑愈小,進光量也愈少。如果你很好奇原

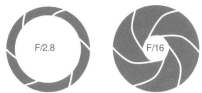

F/2.8　F/16

▲改變光圈值對景深最有影響，用大光圈拍照，景深較淺。其他影響景深的因素如，在非常近距離拍照、或使用望遠鏡頭拍照時，景深就有限(右圖)；而使用廣角鏡頭拍照時，幾乎所有景物都有清楚的焦點(上圖)。

因，我順便告訴你，這是因為f值是焦距除以光圈的直徑得出的(別問我為什麼，一直都是這樣計算的)；所以，f2.8光圈的f，就是「焦距」(focal length)的意思，而2.8是上述計算方法所得到的數值，單位是公厘。現在，把剛才說的全忘記，只要記得，f值愈大，代表光圈愈小，進光量愈少；f值愈小，代表光圈愈大，進光量愈多。數位相機上常見的光圈範圍，是f2.8(最大)到f8或f11(常見的最小光圈)；數位相機的光圈範圍與底片相機的光圈範圍根本沒得比，有些好一點的底片相機鏡頭，光圈可以到達f64，數位相機鏡頭光圈設計作不到像底片相機一樣寬廣，是因為鏡頭太小，舉例來說，焦距只有7公厘的鏡頭，要做到有f16的光圈，意味著光圈直徑只有不到0.5公厘，因此，數位相機上面通常就只有5或6個光圈選擇，但這不是嚴重的問題，下

光圈與快門速度

▲好一點的相機，會在液晶螢幕上顯示目前的快門速度與光圈，就算在使用自動模式拍照也一樣。

為何要改變光圈？

改變光圈有3個理由，1.拍照環境太亮或使用慢速快門時，可以減少進光量；2.提高影像品質(在大部分鏡頭上，把光圈縮小幾格，會有較佳的解像力)；3.控制景深。

景深與光圈的關係

鏡頭在同一時間只能在固定距離對焦，例如，你將相機的焦距設定在1公尺半時，焦點前後的景物都會有些脫焦(模糊)。景深指的是焦點前後景物，還有可以接受的清晰度的距離，這個距離與光圈大小有關。使用大光圈時，例如f2，景物只在焦點前後很短的距離內清楚，使用f11時，景物清楚的距離就較寬。景深與拍照距離以及焦距也有關，當對焦點較靠近鏡頭時，景深較對焦點遠離鏡頭時淺，而廣角鏡頭的景深比望遠鏡頭的景深長。此外，景深並沒有對稱性，通常焦點後的景深距離比焦點前的景深距離長。

使用底片相機拍照時，景深在大部分拍照環境下都是關鍵因素，但使用數位相機時(尤其是使用實用型機種時)，景深卻不是主要考慮因素，為什麼？理由很簡單，因為數位相機的景深比底片相機長許多。事實上，用數位相機拍照時，很難拍出短景深的相片來；這是個很可惜的事情，因為景深是非常有用的創意工具，例如短景深可以凸出拍照主體(尤其是拍人像時)，在大部分相機上唯一能拍出短景深的方法，是使用變焦鏡頭的最長焦距端以及使用最大光圈(近拍模式的景深也很短，就算用數位相機的近拍模式拍照也一樣)。至於DSLR的景深長度則介於底片相機與實用型數位相機間，它們的景深比實用型數位相機淺，但是還是比底片相機長的多。

快門速度

拍照時控制曝光時間是更有力的攝影工具，特別在你使用數位相機時(因為使用數位相機時要改變景深很困難)，目前大部分相機的快門速度(曝光時間)是在從千分之一秒、甚至萬分之一秒，到一秒整之間變化；在相機的選單上，快門速度的常見標示方式，不是寫「幾分之幾秒」，例如「1/125秒」是用「125」標示。所以，就和光圈值的標示方法一樣，快門的標示值愈高，代表曝光時間愈短，但並不是每一型相機都使用這種標示法，你需要查看使用相機使用手冊才能知道。選擇快門速度牽涉幾個因素，下面一一討論。

■避免振動相機：如果快門速度很慢，相機又沒有支撐(即手持相機，而非使用三腳架或其他支撐工具)，相機就非常容易振動，這種情況下拍出來的照片，整張都是模糊的。但這個問題沒有快速有效的解決方案，因為相

專家秘訣

包圍曝光。中高檔相機通常有包圍曝光功能，包圍曝光的運作原理是連續拍攝多張照片，但每一張的曝光值稍有差異，你可以從這幾張相片中選出品質較好的照片；有些機型還提供白平衡與對焦包圍功能，以確保能拍出一張好照片。

為何需要兩種曝光方式？

既然數位相機的快門設定範圍，從一萬分之一秒到一秒，到幾分鐘(視機型而定)都可以，光圈還有什麼用？難道只靠快門速度不能控制曝光嗎？這種說法在某種程度上是正確的。有些入門款相機配備的鏡頭就只有固定光圈，但幾乎所有相機都可以改變光圈大小(單眼反射相機則可以更換鏡頭)的原因有兩點，第一個原因非常簡單，因為光圈配合快門可以讓你在非常明亮的環境中拍照，例如，你的相機最高快門速度是一千分之一秒，而你的拍照環境卻非常亮，相機的測光表顯示，快門速度應該要放在五百分之一秒，這時，縮小光圈(也就是減少進光量)你還是可以使用一千分之一秒的快門速度，而不必擔心過度曝光。但是，光圈與快門併用的真正優點，是讓拍照更有彈性，你可以使用長快門與小光圈的組合，產生模糊的動感效果，或是可以開大光圈，並使用高速快門以凍結運動中物體速度最快的那一刻。最後，光圈大小與景深有關，光圈愈小，會有愈多景物在焦距範圍內，光圈愈大，愈少景物在焦距範圍內。

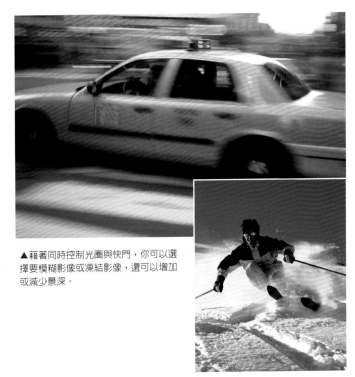

▲藉著同時控制光圈與快門，你可以選擇要模糊影像或凍結影像，還可以增加或減少景深。

機振動牽涉的因素很多，從拍照時的焦距值、到相機的大小、形狀與重量，到持相機的手穩不穩定等。而避免振動相機的原則，是快門速度與(相當於35厘米相機鏡頭)使用的焦距數字大約相同，例如你使用的是38mm-115mm的變焦鏡頭，你在使用最廣角端照相時，快門速度要放在1/40秒，而使用最望遠端照相時，快門度度要放在1/125秒。大部分相機都會在液晶螢幕上顯示目前使用的快門速度，就算你在使用全自動模式中也一樣。

■**控制進光量：**我們在63頁解釋過光圈與快門速度的關係，兩者都控制進光量，其中之一減量時，另一個就必須增量，照片才不會太亮或太暗；如果你要控制景深，就要先設定光圈大小，再設定快門速度。

■**捕捉動作：**高速快門可以凍結動作，而使用低速快門時，拍攝主體若處於運動狀態拍出來的影像會模糊。高速與低速快門都是表現動感的好工具，但要注意，設定長曝光時間，又要拍出具有動感的照片，要盡量保持相機穩定、避免振動，還要確定畫面中不動的景或物，不會因為其他任何因素晃動，如此拍出動靜對比的照片，才能凸出拍攝主體的動感。

控制快門拍攝運動中的物體

要用高速或低速快門拍攝運動中物體,要看想要製造的效果而定。高速快門能夠凍結運動中的某一刻;使用低速快門時,物體在曝光時間內仍在運動,因此能產生模糊效果。使用低速快門時,技巧要求比較高,拍出來的相片品質要不就是很好、要不就是很糟;使用高速快門時,要掌握的是按下快門的正確時機(這也是一種藝術);在使用高速快門時,開啟相機的連拍功能是一種享受。

▼高速快門(右圖)可以凍結運動中的某一點,而低速快門(下圖)則藉著刻意拍出模糊感以傳達動感。

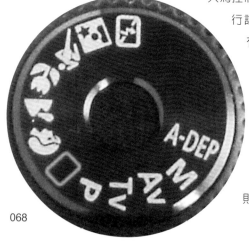

▲這是張使用一種跟拍(詳見94頁)技巧,以低速快門拍攝旋轉車玩具的照片。

▼大部分高檔數相機上都有多種情境模式(主題模式)可以選擇,這也是一種曝光模式選單。

曝光模式

大部分中高檔相機都有多種曝光模式,從全自動模式(就是對準就拍模式,不必人為控制)到全手動模式(自行設定光圈與快門)都有。比較有用的是半自動模式,半自動模式允許使用者決定光圈先決或快門先決,如果使用者要自行決定光圈大小,相機則會配合計算合適的快門速度,以取得正確曝光值,反之亦然。使用半自動模式時,不必擔心曝光正確與否,只要決定要大光圈搭配高速快門、還是小光圈搭配慢速快門。

但是,你到底應該使用那一種設定?同樣的,這個問題沒有標準答案,但是你必須知道並記得一些基本原則,才能拍出想要的效果。不同的情境需要的可能曝光組合如下:

■風景:一般來說,拍攝風景要使用小光圈(即較高的f值),因為可以得到最大景深;此外,小光圈的解像力比較好也是原因之一。快門速度在拍風景照時不是那麼重要,因為風景不會快速運動;當然,快門速度也不能

太慢，以避免相機振動，不然你就要使用三腳架或其他的支撐裝置。

■**人像：**除了使用變焦鏡頭上的最遠端焦距照相(好讓人像填滿畫面，以及得到扁平的視角)外，拍人像時通常使用最大光圈(最小f值)以限制景深，這樣可以得到比較吸引人的軟調背景，而不會把雜亂的背景清楚地拍進畫面裡。

■**運動：**當拍攝運動中物體時，盡量用最高速快門，至少要用到1/200秒；而拍攝速度非常快的物體(如奔跑中的馬、行駛中的車等)，就要使用更快的快門。此時，光圈設定是次要考慮。

■**近拍：**近拍是比較困難的拍照環境。因為近拍時，為了避免(無法避免的)相機振動，以及在非常近的距離拍照較難對焦的問題，必須使用小光圈以及高速快門。大部分近拍愛好者都會支撐相機(如三腳架)以獲取最清楚的影像。

■**夜間攝影(無閃光燈)：**由於光源少，光是延長曝光時間就是個挑戰，在這種情形下要想多弄些照相創意可不太容易。通常光圈會開到最大，在快門方面，當然是用慢速快門，但是曝光時間需要多久，就要看光源強弱而定。另一種方法是調高感測器的感光度，就可以使用較小的光圈或較快的快門，但是調高感光度的代價是犧牲影像品質。

主題模式

如果光圈值、快門速度這些數字已經嚇到你，再也不敢嘗試用手動設定拍出創意，你也不必擔心。因為多數相機上都有若干種「主題」或「情境」模式轉盤，你告訴相機你要拍的模式是什麼(常見的模式有人像、風景、運動等)，相機就替你選擇最佳的快門與光圈組合。對於較沒有經驗的拍照者來說，這些模式可以幫助他們提昇照片品質到水準以上，但請記住，使用這些模式時，你無法學習到光圈與快門變化如何影響影像，這些模式也不會刺激你勇於嘗試。雖然成為傑出的攝影家，不一定非得要手動控制光圈與快門(或是至少知道如何操作它們)，但是按下快門前，請你先想一想：如果我改變光圈快門組合，會產生什麼不一樣的效果？這種心態一定會增加你成為傑出攝影家的機率。

▲就算畫面中只有部分景物處於運動狀態中，畫面呈現的氣氛就不一樣。拍攝上面這張照片時，快門速度是1/30秒，剛好可以拍出旗幟隨風飄動的感覺(相機有支撐，是直接放在椅子上)。

如何選擇鏡頭

改變視角與焦距,是少數能讓照相揮灑自如的工具之一。市面上的鏡頭多不勝數,它們有什麼功能?

專家祕訣

許多數位相機都有數位變焦功能,但所謂數位變焦只是將畫面中央以數位方式放大,在放大的過程中捨棄部分珍貴的畫素。除非必要,否則不要使用數位變焦功能。

不同的攝影者站在同一地點拍攝同一景物,但使用不同的鏡頭,拍出來的照片會完全不同。學習在不同的時機、使用不同的焦距拍照,會讓你的照片有意想不到的改變。

鏡頭是依照焦距不同分類。短焦距(廣角鏡頭)產生較廣的視角,而長焦距(望遠鏡頭)的視角窄小的多,讓你可以拉近遠處的景物。

鏡頭的焦距若是位於廣角端與望遠端之間,稱為「標準」鏡頭,意思是視角與人類肉眼約略相當。鏡頭焦距也會改變畫面中遠處與近處景物間的距離關係,廣角鏡頭照出來的相片,會誇大近處景物,也可以包含更多的遠處景物;長焦距的望遠鏡頭拍出來的照片,相較之下似乎會壓縮透視。這兩種鏡頭效果都可以充分被運用在拍照創意中。

視角

鏡頭的焦距決定了它的視角寬窄,焦距愈短、視角愈廣。常見的數位相機變焦鏡頭的焦距是從35mm〜105mm或115mm。超級變焦鏡頭的焦距,在望遠端可以達到200mm,甚至超過350mm。人類肉眼的視角約在40〜50度之間,約位於大部分3倍變焦數位相機的中間焦段。

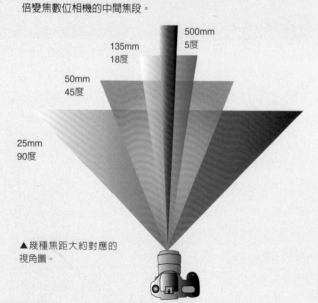

500mm
5度

135mm
18度

50mm
45度

25mm
90度

▲幾種焦距大約對應的視角圖。

▼廣角鏡頭會產生誇張的透視效果,在近處的物體會顯得比遠處物體大的多,充份利用這種特性可以發揮很棒的創意。

◀鏡頭焦距愈長、視角愈窄，相反地，廣角鏡頭的畫面可以容納的景物較多，而望遠鏡頭可以凸出景物中的某一部分。這3張照片都是在同一點照的，但是設定的焦距不同，從左至右使用的焦距分別為：19mm、38mm、105mm。

▼我們也不能忽略標準鏡頭的優點，這張照片是用約等於40mm焦距的鏡頭拍的。一般來說，標準鏡頭是焦距落在一般數位相機變焦鏡頭中間段的鏡頭。

　　我們可以依照焦距的不同，將鏡頭分為5類。變焦鏡頭(可改變焦距鏡頭)通常涵蓋的焦段，廣角端不會廣到到超廣角、而望遠端也不會長到超長焦距。以下談到焦距數字，都是相當於35厘米相機鏡頭的焦距數字。

▼只要構圖不同，並且使用望遠鏡頭，就算拍的是平凡景物，也會成為一張有趣的照片。

▲ 鏡頭前端以轉接環加上魚眼鏡頭，可以照出很不一樣的效果。本圖使用廣角鏡頭，極度放大靠近鏡頭的景物。

▼ 使用廣角鏡頭並靠近被攝物，會產生凸出景深的效果。

拍出來的影像呈弧狀。超廣角鏡頭能扭曲影像以及大視角特性，可以用來構思不少創意，但也不能濫用。如果你的相機是實用型數位相機，必須要以轉接環連接相機鏡頭與超廣角鏡頭。

■**廣角鏡頭(約從17mm至40mm)**：廣角鏡頭用來拍攝風景、室內、一群人、以及大型建築時很有用。使用這個焦段的最短焦距時，往往產生非常扭曲的影像、以及非常奇怪的透視感；但若拍攝主題是風景，就無關緊要。在非常短焦距的廣角鏡頭(不超過28mm)產生的影像中，你往往也會發現直線變成曲線、建築物外牆這時看起來是彎曲的、地平線也呈弧形。你會發現28mm至38mm這個焦段範圍的廣角鏡頭(這也是所有數位像機內建的變焦鏡頭上，短焦距端的起點)非常有用，因為這個焦段涵蓋的視角非常廣，照出來的影像又不會過度扭曲。

■ **超廣角鏡頭(焦距範圍約從7.5mm到14mm)**：如果你家大門上有一個小洞，裡面有一個小鏡片，從家裡透過這個小洞往外看的景象，就類似透過超廣角鏡頭看到的景象。這種特殊鏡頭看出去的視角非常廣(焦距7.5mm的超廣角鏡頭可以涵蓋180視角)。魚眼鏡頭也是超廣角鏡頭的一種，用魚眼鏡頭

▲這是同一個拍攝
場景，但是拍出來
完全不同的照片。
這兩張照片都是用
實用型數位相機拍
的；拍上圖時，相
機加裝了(相當於35
厘米相機的)28mm
廣角鏡頭，下圖則
使用相機本身的變
焦鏡頭，將焦距放
到最長(相當於35厘
米相機的210mm)
拍的。請注意因為
拍照的角度不同，
透視感也不同。

◀長鏡頭不只用在
拍攝野生動物或運
動，用長鏡頭拍風
景時，也會產生有
意思的角度。因為
長鏡頭有壓縮景物
的特性，畫面中的
景物距離變得比實
際接近。

使用廣角鏡頭唯一一件不能做的事，是拍
人像時，畫面涵蓋的身體長度不要小於
3/4(例如人站立時，畫面要涵蓋膝蓋以上)，
如果你離被拍照的人非常近，畫面無法涵蓋
3/4的身體，你會發現產生的影像，就好像反

射在晶亮湯匙背面的影像。

用短一些的焦距(鏡頭視角較廣)。記得，
使用較長的焦距拍照，可以凸出主題，也會
縮小景深，讓照片的背景不會太喧賓奪主。

用那一種鏡頭拍人像？

這個問題其實不難。過去100年間，公認的拍人像鏡頭一直都是焦段位於（相當於35厘米相機的）75mm至135mm之間的鏡頭，轉換成數位相機的焦段，望遠端的焦距還更長一些，可以照出及肩頭像或是只有臉部的近照；使用這個焦段的鏡頭照人像，還可以避免使用廣角鏡頭時一定會有的變形效果（沒人會認為變形人好看吧？）以及限制景深，讓背景變得模糊，人像才會凸出。照人像的方法是，把變焦鏡頭放在最長焦距端，並且調整你與拍攝對象的距離，直到拍攝對象的頭部填滿畫面為止，再按下快門。但有時留一點空間讓人像背後的景物入鏡也是個好主意，右上圖的賣雪茄的人就是個好例子。如果你要畫面多呈現一些人像與背景的關係，把變焦鏡頭往回推，也就是使用短一些的焦距（鏡頭視角較廣）。記得，使用較長的焦距拍照，可以凸出主題，也會縮小景深，讓照片的背景不會太喧賓奪主。

■**標準鏡頭（從40mm至60mm）**：這個焦段通常是數位相機變焦鏡頭的中間焦距範圍，因為焦段不長，手指按下變焦鍵沒多久就超過這個範圍了，因此經常被忽略，但這個焦段的用處可不小。用標準鏡頭照相時，站在離被攝對象一隻手臂的距離，並且以常見尺寸洗照片，你會發現照片上的人像最自然。此外，使用50mm至60mm的焦距範圍拍照，最適合拍攝腰部以上的人像，若是你不想拍到腰部，用更長一點的焦距即可。

■**望遠鏡頭（從70mm至500mm）**：使用的焦距愈長、視角就愈小，當焦距放在500mm時，視角只有5度。使用望遠鏡頭的感覺，就像使用單筒或雙筒望遠鏡一樣，你會看到遠處的景物就在眼前。適合使用望遠鏡頭（大部分數位相機的望遠端，最遠到135mm）拍攝的照片，是只要及肩、以及只要臉部的人像照，這是最迷人的人像角度。此外，較長的望遠鏡頭可以抓住被攝物的細節，或使用在拍攝野生動物及運動攝影等等特殊攝影場合。

■**超長望遠鏡頭（500mm以上）**：超長望遠鏡頭（最長可以到2000mm）的用途不多，也很難使用（只要相機些微移動，視角就會差了半哩），此外，這種鏡頭所費不貲，可能比一輛車還貴。這種鏡頭一般來說，都是搭配可以更換鏡頭的單眼反射式相機使用。

為什麼要說「相當於35厘米相機的焦距」？

焦距的定義，是底片（或感測器）到鏡頭光學中心的距離。焦距長短會影響視角大小，另一個影響視角大小與焦距的因素是底片或感測器的大小。在35厘米相機上，50mm焦距的鏡頭一般稱為標準鏡頭，但若是使用片幅較大的底片相機，這個鏡頭的視角就會略廣，但若是使用實用型數位相機（感測器遠小於35厘米底片相機的片幅）時，同樣焦距的鏡頭視角，就會像從望遠鏡頭看出去般窄小。數位相機使用的感測器，有多種尺寸，若照相者需求某一固定視角的畫面，就需要依照機型不同（感測器大小不同）換算所需的焦距。也因如此，一般提及數位相機鏡頭焦距範圍時，就以「相當於35厘米相機的焦距」這種方式標示，好讓使用者對這個焦距範圍所能呈現的視角範圍有大至了解。舉例來說，實用型數位相機上的變焦鏡頭，焦距範圍是7mm至21mm，相當於35厘米相機的38mm至115mm。在本書中，我們統一使用這種鏡頭標示方法。

超廣角鏡頭適合在大型的室內場合拍照使用（上圖），
拍照主體與環境關係在構圖上同樣重要時也可以使用
（右圖）。請注意右圖汽車的線條已經變形。

我到底要用那一種鏡頭？

很多攝影指南都會告訴你，那一種鏡頭適
合拍那一種照片（例如，廣角鏡頭拍風景、
中短焦距望遠鏡頭拍人像），但是拍照那有規
則可循？如果你不多實驗、不敢打破規則，
就不會照出有創意的照片。一般來說，選擇
鏡頭的考慮多半從實用角度出發，如希望拍
出某些景物、或是某張臉、房子的一部分或
全部、或要拍出全景等，以實用角度決定鏡
頭是一種選擇方式，但不會使你成為偉大的
攝影家。要成為一個偉大的攝影家，你需要
多付出一些：多觀察要拍攝的東西、嘗試發
展在景物中尋找可拍可照的景物的能力，而
不是一股腦的把所有東西都納入畫面。有一
個方法可以訓練這種能力，就是用觀景窗取
景，並且改變焦距，試著在同一個拍照點用
這種方法環顧四周。記得，拍照時沒有「正
確」焦距這回事，你想拍爛照片嗎？那就拿
起相機、想都不想、對準就拍，至於用多少
焦距？不知道耶，上次多少這次不就多少
嗎？相機不是會替我預先決定焦距嗎？如果
你不想拍爛照片，那麼，準備多一點時間，
拍很多相片（記得，用數位相機不會浪費底
片），你就會逐漸學習到焦距如何影響構圖、
氣氛、以及拍出來的成品；你還會摸索到如
何發揮每一種不同焦距的特性，照出一張張
好照片。

構圖的基本原則

這一章講的是一些基本構圖原則，了解並學習這些原則後，你不僅可以拍出好照片，還更有信心打破規則。

▲就算拍照主體眼睛是閉著、或沒有看著鏡頭，構圖時還是應該將眼睛放在畫面由下而上的 2/3 處。千萬不要忘記，拍人像時，人像應該盡量填滿畫面。

如何拍一張好照片？這個問題沒有標準答案，但是我可以告訴你幾個值得信賴的原則，這些原則可以、也真的能幫助你拍出一張你會很驕傲掛在牆上的照片。我我你讀完下面幾頁後可能會覺得「怎麼這麼簡單？」沒錯，這些構圖原則早已深入人類視覺習慣的

潛意識中，幾百年來都在運用這些原則。

第1個原則：主題要大、大到充滿畫面

這個原則很簡單，但為什麼會有那麼多主題比例太小的爛照片？可能的原因是當你從觀景窗看著拍攝對象時，太專注在要把主題拍好，以至忽略了主體在畫面中只佔據非常小的比例。這時數位相機的彩色顯示幕可以發揮效用，你不妨把顯示幕當成一張照片，顯示幕的邊框就是相片的白框，藉此觀察拍攝主題與畫面的比例關係。此外，你還需要養成按下快門前多思考一下的習慣，「焦距需要再調整嗎？」「要不要再靠近一點？」有人說照片拍好後如果發現主題不夠大，你可以在電腦上以軟體剪裁，沒錯，但是這樣做的代價是失去珍貴的畫素，降低影像品質。

第2個原則：用二度空間的方式思考

照相是二度空間的藝術。你看到一個人站在一棵樹前面，本能就會告訴你：樹在人的後面，但是你根本不會意識到辨識的過程。但是同樣場景呈現在照片，你看到的是這個人頭上長出一棵樹。避免這種三度空間與二度空間差異的方法，是拍照之前先閉一隻眼，單眼觀察被攝景物，另一個方法是先在相機彩色的顯示幕上，體會被攝景物在二度空間呈現的感覺。在二度空間的畫面中，近處與遠處景物間的距離感是會改變的，這也

景物不一定要在中央

 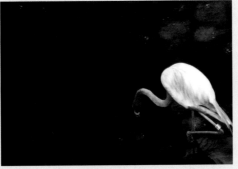

這兩張紅鶴的照片那一張比較好？沒錯，右邊的那張好的多了，原因有二，第一是不遵循主體在中央的構圖原則，讓原本無趣的畫面多了趣味與動感，第二、也是更重要的原因，是照片遵循了三等分構圖法。這個例子告訴我們，景物要填滿畫面的原則並非一成不變，有時為了求取平衡，景物可以填滿1/3畫面，而不必填滿全部畫面。

不管被攝物是人還是盆景，構圖時刻意不把它們放在中間，可以創造更吸引人的畫面。

是影響構圖的因素之一。所以，我把第二個構圖原則稱為「按快門前，先看看背景」。

第3個原則：往邊邊靠一點

　　沒有經驗的攝影者最容易產生的錯誤，是構圖取景時，永遠一成不變地把被拍攝主題放在畫面中央。只要把主題往左或右移動一點距離，就會發現這一點距離產生的效果有多大。你也可以觀察一些喜歡的攝影作品，特別是人像照片，你會發現這些作品中，幾乎沒有一張把人像放在畫面正中央。了解這個原則後，我要介紹你三等分構圖法。

三等分構圖法

　　古希臘藝術家就熟知這個簡單原則。光靠這個原則不能拍出好照片，但能讓你少犯些錯誤。三等分構圖法很簡單：以兩條水平與垂直線，把畫面平均分成九等分(請見78頁範例)。應用三等分構圖法有幾種方式：拍照主題落在這九宮格中的四個交叉點上；拍照主

題的水平線或垂直線，與畫面中的四條線其中一條吻合。聽起來很複雜，其實不會，回頭找一找你最喜歡的幾張攝影作品，你會發現它們或多或少都遵循三等分構圖法。下次拍照時記得將拍攝主題往邊邊放一點，落在1/3處，拍出好照片的機會就增加許多。拍風景照時，這個原則更重要，因為地平線因此可以落在最佳位置。

◀看吧，這就是一張因為忽略近景與遠景關係拍出來的爛照片。畫面中男人背後的杆狀物，看起來像是從頭上長出來一樣。

三等分構圖法

就算拍照主題是在角落，還是可以運用三等分構圖法拍出好照片。

拍風景照時，將地平線放在三等分構圖中的某一條線上，已經是拍好照片的通則。

這是一個把三等分構圖法幾乎發揮到極致的照片。主題雖然在右下角，但由於顏色對比與步道的方向與三等分線吻合，還是應用三等分構圖法的例子。

在這張照片中，雖然地平線略高於畫面的三等分線，但是圖中孩童的頭部剛好位於交叉點上，還是遵循三等分構圖法原則。

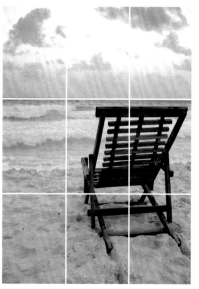

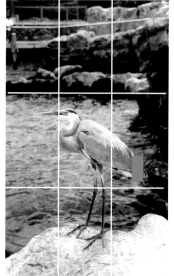

這是張遵循人像照每一個原則的照片：人像填滿畫面、對焦處在眼睛、眼睛位於三等分構圖法中的交叉點上。

在這張照片中，畫面可分成天空、海、沙灘三個水平區塊，這三個區塊也約與畫面的水平三等分吻合。而沙灘椅的中間點，也剛好位於三等分構圖法的交叉點。

這張圖的主題雖然位於畫面中央，但是鳥頭位於三等分構圖法的交叉點上，鳥站立的岩石則佔據畫面下方的1/3。

視覺延伸效果

　　若能夠將對角線、尤其是從前景延伸到後景的對角線放進構圖中，引領觀賞者的視覺延伸到畫面的主題，也是一種非常有用的構圖法。這種構圖法也能夠強調空間的深度與廣度。

　　有時會看到地平線在畫面中間，但卻是好攝影作品，雖然是特殊例子，但會發現它其實沒有違背三等分構圖法，例如，攝影者會將一塊雲團放在其中一條三等分線上。

　　拍人像時，三等分構圖法通常與眼睛位置有關。眼睛通常位於上方1/3處。將眼睛放在1/3處的原則，幾乎是拍出好人像照片的保證，有些攝影者甚至在觀景窗或彩色顯示幕上方1/3處畫一條線，作為拍人像時的參考。

拍人像的幾個小祕訣

　　下面是幾個讓人像照進步的簡單技巧。

■**鏡頭**：人像要拍的迷人，選對鏡頭是第一要務。如果想將拍攝對象填滿畫面，盡量將變焦鏡頭的焦距往遠端移，或是向後移動拍照位置，再調整焦距。可避免使用廣角時一定會出現的「湯匙背面」效應，也就是變形效應(請見98頁)；此外，用長焦距拍人像，也可避免拍到太多人像後討厭的雜亂背景。

■**最重要的是眼睛**：眼睛是人像照最重要的部分，構圖時請將眼睛放在上方1/3處。此外，你要確定對焦點在眼睛而不在鼻子(要提醒你的原因是，一般人習慣將焦點放在畫面中央，而中央剛好是鼻子的位置)，你也可以先使用對焦鎖定功能，將焦點「鎖」在眼睛後，再移動相機，重新取景構圖。

■**視線方向**：在許多人像照中，被攝者的眼睛是直直看著鏡頭的，這種視線方向在觀賞

▲利用三等分構圖法與畫面上的線條(如這張圖中的沙灘腳印)，引導觀賞者的視覺進入照片主題。這種方法可以套句流行語形容：這樣作就對了。

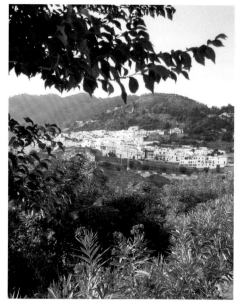

▼一個拍風景時常見、很有用的技巧,是用前景包住主題。樹葉是常見的前景,但你也可以找一找不一樣的前景,如拱門、窗框、甚至牆上的一個洞。有些時候(如右圖),前景反而變成拍照主題。

者與拍照主題間建立了強而有力的聯繫。若是被攝者的眼睛看向一邊,要留心他的視線要「看在畫面裡」,而不是「看出畫面外」,例如,若被攝者的視線往左,構圖時就將他放在畫面右邊,反之亦然。

■拍照角度:相機鏡頭與被攝者眼睛位於相同高度時,可以拍出最迷人的人像照。若是

你有意打破窠臼,也可以在高於眼睛的位置拍照。此外,除非你刻意拍一張醜照片,不然盡量避免在低於眼睛的高度拍照。

拍風景的幾個小祕訣

風景照尤其需要遵守三等分構圖法,此外,還有些比三等分更有創意的構圖方式。

■**視線方向**:構圖時運用對角線,尤其是可以引導觀賞者視線集中到拍照主題的對角線,更可以營造出有趣的畫面。舉例來說,可以運用的線條有牆、籬笆、鐵道、馬路、甚至一排人。對角線不只增加畫面動感,也間接強調畫面深度,連接前景與背景。

■**前景可以增加趣味**:拍攝風景時,可以找靠近鏡頭的景或物當前景,增加趣味以及空間深度。一般來說,靠近鏡頭的景物,構圖時應在畫面下方,較遠的景物則在畫面上方,如果前景是樹枝樹葉,當然是例外,至於樹枝樹葉如何處理?請看下一個祕訣。

■**把景物包起來**:你可以擴大處理前一個原則,即畫面被前景「包圍」起來,最常見的作法是利用樹木、樹枝及樹葉,或是其他在你眼前出現的景物也可以,如窗框、建築、廢墟等任何你認為有用的景物。

還需要提醒你的是……

最後,還有一些派得上的構圖技巧如下:

■**盡管拍**:職業攝影者拍出傑出作品前,不知道拍了多少可以被丟掉的照片。你也可以在不同角度、用不同焦距、運用不同構圖,盡量多拍。此外,拍照時還要多看看四周,除了最明顯可拍的景物外,是否還有其他被忽略的景物。取景時拉近焦距以凸出細節。記住,只有不斷練習與實驗,才能養成一眼

就看出好角度的本事。

■**運動方向**:就像拍人像照一樣,拍運動中物體時,要注意的構圖原則是在物體運動方向前方(不是後方)多留一些空間,例如你拍的是一位從左向右走的人,構圖時就將這個人放在畫面左方,如果將這個人放在畫面右方,看起來就像一張太晚按下快門的照片。

▲構圖時,要在主題的運動方向前、或是視線前方留下空間,以免產生這個人跑出、或看到畫面外的感覺。

▲本頁的照片顯示,將三等分構圖法發揮到極致,甚至打破三等分構圖法,例如將拍照主題放在畫面正中間、以奇特角度拍照、只拍細節、或運用色彩拍出抽象效果,也可以拍出最具視覺震撼力的照片。在按下快門前,切記向上看、向下看、四周看看,尋找不一樣的拍照主題。

■尋找細節:大部分人習慣把焦距放在最廣角端拍照,希望畫面涵蓋的東西愈多愈好;這樣做沒錯,但也別忽略變焦鏡頭的另一端,也就是望遠端,可以拍出許多平常不注意的細節。往後看到任何有意思的景物時,不妨試試看用望遠端拍幾張照片,畢竟拍了20張爛照片後得到一張好照片,總比只拍2張不怎樣的照片就停手好得多,那兩張不怎樣的照片就此就停在硬碟某處,而你也再也不會想起它們曾經存在過。

■最後……管它什麼原則!不管拍那一種類型的照片,這幾頁簡單介紹的構圖原則,一定可以幫你拍出好照片。但照相是一種創意行為,一旦掌握了對焦、曝光與構圖的基本原則後,就可以試著脫離或打破這些原則,拍出真正有衝擊性、有創意的照片。

夜晚與低光度拍照

在低光度環境拍照的確是個挑戰，讓我們學習一些職業攝影者的技巧與祕訣，你會發現不虛此行。

▲沒有什麼比得上夕陽或晨曦的氣氛了。使用數位相機的自動模式拍照(關閉閃光燈)，經常會拍出如上圖的照片。下次試著稍微減少曝光時間(使用自動曝光補償功能)照出來的剪影會更好看一些。拍好後在液晶顯示幕上檢查是否滿意，如果認為太亮就重拍。

數位相機有很多功能，不管在明亮的夏天或在冬天薄暮的微光中拍照，它都可以發揮優點，照出漂亮照片。但數位相機不會變魔術，只要光度降到一定程度，相機上的自動模式(對準了就拍的傻瓜模式)就無用武之地，不可能照出像明信片一樣美美的照片。因為光源不夠，你只能調慢快門速度，而當快門速度低於1/30秒時，相機振動就會是最大問題。當光度非常低時，例如在夜間、或是幾乎沒開燈的室內，你必須將相機快門調整到長時間曝光，不然會拍出來一張漆黑的照片。

解決低光度問題有三種方式，第一是使用閃光燈增加光度(這也是相機預設的功能)；第二是增加感測器的感光度(即ISO值)，但這種方法會增加雜訊；第三是延長曝光時間，並且以三腳架或其他支撐方式，克服一定會發生的相機振動。

為什麼盡量不要用閃光燈？

對許多攝影者來說(我自己也是其中之一)，閃光燈是「必要之惡」；而除非萬不得已，我們不會使用內建閃光燈(就是大部分實用型數位相機上都有的那種)。理由很簡單，

內建閃光燈打出來的光刺眼、醜陋、不柔和，而且無法控制方向與光度；使用這種閃光燈等於破壞氣氛；此外，用預設光度打在比較靠近鏡頭的景物時，光度會太強，但是當景物離鏡頭遠一些時，預設光度又太弱。

我這樣說，不是要你臨時在辦公室替大家照相、或在表弟婚禮上照相時，也禁止使用內建閃光燈。我的目的是希望你了解，要善用內建閃光燈表現創意，就和練習使用大鏡頭一樣，是一門精細的藝術。

▲城市的夜晚滿佈各種豐富與活潑的色彩。以上3張照片都是以手持相機（沒有使用支撐），使用自動模式，但關閉閃光燈拍出來的照片。

長時間曝光

　　長時間曝光對任何一位攝影者都是挑戰，但只要能正確支撐相機以避免振動，長時間曝光其實不會太難，並且可以照出精彩的照片。大部分中價位相機的自動模式，快門速度最長可以到1秒或2秒，你只要關閉自動閃光燈，相機就會接手決定其他設定。許多機型的情境(主題)模式選單內，都有特別為低光度、無閃光燈環境拍照的選擇，有些機型甚至可以設定超長時間曝光。一般來說(假設感光度設定在ISO100)，在日出與黃昏拍照時，曝光時間約在1/4秒到1秒間，而在深夜照相時(如本頁的部分照片)，曝光時間可能需要4至8秒。但在夜間拍照時若有良好光源(例如城市街道上的霓虹燈)，再加上調高相機感光度，曝光時間可以縮短到1/25秒到1/15秒間，當然，如果持相機的手不穩定，一切都白搭。要注意的是，長時間曝光可能會增加影像中的雜訊(詳見下頁方塊)，也可能破壞色彩。

▶設定長曝光時間拍照時，相機振動非常明顯，要解決這個威脅，你需要一個堅固的三腳架，才能照出清晰的照片；市場上也有體積不大、甚至可以放在口袋中的小型腳架，如果你使用這種腳架時另外加強支撐，如靠在牆上或放在更穩固的桌上，也是個好方法。如果夜間拍照時沒有腳架怎麼辦？至少把身體靠在穩固的支撐物上，以求取平衡。

上圖：這張照片拍照者沒有使用腳架，而是將相機放在木欄杆上拍照；只要有穩定的支撐，一樣可以拍出清晰照片。
中圖：拍照者將相機朝上(機背朝下)拍到月亮，這也是一種利用支撐的方式。
下圖：這是鏡頭貼緊旅館窗戶拍出的照片，曝光時間為4秒；鏡頭貼緊窗戶時，只要相機拿穩，也可以拍出清晰照片。

雜訊與長時間曝光

數位相機或多或少都會產生雜訊(影像中的小點),夜間拍照時經常使用長時間曝光,與調高感光度(ISO值)時,雜訊都會增加。不同數位相機產生最多雜訊的設定各有不同,必須試了才知道,一般來說,感光度調到最高時,雜訊最多,此時影像幾乎不能辨識。從右圖可以看出,使用相機預設感光度(ISO100)與最高感光度(ISO400)時,差別相當明顯。有些相機會自動設定感光度,當拍照環境的光度非常低時,相機會自動調高感光度。

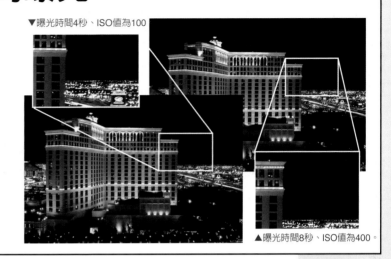

▼曝光時間4秒、ISO值為100

▲曝光時間8秒、ISO值為400。

閃光燈可以幫助產生迷人影像,這一點毋庸置疑,但我指的是較大型、有較多打光模式、而且可以與相機分離(如此才能從側邊或上方打光)的閃光燈。理想上,照相時需要多只閃光燈,而且每只燈都可以調整瓦數,你才能微調現場的照度。職業攝影者在攝影棚中,使用2、3、甚至4盞架在箱型軟罩或反光傘中、並以腳架支撐的大型燈頭打光,原因即是如此。此外,你也可以購買家庭攝影棚用閃光燈系統,搭配你的實用型數位相機,但是這種系統並不方便,需要多次練習才能掌握訣竅。在89-91頁中,我將介紹如何善用閃光燈,以及如何使用外接閃光燈。

關閉閃光燈拍照

在低光度的拍照環境下,不用閃光燈如何拍照?不論在室內拍照、或在室外拍夕陽,低光度拍照的祕訣,就是確保長時間曝光能夠成功。首先要消除移動,不管是相機移動或被攝物體移動,這張照片就完蛋了。因此,快門開啟時一定要穩固相機,最常見的方法是將相機架在三腳架上。此外,你還要顧慮雜訊(在低光度拍照時,影像中的小點會增加)、色彩(低光度或高明度色彩時,自動白平衡經常誤判)。

盡量穩定

快門處於開啟狀態時,相機輕微移動或被攝物輕微移動,拍出來的照片上都看得到一定程度的模糊。相機移動造成的結果更糟,因為全畫面都是模糊一片。被攝物移動的結果,是移動部分呈現模糊,其餘部分保持清晰,有時候這還是一種創意來源,例如,夜間拍照時快門設定開啟3或4秒,這時移動中的汽車,頭燈射出的光線會成為一道道光束,讓這張夜間城市照片充滿動感(請見前頁的照片);要製造這種效果時,請注意,不要移動相機。

專家祕訣 拍攝夕陽時,多用幾種自動曝光補償以及白平衡設定拍照,相機的自動模式在拍夕陽時可能會誤判。

▲ 反應要快,才能拍好運動中的物體。

使用長時間曝光時,最能夠穩定相機的方式,是將相機架在三腳架、或容易攜帶的單腳架上。如果你沒有三腳架,放在穩固的平面上也可以。我曾經將相機放在紙箱、垃圾箱與牆上,只要支撐穩固,照片就會清晰。你也可以使用相機的定時自拍功能(有些機型可以遙控快門),以避免按下快門那一剎那動到相機。請記得,只要是手持相機,快門速度低於1/30秒(使用望遠端時低於1/125秒)時,就很容易發生手不穩而使相機振動。記得拍完照後用液晶顯示幕檢查,若是因為液晶顯示幕不夠大,影像模糊的情形不容易辨別,你也可以用相機的放大功能仔細檢查。

再提醒你一次……多嘗試!

數位相機讓夜間照相變的非常容易,只要你想辦法減少振動,一定可以拍出好照片。請記得,每次拍照時都要拍「多」,而且盡量以不同設定拍照,因為使用長時間曝光在夜間拍照,失敗率比較高。

色彩與低光度

當在低光度環境中拍照時,尤其是在室內時,數位相機的自動白平衡功能會盡力校正色彩。此時相機調整的色彩是溫暖的、橘色調色彩,氣氛是不錯,但如果你要得到的是更真實的顏色,就要關閉自動白平衡功能,改用手動設定白平衡,以取得最接近拍照環境光源的色彩設定。此外,日出與日落時色彩最豐富,這時是你練習設定手動白平衡、取得正確顏色的最好時間。軟體可以移除部分色偏情形,但無法修正每一種色偏。

▲大部分數位相機都有6至7種自動白平衡選擇,其中「自動白平衡」適合大部分白天拍照的場合,但若在低光度或色偏嚴重的環境照相,就需要選擇手動設定白平衡。

▲拍照的光源是室內光或蠟燭時,自動白平衡會產生愉快的、溫暖的色調。

▲在低光度的拍照環境中,自動白平衡經常誤判。此時改以手動設定白平衡,才會得到正確色彩。

用閃光燈也能照出好照片

夜間照相時，每次按快門就用閃光燈絕對不是個好主意，但是總有非用閃光燈的時候。這一章的目的，是要告訴你如何避免閃光燈的缺點。

你現在應該知道，相機的內建閃光燈缺點不少。用內建閃光燈經常會拍出那種被「兔子被光線嚇到」時目瞪口呆的呆滯表情；但有方法可以避免這些缺點，讓你更有創意地使用閃光燈。(在90-91頁會討論「慢速同步快門」與「補光」這兩種技巧。)

首先，你要知道內建閃光燈做不到的事情有那些：它的打光距離不遠，只有幾公尺，如果你坐在足球場的第42排看球，內建閃光燈的光沒辦法射到球場。如果你從巴黎的艾菲爾鐵塔上拍巴黎夜景，內建閃光燈也沒辦法照亮在你面前的幾平方公里。但奇怪得很，就是有很多人在足球場或艾菲爾鐵塔上拍照時，打開閃光燈閃啊閃的。

相機內建閃光燈的打光距離有限。機型不同，閃光燈有效距離也不同，一般來說從50公分到3公尺不等，被攝景物離鏡頭小於50公分時使用閃光燈，光度會太強，超過3公尺時使用閃光燈，一點也沒有，因為閃光燈打不到這麼遠，這時會照出來一張昏暗、曝光不足的照片。使用閃光燈前，先查閱使用手冊，看看閃光燈打光距離多少。

除了禁止使用閃光燈的場所，如博物館、表演舞台外，還有一種情形絕對不能直接打閃光燈，就是拍攝景物在玻璃的另一端時，你可以試試看著窗戶、鏡子用閃光燈照相，我保證照片上只有白茫茫一片。

▲請你比較兩種不同的打光方式，右圖是直接將光打到臉上，左圖是跳燈，你可以看出2張照片的巨大差異。

▲外接閃光燈是用「熱靴」與相機連接。

可怕的紅眼

「紅眼」是閃光燈的光射到人眼睛後反射回鏡頭產生的，事實上，產生紅色就是因為眼球內的微血管之故。發生紅眼的情況，是閃光燈與鏡頭距離很近，再加上光線直接打到眼睛(也就是使用相機內建閃光燈時)。當拍照對象離相機更遠時，並張大瞳孔(如在低光度環境喝和了酒時)，紅眼現象會更嚴重。相機上的「防紅眼」裝置，原理是相機先打出連串的預閃光，或分兩次打光，預閃光的作用是讓瞳孔縮小(以減少紅點面積)，但相機上的防紅眼功能有限。真正能夠防紅眼的方法如下：改變打光方向，不要讓閃光的行經路徑與鏡頭軸線平行(即使用外接閃光燈，並避免將閃光燈頭朝向眼睛)，或是請拍攝對象不要眼睛看鏡頭。此外，拍完照後，利用影像處理軟體可以移除紅眼(請見136頁)。

補光 ⚡

閃光燈不是只在晚上才用的到，閃光燈也可以在白天照相時發揮功能。職業攝影者經常使用閃光燈打亮陰影、或是平衡較暗的前景與較亮的背景(比如說大白天一個人站在樹下)。使用閃光燈補光很簡單，只要將相機的控制閃光燈模式從「自動」(預設模式)改為「開啟」即可，「開啟」代表就算相機認為拍照環境的光度足夠，不必使用閃光燈，但還是強制使用閃光燈。

▲在大白天使用閃光燈補光，可以確保拍攝主題得到足夠的光源。

▶背光時使用閃光燈補光，可以讓原本光度不夠的主題拍出來不會變成剪影。以這2張照片為例，幾乎感覺不到攝影者使用閃光燈。

專家秘訣

如果你的相機沒有慢速同步閃光模式，也許相機的主題或情境模式提供了相同功能，例如「夜間人像」模式。

當然，內建閃光燈也有派上用場的時候，但通常效果不太好；下面要告訴你使用內建閃光燈拍人像時會出現的問題和解決之道。

請記住，拍人像時直接對著人打光，絕對不會拍出好照片。直接光源會凸出臉上或身上的斑斑點點與皺紋；而且你想想看，一陣瞬間的強光打在人臉上，會出現什麼景象，不要等到看到照片才想的出來。直接打光的其他缺點有：會在模特兒背後產生一片陰影，模特兒眼中出現紅眼。

柔化內建閃光燈光度的方法有幾種，第一是在燈頭上包覆讓光線散射的材料，但這種方法效果有限。另一個比較有效的方法，是使用慢速同步閃光功能(詳見下頁方塊)，好

讓鏡頭捕捉到拍照環境中的柔和光線；但使用閃光燈照出迷人的人像照，最佳辦法就是不使用內建閃光燈，而使用外接閃光燈。外接閃光燈有可以調整角度的燈頭，不必直接對著模特兒打光，相反的，將光線打到牆上或天花板上，再彈回到模特兒上的打光方式，可以大幅改善人像照的品質。如果你的相機有外接閃光燈的接頭，你也經常在室內拍人像照，我建議你買一個外接閃光燈。

使用內建閃光燈的小祕訣

■開啟相機的防紅眼功能，通常拍出的照片更糟糕；建議拍完照後用軟體消除紅眼比較不費事。

■使用外接閃光燈,可以大幅改善室內人像照的品質。

■有些相機的內建閃光燈,可以調整輸出功率,如果你離拍照景物只有幾呎遠,不妨開啟這個功能。

■慢速同步閃光燈和補光是值得花時間學習的兩個技巧。

■拍攝靜止不動的人、動物或臉部人像時,避免用閃光燈打直射光。不要對著玻璃另一端的景物拍照。

慢速同步閃光

幾乎所有相機都有慢速同步閃光的功能。「慢速同步」指使用長時間曝光(曝光時間視拍照環境光源決定),同時開啟閃光燈打光。慢速同步閃光產生的效果,是畫面上同時出現非常清晰與些微模糊的影像。這種技巧在大白天與夜晚(夜晚使用時,記得持相機的手要穩定,以免振動過大)都可以使用,而且可以照出來漂亮的照片。

在夜間拍照時使用閃光燈,照出來的相片上,背景一片漆黑,還看得到剛硬、呆板的光線,色調也過冷,慢速同步閃光可以避免上述缺點。拍攝移動中的物體時,這種技巧也可以讓你不拍出完全模糊的照片。

◀這張照片使用慢速同步閃光功能拍攝,因為快門開啟時間夠長,主角背後的昏黃色彩才得以顯現(如果沒有使用長時間曝光,主角背後會漆黑一片),拍這張照片時使用三腳架,前景與背景因此非常清晰。

▲請比較上面這兩張照片。拍最上面那張照片時,使用了慢速同步閃光功能,下面那張只有打閃光燈。上面那張比較有氣氛與動感,也得以捕捉到車後方的光線。

▼拍這張照片時,除了使用慢速同步閃光功能外,還刻意移動相機,造成如畫面中的特殊效果。

▼慢速同步閃光也可以在白天拍照時使用,讓一張原本單調的場景照變得更有氣氛與動感。

拍攝運動中的物體

只要一點練習，以及一些運氣，就算你用的是最基本款
的數位相機，還是可以捕捉到最具動感的影像。

▲反應要快，才
能拍好運動中的
物體。

▼這張照片是典
型的失敗之作，
因為按下快門的
時機稍慢，奔跑
中的狗已經離開
畫面中間往左
跑，而且有些微
脫焦的情形。

在公園玩耍的小孩、追棍子的狗、棒球賽，這些都是你可能拍照的場合，但是為什麼一般人拍這類照片很少成功？

因為與拍攝其他種類照片比較，拍攝運動中的物體需要較多的技巧、練習、以及專注(還需要較高檔的裝備)；如果你使用的是實用型相機，更需要這幾個條件配合。拍攝運動中的物體若遭遇困難，多半是因為技術原因造成，舉例來說，大部分數位相機都有快門延遲的情形(「快門延遲」指相機無法同步捕捉按下快門那一刻的影像，若將按下快門時相機對焦的時間也加進去，快門延遲會花掉兩秒鐘)，就在這短短的延遲中，快速運動的物體不僅已經跑到畫面邊，甚至已經跑出畫面了。我用拍攝足球賽為例，你站在離比賽場地20公尺遠的地方拍照，使用常見的3倍變焦相機，你將焦距調整到望遠端的極限，鏡頭涵蓋的範圍大約5公尺寬，但一位正常體型的足球員，可以在不到2秒鐘的時間內跑過5公尺。所以你按下快門時，以為拍到了那位球員，但拍完後你卻發現畫面中沒有他的身影。數位單眼反射相機的快門延遲情形沒有那麼嚴重，因此比較適合用來拍攝體育比賽或其他運動中的物體。

技術問題

要拍好運動中的物體,除了反應要快、運氣要好外,還要先學習一些技巧。第一是要使用高速快門。拍攝對象運動的速度不同,使用的快門速度也不同,但不管你是否使用望遠鏡頭、也不論該運動中的物體方向為何,你都要使用高速快門(對了,拍一輛從左向右運動的汽車,與拍一輛朝著你開來的汽車相比,前者需要使用較高速的快門)。一般來說,如果你的拍攝對象是以稀鬆平常的節奏在運動,如走路,需要使用1/125秒以上的快門速度才能凍結它的動作;如果你使用望遠鏡頭、或物體運動的速度較快,快門速度至少要設定在1/500秒以上。目前數位相機大多有高速快門,許多機型甚至有1/2000秒以上的快門速度。你半按快門,就可以在機背的液晶顯示幕上看到目前的快門速度。

不同的數位相機,控制高度快門的方式也不同。使用有「光圈優先」功能的相機時,你要先把光圈調整到最大(也就是f值最小),這時相機會依據環境光源決定最快的快門速度。在昏暗天氣拍照時,就算光圈開到最大,相機決定的快門速度還是很慢,這時你必須調高感測器感光度(ISO),才能調高快門速度。

對焦速度

大部分實用型數位相機的一大缺點,是對焦速度過慢。在等待對焦完成的那一秒、或一秒多的時間,你要捕捉的對象大概已經移動了一段距離,根本無法鎖定焦點,你只能重來一次。至於你的相機捕捉移動中物體時,需要多長的對焦時間,你得自己找出來,如果你的相機有連續自動對焦功能,不妨多試幾次;連續自動對焦功能的運作方式,是只要一直半按快門不放,相機的對焦功能就一直運作,只要鏡頭內的景物移動,相機就會重新對焦(相機處於一般對焦模

「運動」模式

COOLPIX3100

▲ 相機的情境（主題）轉盤上,一定會有一個「運動」模式。使用這個模式時,相機會盡可能使用最快的快門速度,或自動調整感測器的感光度。此外,按下快門時相機也會指揮相機連續對焦,並執行「運拍」模式。如果你的相機沒有「運動」模式,就需要手動來執行這些動作。

重家祕訣
不要用望遠鏡頭跟拍運動中的物體,因為你的反應沒有那麼快、相機的反應也一樣不夠快。相反地,你可以估計運動中的物體進入觀景窗（鏡頭）的時間,再按下快門拍照。

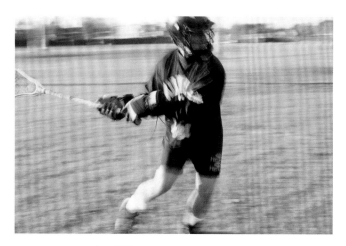

▲ 使用長時間曝光，運動中的物體會變的模糊，動感十足。

連拍

專業運動攝影者經常開啓連拍功能，希望從幾百、幾千張照片挑出些好照片；而使用的相機連拍速度可以達到每秒鐘8到10張，錯過精彩鏡頭的機會應該不大。實用型數位相機也有連拍功能，有些機型最快連拍速度可以達到每秒鐘4張，有機會時可以使用。

拍照技巧

式時，只要對焦動作完成，就停止運作)；要注意的問題是連續自動對焦模式有時卻會拍出脫焦照片(單次自動對焦不會出現這種情形)。使用高檔照相器材的職業運動攝影者，幾乎不使用連續自動對焦功能，他們習慣先半按快門，預測要拍攝的物體進入觀景窗的時間，再按下快門。實用型數位相機也有手動對焦功能。

拍攝快速運動物體的基本技巧和拍攝其他主題相同，就是多練習。運動攝影尤其需要熟練的技巧，你特別需要的是預測運動中物體何時到達那個位置的超級能力。此外，你也要熟悉自己的相機，要養成靠直覺就可以找出要用的控制鍵，知道相機各個功能的優缺點與效能。如果你經常在壓力下使用相機，你就更能掌握對焦及快門延遲，並將它們列為每次拍照都要考慮的問題，你總不希

跟拍

跟拍這種特殊的拍照技巧，可以在使用慢速快門(1/30秒或1/60秒)時，又能把運動中物體拍的還算清楚。「跟拍」指在快門開啓時，相機跟隨運動中的主題，並在快門關閉前按下快門。多練習才會照出漂亮的跟拍照片，在用跟拍技巧拍出的照片中，清晰的主題與模糊的背景形成強烈對比，速度感非常凸出。右圖是在移動的汽車上，以約略等於馬匹行動的速度，跟拍馬上的牛仔。下面的3張照片，都是用1/30秒快門速度跟拍的照片。

望因為對焦與快門延遲而拍不到好照片吧？而處理這兩種延遲問題，就等於練習一個運動攝影的重要技巧：掌握時機。如果你可以預期運動中物體，會在那一點作那一種動作，你就可以比它早幾分之一秒將鏡頭對準那一點，並且在正確時刻按下快門。

此外。機背的彩色液晶顯示幕也可以派上用場，你可以同時看著顯示幕和運動中物體，然後在物體進入顯示幕時抓準時間按快門；相反地，用觀景窗拍照的缺點就是不知道何時運動中物體會進入觀景窗，等到你在觀景窗中看到物體再按快門，總會晚了幾分之一秒。抓住運動中物體最精彩的一刻，需要大量的練習、充足的技巧，以及一些好運氣。當然，如果被攝物是熟悉的主題，成功率當然會增加，例如橄欖球迷就會比一般人更能預期球員或球的運動方向。

有時候，模糊一點也不壞

凍結運動中的某一刻並非拍攝運動照片的唯一方式，有時候刻意製造一定程度的模糊感，也是表現速度的技巧之一。同樣的，拍出一張刻意模糊的照片也不簡單，也要靠點運氣，但是結果會讓你覺得很值得。

製造模糊的方法有幾種。第一種是：如果拍攝的物體運動速度較快，可以使用跟拍技巧，跟拍時使用比較長時間的快門(常用1/30秒)，相機跟著被攝物體同步運動，如果你的運動方向與被攝物相同，速度也接近的話，就可以拍出一張主體清楚、背景模糊的照片(請見前頁下左的那張照片)。第二個方法是使用三腳架製造模糊效果，例如使用長時間曝光(1秒或2秒)拍街頭的人群，照片畫面上會有清楚的人(如等紅綠燈、站著不動的人)以及非常模糊、幾乎無法辨識的人影，部分人影甚至感覺即將穿出畫面、有些人影好像正要進入畫面。有機會不妨試試模糊效果。

運動攝影的相機設定

數位相機機型不同，運動攝影相關的設定也可能不同。大部分機型上的「連拍」模式，是用 □ 這個標誌代表。

有些機型可以調整ISO值(感測器的感光度)，快門速度上不去時，可以調高感光度。

ISO Speed
AUTO 50 100 200 400

最後，「連續自動對焦」與「預先對焦」在運動攝影時也常用。

▲這是一張完全模糊的照片，但是傳達了紐約的夜間街頭，那種有強勁生命力的感覺。

◀畫廊是動作比較少的拍照環境，但不可能沒有人移動。我是蹲著拍這張照片，相機則放在膝蓋上，快門設定1/2秒，拍出這張比較不一樣的「運動中」照片。

如何把人像拍的更好？

不論你是位認真的人像攝影者，或只是隨便拍拍家人與朋友，你如果運用下面幾頁介紹的拍攝人像技巧，不管你拍的是誰，他們都會對你的照片說：「讚！」

▲這張照片是用簡單的傻瓜相機拍的，我沒有用閃光燈，只在模特兒的右邊放了一個反光板，這些簡單設備就可以拍出這張職業級的人像照。這張照片的黑白效果是在電腦上用Photoshop軟體處理的。

姿勢、構圖、與光線。你這輩子一定照過親朋好友的人像照，還記得他們看到你照的照片時，臉上的表情嗎？現在，你的學習目標，是學習如何照一張可以掛在牆上的人像，而不是被丟到垃圾筒的人像。

光線

要照出成功的人像照，最重要的是掌握光線，構圖與姿態都沒有光線重要。光線是產生感情與氣氛的元素，好的光線會讓任何模特兒變得漂亮迷人，那壞的光線呢？嘿嘿

▼抓住模特兒變換姿勢的一瞬間，往往可以拍的更自然。

人像有持久的吸引力，和一種簡單卻變化無限的潛力。一張好的人像照可以感動人、振奮人，可以讓你笑、讓你陷入沉思。照的人與被照的人都會樂在其中。人像照的主題，是全世界每個人都有興趣的主題：人。

要討論人像攝影的種種技巧，得要寫好幾本書，我在這幾頁只告訴大家一些基本技巧。我的建議可以歸納成這三個簡單原則：

▲剛硬光線的優點，是可以凸出臉部皮膚的質感。

▲在戶外拍攝人像更自然。

嘿，一定會凸出模特兒的缺點，或是她不喜歡被人看見的樣子與表情。

　　有關光線的問題，要記得的第一件事、也是最重要的一件事，就是盡量避免使用實用型數位相機上的內建閃光燈(除非你故意要拍一張爛人像)。原因是內建閃光燈的光線太剛硬，拍出來的皮膚會變得很可怕，連模特兒背後的陰影線條也會非常死板，模特兒的臉色也會因而慘白、無神、變成一張扁平臉。

　　職業攝影者在攝影棚中使用的是外接閃光燈，這種能夠產生各種柔光與散光的三頭燈系統，需要很有經驗的人操作。如果你的相機可以外接閃光燈，我建議你要試用一次(將閃光燈移到一邊、從略高於模特兒的高度打光)。要完全掌握閃光燈與一張好的人像照間的關係，你還有很多機會從錯誤中學習。

　　照人像最好的光線是自然光，尤其是在陰沉的白天中的柔和光線。請你的模特兒坐在靠窗的位置，並且避免陽光直接照在臉上或身上，你會發現模特兒最迷人的地方，是她的臉部一邊的光線比另一邊多，從而產生了立體感。如果照在她臉上的光線是柔光，她的皮膚質感會得到很好的表現。如果沒有光

▼在模特兒習慣的地方拍照，往往可以照出來更有趣的畫面。

▲使用影像處理軟體(詳見135頁)可以讓一張簡單的隨意拍變成迷人的人像照。

▼就算拍照對象是家人，也不能掉以輕心，記得要遵循構圖的基本原則。

在膝蓋上，再調整角度，將光線向上反射，以平衡陰影。

很簡單嗎？沒錯，就是這麼簡單。學會了如何利用自然光拍人像後，接下來可以嘗試使用比較困難的光源拍照，或是買一個外接閃光燈、腳架、柔光罩與反光板，你會發現職業攝影者在攝影棚拍人像時，控制光線有多複雜與煩人。

構圖

拍人像有幾個簡單構圖原則，值得一個個介紹。

■該用那一種鏡頭？我在79頁曾經寫過，不同的鏡頭拍出來的人像感覺也不同。如果你要拍的是及肩或只有臉部的人像照，不要使用焦距(相當於35厘米相機的)小於50mm鏡頭(當然，想刻意照出特殊效果例外)，理由很簡單，較廣角的鏡頭拍出來的畫面容易扭曲，如果拍的是一張大頭照，扭曲情形更明顯。適合拍人像的鏡頭，是焦段在90mm-105mm間的鏡頭，105mm約是3倍變焦實用型相機上的望遠端焦距，用這個焦段拍人像時，你與模特兒的距離要拉開一些，這幾步就是人像是否迷人的距離。

線的那一邊太暗，可以試著用一張白紙反射一些光線到臉上。如果預算允許，也可以買個反光板取代白紙。反光板一邊是白色、一邊是銀色。如果自然光來自上方，照片上眼睛與鼻子很容易出現陰影(尤其在陰天更容易產生)，此時你可以請模特兒拿著反光板並放

■入鏡比例：人像照有4種常用的入鏡比例：臉部、及肩、3/4(約等於腰部以上)，以及全身。理由很簡單，如果模特兒的小腿或大腿以下不在畫面中，拍出來的照片感覺像是模特兒站在水中；如果只有胸部以上入鏡，感覺上模特兒好像站在圍籬後面。當然，入鏡比例不是一成不變，其他考慮因素有拍照角度與模特兒姿態，但你拍人像時只使用這4種入境比例其中一種，也絕對不會出差錯；拍照前檢查一下機背的液晶顯示

▲拍人像時也可運用不常使用的光源；模特兒也不必非得看鏡頭不可。

▲拍人像時，模特兒是否習慣自己在鏡頭前擺的姿態，也是一張好照片的成敗因素。

▲這2張人像照的模特兒是同一人，光線條件相同、相機與鏡頭也一樣，唯一的差別是拍照時的焦距不同。上圖使用的焦距，是3倍變焦實用型數位相機的廣角端，下圖用的是望遠端，你認為那一張比較迷人？

▼人像照的背景不一定要乾淨，但是也不能過於雜亂，否則會破壞觀賞者的注意力。

或要製造某種特殊效果，一般來說，最適宜的拍照角度是與模特兒眼睛平行或接近平行。如果你要照的是女性或小孩，可以取比眼睛稍高一些的角度；在比眼睛稍低一些的角度拍照，可以讓剛硬的模特兒(大部分是男性)產生一些威嚴(別說我有性別歧視)；對了，要讓女模特兒討厭你很簡單，從低於眼睛的角度拍她，保證拍出一張醜照片。

■**擺姿態的建議：**不要讓模特兒直挺挺的面對鏡頭，請他稍微側斜，一邊肩膀離鏡頭遠一點，並些微轉頭看著鏡頭。但在一些非常棒的人像照中，也有模特兒根本不看鏡頭的情形。另外要注意的是，模特兒的視線盡量不要看往光源的方向。

不是每一種姿態都好看，拍照前先與模特兒溝通，討論他們習慣的姿態。

幕，觀察顯示幕上的入鏡比例是否合宜，再按下快門。

■**角度：**除非你要刻意強調模特兒的身體，

099

如何拍兒童

　　拍兒童的成就感最大，構圖原則與拍其他類別人像相同。你不妨用焦距稍長的鏡頭、站在遠一點的地方，不要引起小朋友的注意，就可以拍出自然、充分表現個性與童真的照片。要注意小朋友的移動速度很快，職業攝影者拍小朋友時也不會掉以輕心，不要忘記92-95頁提到有關拍攝運動中物體的技巧。此外，為了保險起見，不妨多拍幾張。最後，在與小朋友視線平行的角度拍照，拍出來的照片最迷人，這意味著你要蹲下來照相。

▲小朋友不像大人可以聽從指令集中注意力，他們注意力分散時往往是最自然的時候，這就是絕佳的拍照時機。小朋友不像大人可以聽從指令集中注意力，他們注意力分散時往往是最自然的時候，這就是絕佳的拍照時機。

▶只要小嬰兒醒著、心情也好，在攝影棚中拍他們不會太難。

▲拍小朋友時用望遠鏡頭、站遠一些，往往能拍出他們最自然天真的一面。

如果模特兒以不習慣或不喜歡的姿態入鏡，這張照片就等於完蛋了。在拍照過程中，你要不斷的與模特兒聊天、溝通，了解他們的喜好。許多職業攝影者會讓模特兒在一面全身鏡前面擺姿勢，讓他們找出最喜歡的姿態，有些人則將相機連上顯示幕，讓模特兒即時看到自己，並且立刻提出他們的看法或修正姿勢。

最後，嘗試從不同的角度多拍幾張，讓你的模特兒放輕鬆，不要要求他們拍照時，都一定要「笑一個」。此外，隨時觀察模特兒，他們的身體鬆懈、注意力不集中時，也往往表現出最自然一面；我自己最喜歡的照片，大部分都是趁模特兒以為我在調整相機，休息1、2秒的空檔時拍下來的。

■ **對焦與曝光**：拍人像時，永遠要記得對焦點在眼睛。設定曝光時，多試幾種自動曝光補償設定，依照你想要的氣氛調整畫面亮度；在非常明亮的環境拍照時，自動曝光補償設定尤其重要，不然你會拍出前額與鼻子特別亮的照片，若你對曝光正確與否沒有把握，寧願以曝光些微不足的設定拍照，之後在電腦上調整亮度，但若拍照時曝光過度，電腦軟體可沒有辦法修正的太好。此外，拍人像一般來說使用最大光圈(最小的f值)，因為可以使背景不在景深範圍內，好凸出主題。但由於以大光圈及長焦距鏡頭拍人像時，景深會很淺，要特別注意對焦不要偏離眼睛。

■ **背景**：人像照的背景雜亂或有引起注意力的景物，絕不是好消息。最好在白淨、沒有任何顏色的背景前拍人像。使用素淨背景還有一個優點，就是用影像處理軟體加上新背景時比較不費事(請見144頁)。

▲模特兒放鬆肢體拍出來的照片會比肢體僵硬好看。這張照片稍微曝光過度，些微的高對比效果很漂亮。

◀抓住模特兒不經心或習慣動作的瞬間，往往會拍出好照片。

專家秘訣 許多相機的情境模式中，都有「人像模式」，這個模式會替你決定焦距與曝光值，而且調低影像銳利化程度。使用人像模式拍照時，我建議你關掉自動閃光燈。

拍好人像照的一些建議

■ 人像照不一定都要「擺」出姿勢或是正經八百的看鏡頭，如果拍的是家人，不妨拍他們的日常生活，這種照片會更自然、也更能表現出他們的個性、嗜好、興趣。

■ 記得你是用數位相機拍照，部分畫面缺陷與雜亂背景，都可以在電腦上修改。

■ 對焦在眼睛，並且使用正確的鏡頭。

■ 全家人出外旅行時拍的人像照，也可以拍出美美的。謹記光線、構圖、姿態的幾個原則，你就可以在任何地方拍出漂亮的人像照。

■ 自然的柔光是拍好人像照的最佳光源。

■ 如果拍照時只有單一光源，可以使用反光板照亮較陰暗的部位。

如何把風景拍的更好？

你正在享受一生難得一次的旅遊也好，或只是在家附近逛逛也罷，要拍好眼前的風景，除了要遵循幾個基本原則外，還要改變思考方式：你要想如何拍出一張「如畫」的照片，而不是拍出一張隨意快照。

▲ 這張照片將地平線放在非常接近畫面上方的位置，並以直拍容納更多地平線下方的空間作為前景，產生強烈的空間感。

你也許會好奇，為什麼你在假日旅遊照的風景照，與旅館大廳販賣的風景明信片上的照片差那麼多？當問這個問題時，代表你注意到拍好風景照現實的一面：拍好風景照，很難。

書籍與雜誌中經常可見的美麗風景照，多半是攝影者經過經年累月的準備、在不同時間拍攝，並從幾百張照片中選出來的傑作。因此，拍好風景照的關鍵是：全心投入(要非常早起、走很遠的路，趕在太陽升起前就位，捕捉到旭日初升的那一刻)以及堅忍的耐心，這些都與忙碌的現代生活格格不入。但還是有一些基本原則，可以提升你的風景照水準，此外，我還會告訴你一些處理數位影像的技巧與祕訣，讓你更容易拍好風景照。

風景在那裡？

想拍很棒的風景照，總得找到一些很棒的風景吧？不見得。拍出精彩風景照的秘密之一，是相機指向那裡，那裡就有好風景；不必親自造訪世界上最令人嘆為觀止的美景，才照得出令人屏息的風景照，努力，才是照出美麗風景的關鍵。一張迷人的風景照中，光影效果與構圖與風景優美同等重要。

不管你是在滑雪或是在熱帶海灘享受陽光，假日出遊是捕捉好風景的絕佳時機，但要拍好風景照，你得犧牲一點休閒時間，專注心力在照相上，而且，你可能還要到一些人跡少至、沒有觀光客和賣紀念品小販的地方，才找得到最佳的拍照點。

如果你不住在大都市，你會發現住家周圍就有很多拍風景照的好地方，大部分人都住

在離郊區或海邊不遠的地方，在不同的季節與天氣，到這些地方走一走其實不是太難，這就是拍好風景照的第二個要訣：掌握不同的拍照時機。

拍風景照的最好時間？

這個問題其實可以分成兩個部分回答：一天中與一年中拍風景照的最好時間分別是什麼時候？同樣的風景在不同季節會有不同的風貌，拍出來的照片也會完全不同；但是大部分人只有在盛夏室外拍照的經驗，這個時候天正藍、葉正綠、拍出來的照片明亮、色彩飽滿，其他季節拍出來的照片，畫面上就沒有這麼熱鬧。老實說，在盛夏拍風景照其實最簡單，但是拍出來的風景往往最缺乏深

度與氣氛，一部分原因是在這個季節，高照的太陽與明亮的天空產生的光線，是平平板板的照在景物上，沒有雲朵的天空，就算藍的很漂亮吧，卻缺乏光影變化產生的視覺效果。我不是要你不在夏天拍照，只是希望你不要忘記，其他季節也有很好的拍照機會。

掌握一天中的拍照時機，與掌握一年中的拍照季節一樣重要，夏季的幾個月尤其如此，因為夏天晝長，可以掌握更多、更大不相同的日間光影變化。一天中最好的拍照時

▲拍照前要先學到如何「在風景中看到照片」。你是否能在小圖中，看到如大圖中表現出的抽象美感？

▲這2張照片是在同一地點、時間照的，但一張直拍、一張橫拍，2張照片的感覺南轅北轍。

◄在太陽下山(最左)與在陰天陽光從雲堆中冒出頭的那一刻拍照(左)。不同時刻，光影變化的效果也不同。

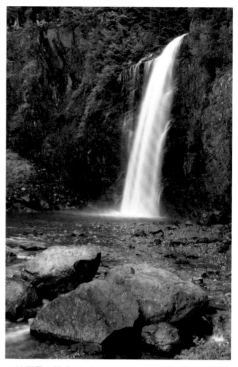

▲使用長時間曝光，把相機架在三腳架上，好拍攝流動的瀑布。

▲在溫暖的夏日黃昏照相時，要確定相機的自動白平衡功能沒有誤判，把暖色調的光線調整成不知道什麼顏色。你可以手動選擇「日光」模式維持暖色調。

▶拍風景時嘗試不同的構圖方式，請記得天空往往就是風景照的主體。

▼有時你的周遭就有一些有趣的風景畫面。

間，一定是在太陽露臉後，以及下山前的一個小時內，這時太陽還沒有處於(或是已經脫離)高掛天空的階段，而在冬季的這兩個時段，你會看到陰影斜斜在地面的景物上延展拉長，再不起眼的風景，在這個時段也會讓人看得興味盎然。

一天中光線的顏色變化，是從暖色(橘色調)開始、接近中午時變成冷色調，到了傍晚又呈現暖色調。你在旅行時，應該在旅館中看過日出日落的美景，但如果你真的想照出一張張精彩的風景照，你就必須安排自己等待完美的拍照時機。下一次旅行時，請記得至少找一天在太陽出來前就起床，你會發現陽光出現的那一刻，光與影就在天空一幕幕的表演著。如果你到熱門景點旅行，凌晨可能是你唯一不會被其他遊客打擾，好順利拍攝風景的時段。要拍漂亮風景，面對黃昏的態度也要一樣，拿起你的相機去拍照，不要呼朋引伴去喝酒。如果你在海邊渡假，等到太陽即將下山，海灘人群逐漸稀疏時，就是你最好的照相時間，你會發現這個時候照出來的風景照，好像魔術師變出來的風景一樣美麗。

◀ 左上與左下這兩張照片的構圖有兩點值得學習：一、兩張照片都有三角形構圖，讓畫面變得比較不呆滯，觀賞者的視線被三角形吸引後，更容易多看兩眼三角形的周邊；這兩張照片的構圖，幾乎把三等分構圖法發揮到極致。二、這兩張照片的色彩，可以帶起非常強烈的情緒，下圖的藍色調非常直接帶起冰冷感，而上圖的日出照中，豐富多樣的色彩帶起的是比較溫暖的氣氛。

▲ 這兩張照片是用望遠鏡頭拍的，畫面因此比較扁平化。上面這兩張照片是在太陽剛剛下山時拍的，色彩雖然不多，但是畫面中的景物卻因此呈現不一樣的風貌。

構圖

　　比起拍其他主題，拍風景照更需要嚴格遵守三等分構圖法(請見78頁)。按下快門前請先想像眼前風景被框起來的樣子，你也可以嘗試使用不同的焦距拍照。另外，風景照不一定非得橫著拍，直拍可以容納更多的天空或前景。要拍出引人注意的風景照，一個方法是構圖時，將有趣的景物放在畫面前景，以引領觀賞者的視線到畫面中的近景與遠景，另一個方法，是以這些景物當作畫面的框，這樣的畫面就是個有趣的構圖。再提醒一次，千萬不要把地平線放在畫面正中間。

▲這張照片是一張依據三等分構圖法拍出的照片,加上天空與地面顏色強烈對比,讓它成為精彩的風景照。

▲對角線構圖法能使觀賞者注意到畫面中每一個細節。

一些技術問題

大部分的人拍風景照的方法,是設定相機在自動模式,鏡頭指向要照的風景,按下快門,就結束了。這種拍照方式可沒有辦法拍出高人一等的風景照,職業攝影者按下快門前,就要花幾個小時準備。你想要拍出職業水準的風景照,還需要加把勁。風景照中的細節一般來說比人像照豐富,但是能夠捕捉畫面中每一支草莖不同樣貌的數位相機並不多。下面的這些拍照技術,可以讓你盡量抓住風景的不同樣貌。第一,將拍攝影像尺寸設定為最大,拍攝品質設定為最佳;你也可以用TIFF或RAW格式拍照(請見30-32頁);另外,將感測器的感光度設定在最低,避免雜訊太多;將光圈調整到最小(最大f值),用小光圈照相,景深廣,比較不會脫焦,而且小光圈更能拍出比較銳利的照片(鏡頭放在小光圈時,成像比較銳利)。

當然,使用低感光度與小光圈照相,可能會迫使你使用較長時間曝光,若是持相機的手不穩定,相機就會晃動而影響影像,這時

▲許多機型的情境模式轉盤上,都會有一個「風景」模式。使用風景模式時,相機會設定最小光圈、最低ISO值,有些機型還會連動改變對焦方式、銳利化與對比設定。

你需要一個三腳架。如果拍照現場沒有任何支撐物,那你必須將光圈開大一些(就是調低f值),直到配合的快門速度不會受到相機晃動影響為止。另外,除非必要,盡量不要調高感測器感光度(ISO值),ISO愈高,出現的雜訊就愈多,就算電腦軟體都很難移除。

最後是有關色彩設定與調整的問題。我們在52-53頁討論過,一天中不同的時刻,光線的色彩也不同,清晨與黃昏時太陽接近地平線,天空的暖色調光線會增添不一樣的氣氛,但相機的自動白平衡功能卻一定會自動消除色偏,溫暖的氣氛也因此消失。要解決這個問題,你可以關閉自動白平衡功能,並且將情境模式設定在「日光」模式,日光模式設定的光線條件是白天中陽光的色溫,比較偏藍,用來拍清晨或黃昏的風景,可以產生較溫暖的色調。最後要提醒你的是,數位相機機型不同,白平衡功能也有差異,拍照

拍風景的附加裝備

雖然只使用實用型數位相機就可以拍出不錯的風景照，
但是若有下面這幾個附加裝備會更好。
■如果在外拍照一整天，你需要更多的記憶卡、電池、或可儲存更多照片的硬碟。
■你需要一個廣角鏡頭，拍攝視角更大的風景；大部分數位相機的鏡頭前端，
都可以鎖住或以卡榫連接廣角鏡頭。
■你需要一個三腳架或單腳架，在光源不佳的環境拍照時，相機尤其需要支撐。
■在雪地或高海拔地區拍照時，你需要一個濾色鏡過濾多餘的藍光，
濾色鏡還可以保護鏡頭。此外，偏光鏡是更有用的選擇，
偏光鏡可以讓藍天更藍。使用之前先確定相機鏡頭可以外接濾鏡。

▲多帶記憶卡

▲廣角鏡頭
與轉接環。

▲三腳架。

▲ 這 種 數 位
「照片錢包」裡面有
一個硬碟，讓你外
出拍照時，能將拍
好的照片傳輸至硬
碟中儲存，空出記
憶卡繼續照相。

◀構圖時把自然景
物當成相框，引領
觀賞者進入畫面的
主題。樹葉是自然
相框的最佳選擇。

前最好先測試效果。

用數位相機拍風景的優點

　　與傳統底片相機相比，數位攝影的優勢就
是萬一拍出來的影像不夠好，還有機會在電
腦上用影像處理軟體修正。利用軟體可做的
事情有：消除畫面中的干擾因素如汽車、
人、電線桿等；將數張照片連結在一起成為
全景照；改變單調的天空顏色。我們可以這

麼說：數位攝影讓照相者隨便拍，反正以後
有機會修正，但底片相機拍照就完全沒有
這種便利。用底片相機拍照時，按下快門就
是拍照行為的結束，要等照片沖洗出來才知
道是好是壞，但用數位相機拍風景時，你可
以稍後再調整顏色、增加或刪除畫面中的元
素，另外，只要原圖還過得去，甚至可以把
一張影像改頭換面，點石成金。在數位時
代，按快門是拍照的起點，而不是終點。

如何拍好建築物

建築物與城市景觀是相當有趣的攝影主題，但人們經常忽略它們。其實只要環顧四周，你就能開始拍攝這個有趣的主題。

▲要將建築物拍的有創意其實不難，日常生活中放眼望去都是可以拍的題材。一張夜晚的城市照片會讓你對城市的印象完全改觀(請見86頁)，而非常現代的建築物(如上右圖)則可以拍成抽象、對比強烈的照片。

我們的一天中，有非常多時間花在建築物內外，但卻很少花一些時間停下來，觀察建築物的變化與美感，但在大城市與城市周遭處處可見的建築物，卻是有著無限潛能的攝影題材。

不論你要拍的是摩天大樓或村莊中的教堂，拍好建築的祕訣之一，是把每一棟看習慣的建築物都當成拍好照片的題材。對著著名的建築或紀念碑拍一張照片很簡單，大部分的人拍建築物時，也滿足於拍張「到此一遊」照。比較難的是用新的角度看建築、或拍一張意義多於「到此一遊」的照片，這種照片才會是掛在牆上的藝術品。你使用的是數位相機，可以愛照多少就照多少，現在就試著以不同的構圖與角度拍照，並且開始想像當這張照片列印出來時的震撼力吧。

一些技術問題

就拍照技術來說，拍建築比較容易。拍這個題材，要考慮的曝光問題比較少，除非你構圖時故意包含大片天空，不然你可以使用自動曝光鎖定，讓建築這個主題亮一些。在色彩方面，也不應該會有太多問題，因為大部分建築的色調是自然灰，也就是數位相機白平衡功能的參考色。在鏡頭方面，想要盡量容納建築的全貌，需要使用廣角鏡頭；廣角鏡頭多少會產生變形效果，不嚴重的扭曲可以用影像處理軟體移除(請見132頁)。但不要忘了，扭曲畫面有時也是一種創意。

在拍攝高樓時，將相機向上仰起用斜角拍攝，並將高樓頂納入構圖，你會發現畫面上的建築兩側並非平行、而是向內延伸(意即建

築物兩側會延伸至某一點交會)，這種現象稱為「桶狀變形」。要避免桶狀變形唯一的辦法，是避免將相機仰起以斜角拍照，意即你找較高的拍照點、或退後至更遠的拍照位置。影像處理軟體可以消除部分桶狀變形(請見132頁)。當然你也可以用最廣角的鏡頭，從建築物的底部向上拍，這時拍出的高樓，會呈非常嚴重的變形，但震撼力也非常強。

建築物裡外都是拍照題材

不要忽略了建築物內部也有很多拍照題材，但有些建築內部不允許外人拍照，你最好先問清楚。在建築內部拍照，可能用得上的鏡頭是廣角鏡，若建築物內部光源不足，你需要一個三腳架(有些建築禁止使用三腳架，你也最好先問清楚相關規定)。拍照前，先花點時間觀察建築裡外，你會發現有許多細節非常值得按下快門，拍攝細節可以使用望遠鏡頭。此外，多從不同的角度拍照，重要的是找到一個把為人熟知的建築拍的不一樣的角度。最後，不要只在大白天的中午拍照，就像拍山景一樣，清晨、黃昏、晚上都是拍建築的好時間。

▲在黃昏時拍建築，畫面呈現的色彩組合與陽光強烈時不同。

▲高樓可以拍出半抽象的感覺。

▲拍照時找出建築物外部的細節。

▲使用望遠鏡頭拍出細節。

◀嘗試不一樣的拍照角度與構圖。倒影也是表現視覺藝術的有力方式。

拍出人與環境的關係

在生活、工作、遊玩中，都可以看到人與環境的互動；「人與環境」是另一種豐富的影像創作靈感來源。

▲只要有人，就有拍照機會，所以張大眼睛、隨時留心，並將相機放在手邊準備拍照。

要拍好照片，要有起碼的信心、快速的反應、以及能看得出好照片的眼睛，如果能再加上一些練習，「真實攝影」(candid photography，指在被拍攝對象不注意、或不在意被拍照時的拍照行為)照，就有更多「人味」。平凡人物的痛苦、窩心、或有趣的表情，都是真實的人生，比起這個建築、那個紀念碑，或是到此一遊照，一張帶有真實生活味道的照片，傳達的訊息會更豐富。許多攝影史上著名的攝影家都是真實攝影的大

師。使用數位相機的你，當然也可以學習捕捉人性中平常但有生命的一面。

反應要快

真實攝影要求的拍照技術和運動攝影一樣，如果拍人時又不希望被注意，你需要使用望遠鏡頭，快門速度也要調高，免得相機振動讓影像模糊；增加感測器感光度，並將相機設定在「運動模式」也是一種方式。對自己相機優缺點是否熟悉，也是決定反應快慢的因素之一，數位相機的常見問題之一是快門延遲(按下快門與成像間的時間差)，如果你預先思考如何避免快門延遲，拍照時就可以找出解決方法。就像之前說的，最常見的照片脫焦原因，是被攝物進入畫面後才按

下快門，結果因為快門延遲，一定照不到要照的物體；請養成半按快門的習慣，等到對焦完成的燈亮後才全按快門。

如果你對真實攝影有興趣，那麼拿起相機、走到室外、開始照相。拍的愈多，拍到感人瞬間的機會愈大。

幾個簡單的原則

將鏡頭對著你不認識的人，又沒有得到對方同意就拍照，可能會產生一些問題。解決問題的方法，就是常識。

■尊重被拍人的意願與文化差異。你出發到異文化地點旅行前，先研究當地文化。

■許多人不習慣被拍照，如果有人發現你在拍他，並且希望你不要拍，就不要強拍，同時要想辦法讓他知道你了解他的意願。當然，在公共場所對人拍照，通常不會吃上官司，但這並不代表你可以為所欲為。

■如果你不確定對方是否願意被拍，開口問是最直接的方法。只要你有禮貌，大部分人

都會欣然同意。開口請問是否可以拍照需要一些勇氣，生性害羞的人更覺得難以啓齒，但其實只要有禮貌，其實要對方說「好」，一點也不難。

■想拍小朋友時，千萬記得先解釋你的目的，並且取得同意；有些地方的人會懷疑拍小朋友的動機，如果發現很難說服對方，我勸你放棄。

■當你在街頭拍藝人、小販、甚至乞丐時，通常他們會伸手要錢，應付的方法不是拍了就跑。

■拍攝對象最好有些動作，講話、笑、跑步、工作中等等，動作中的畫面通常比較有趣，也較能表現出人味。

■有機會按快門就不要猶豫。不要擔心拍不好，如果拍不好？刪除就是了。拍「真實攝影」時不要想太多，因為機會稍縱即逝；也不要擔心技術不好，拍出來的照片會模糊、有雜訊，小小的缺陷不就是真實攝影的精神？你只要注意構圖與按快門就好。

▲將真實攝影的照片轉成黑白照(或是拍照時就用黑白照模式拍)，會有一種時間的延續感，這種感覺與彩色照所帶給人的感覺完全不同。

靜物攝影

總有天氣不好、或不想出門拍照的時候。別擔心,就算你家相當簡樸,
還是找得出豐富的拍照題材。

▲上圖是拍靜物時
最基本的現場布置
方式:在大窗邊放
一張稍微硬一點的
紙,靜物的另一頭
放置反光板,接近
黃昏時的陽光最適
合拍攝靜物;控制
光線的方式,是在
陽光與靜物間擺放
不同的阻隔物,找
出你最喜歡的陰影
形狀。

對喜歡拍照的人來說,冬天最讓人感到沮喪,因為總要等上十幾天下雨、灰濛濛、霧茫茫、陰沈沈的天氣,才會碰到一個晴朗、適合拍照的好天氣。如果你對穿著大衣拍冰天雪地沒興趣,那麼為何不在溫暖的客廳拍靜物?放心,你不需要特殊裝備才能拍靜物,你需要的只有一些準備與耐心。

光線

拍靜物時,光線是首要考慮,光線甚至比構圖更重要,足以左右這張照片的成敗。而打光的祕訣就是多練習、多試驗囉!

拍靜物時最容易取得的光源就是陽光,但因為陽光無法控制,我建議在天氣稍陰、光線最柔和的時候拍靜物。但就像本章幾張靜物照片顯示的,冬天的低沉陽光直射在靜物上,也可以拍出精彩之作。如果光源不夠柔和,你可以使用紗網或半透明紙過濾刺眼的光線,但缺點是無法拍出靜物的質感、或是產生有趣味的陰影;另一個方法是使用人工光源,如室內燈或閃光燈。

利用陽光拍靜物

如果你是拍靜物的新手,我的建議是請你務必利用自然光拍照。你需要做的事情有:在靠近窗邊的桌上布置一個小小攝影棚(當然,這窗戶要照得到陽光),而希望利用柔光(即柔和、不刺眼的光)拍照,你要挑選微陰的天氣拍照,或將能過濾光線輕磅白紙、油性紙,掛在窗戶上。此外,由於光線只從一個方向來,你要在靜物的另一側放置反光板(或其他能反光的東西),反射少量光線消除

▲上面這兩張靜物照的布置相同,都將靜物放在玻璃墊上,一側有自然柔光照到靜物上(放下百葉窗)。但這兩張照片使用不同的白平衡設定,左圖是用日光燈白平衡設定,右圖使用鎢絲燈的白平衡設定。

陰影,並避免畫面兩側的對比太過強烈。便宜的折疊式反光板,甚至5公釐厚的保麗龍板都可以發揮反光功能。如果拍照時沒有人幫忙,你需要用一個夾子固定反光板,以免按下快門那一刻,反光板卻倒下來蓋住靜物。小夾子可以在模型店或五金行買得到,你也可以學我,用膠帶把反光板黏在折疊式檯燈上。

在乾淨、晴朗的冬天拍靜物時,低沈太陽的強烈光束,幾乎橫跨半個房間,這時的光線變化速度非常快,你得把握時間拍照,不然就要隨著光線變化移動靜物與反光板的位置。別怕麻煩,這個時候的光線產生的光影效果,會讓你覺得再麻煩也值得。你也可以用蕾絲布料,甚至手指製造光影效果,替靜物照增加一些戲劇效果。

連續人工光源

人工光源比自然光更容易控制,使用人工光源,你就不必非要在白天拍靜物。其實使用人工光源拍靜物,最好在晚上拍,因為在晚上人工光不會被自然光干擾。許多業餘攝影者使用的第一個人工光源,大多是簡單的鎢絲散光燈,這是種便宜、容易操作、從近

拍、特寫、到攝影棚人像都可以利用的光源。靜物通常體積較小,不常用到大型光源,代表替代光源的彈性比較大,一般的室內檯燈或立燈都可以當成替代光源。可以調整角度的桌上型檯燈就是一種非常好用的光源,但職業靜物攝影者打死都不會認同這種說法。

使用這些替代光源的缺點是,為了達到更佳的照明,光源必須比較靠近靜物,這時容易產生「熱點」。解決方法是在燈具上加裝柔光物質。在炙熱的燈具前包覆東西要非常小心,最好不要用塑膠或紙製品當作柔光物質,不然容易發生火災。此外,利用家用光

▼柔和的自然光、一個小型的反光板,再加上細心構圖,就可以拍出一張完美的靜物照。

113

▲這3張照片都是用實用型數位相機拍攝,光源都是自然光,但拍照時間不同,現場布置也很陽春,我將靜物放在紙板折成的底座上,再利用過濾過的自然光拍照。

有幾種「業餘用」的光源系統,如「雙燈」系統(包含數個柔光罩、腳架、與數個反光板),這種業餘用光源可以提供足夠亮度,適用的拍照用途也很多樣,但缺點是所費不貲,可能比一台相機還貴。

還有一個解決方案:如果你的相機上有熱靴或同步接頭,代表你的相機支援外接閃光燈。這時你買一個便宜的外接閃光燈,並使用同步線連接相機,這種運用閃光燈的方式會更有彈性。

此外,你也要需要柔化閃光燈的刺眼光線。閃光比連續光源更難控制,因為閃光一閃即逝,不可能像運用連續光源一樣,可以先觀察到光影效果。還有,用閃光燈拍靜物,曝光值是否正確,事先無法精確掌握,要等照片照出來才看得出來。攝影棚用閃光燈組應該是拍靜物最好用的光源,但是我強烈建議,除非你非常有把握一定用得到它,否則沒有必要花這個錢。

合適的背景

基本的背景布置是一張A2大小(約24x16吋)、有點硬度的白紙,以及讓這張紙不倒下的支撐物。請你將這張紙對折,一側平放於桌面,靜物放在上面,另一側是立起來,當成背景的。當你從上往下照拍靜物時,就沒有必要把紙對折當背景,這時磁磚、舊的木頭切菜板、一本打開的書、一張白紙上鋪著一層草,這些都是有趣味的背景,它們的質感也豐富的多。若是你在戶外拍靜物,木板或大理石板也是不錯的背景。

源拍靜物,最少需要2盞燈,3盞更好。

你也要將光源擺放在不同的位置,並且設定不同亮度,找出那個位置與亮度能製造你希望的效果。

閃光燈

我在這一章討論閃光燈如何使用有兩個原因。第一,我要提醒你,絕對不能使用相機的內建閃光燈。用這種閃光燈照相,照片上會有醜陋的陰影,光的表現則是平板、沒有生命的感覺。我建議你買外接光源,市面上

拍靜物的技巧

數位攝影的優點之一,是知道就算這張拍

得差一點，還有機會在電腦上補救，對靜物攝影來說，這個優點尤其有用。Photoshop的基本功能，如細部調整光線，柔化部分畫面(以模糊遮色片產生另一個圖層)，或將不小心出現在畫面的室內景物，利用複製修改或剪裁工具修掉。正確心態應該是：專注在第一時間拍出最好的照片，尤其是控制光源方面；利用電腦軟體將靜物照中錯誤或難看的光線修到看不出來，絕不是件簡單的事情。下面是一些需要知道的靜物攝影技巧。

■**白平衡**：不論靜物攝影的光源是鎢絲燈泡、閃光燈、或自然光，一定要手動設定白平衡。自動白平衡無法設定拍靜物所需要的色溫。

■**焦段**：一般來說，稍長焦距的鏡頭比廣角鏡頭更適合拍攝靜物。焦段在(相當於35厘米相機的)40mm至150mm間的鏡頭都可以使用。長焦距鏡頭照出來的照片景深較淺，如果靜物的背景不乾淨，淺景深可以讓雜亂背景看起來不太顯眼。

■**光源**：雖然拍靜物時單一光源非常夠用，但同時有兩個光源會更棒。第二光源可以由主光源對面的反光板提供，或瓦數較低、或擺放位置較遠的燈具。第三光源的功能是照亮背景(避免陰影)，或放置在靜物正上方的頂光。如果主光源夠強，反光板通常也可以當成第三光源。

■**三腳架**：三腳架是靜物攝影的必要裝備。在光度不足時拍照，使用三腳架可以讓相機不會振動。

靜物與構圖

常見的構圖原則(包含三等分構圖法)也適用於靜物攝影。另一個尋找構圖點子的方法，是觀察能夠吸引你的靜物照片，研究它們的構圖、擺放位置、打光方式等，並且從模仿中學習。

◀ 雖然拍靜物的背景只要大且平整就可以，但背景若與主題有關聯性會更好。

特寫與近拍

將相機設定在近拍模式，靠近你的拍照對象，你會發現一個全新的影像世界近在眼前。

幅美麗、複雜的世界圖像，但這世界中嘆為觀止的「蛛絲馬跡」，其實早就在你眼前了。

▲近拍與其他照相模式一樣，不論拍的是什麼，光都是成功的首要因素。但近拍有關光的思考是「少就是多」，如上圖。

近拍迷人之處，是它引領我們進入一個近在眼前的世界。近拍沒有室內與戶外的差別；只要多動腦，你會發現日常生活中的平凡物體，就會是個非常棒的近拍題材，在近拍模式下它們顯現出完全不一樣的面貌。你手上的特殊裝備，會讓你能以非常短的距離接近它們，你的近拍照片呈現出來的，是一

用數位相機近拍的優點

近拍不是35厘米底片傻瓜相機上的標準功能，但在數位攝影的領域中，就算是最便宜的數位相機上，都有近拍模式。數位相機還有可在機背彩色液晶顯示幕上看到成像與構圖的優點，對近拍來說，意味著能夠即時知道要拍攝的細微題材是不是真的入鏡了。

你能夠靠得多近？

大部分數位相機對近拍模式的距離限制，是從2公分到20公分不等。但距離只是近拍的限制因素之一，另一個因素是焦距(即變焦設定)。鏡頭離被射物20公分時，使用廣角端或望遠端拍照，會有完全不同的效果。這也是為何在攝影領域，總以「倍率」而非「焦距」標示鏡頭的近拍能力。「近拍」這個字的英文(macro)指的就是物體在底片上的大小，至少與實際大小相同的照相術。對35厘米相機來說，底片上的影像面積約與火柴盒相當；但對數位攝影來說，「真正的近拍」代表要在不到1平方公分的範圍內精確對焦，但沒有任何一種數位相機可以做到這點；以20公分的近拍模式為例，若使用變焦鏡頭的廣角端拍照，可以容納的範圍約一本書大小(200mm x150mm)，但若使用焦距較長的鏡頭， 如200mm，畫面容納的範圍就成為50mmx30mm，差別相當大。少數數位相機的鏡頭設計，是任何焦段都可以使用近拍模式，但多數機型沒有這麼大的彈性，

▼近拍的要訣就是「你可以再近一點」，近一點看時，日常生活中常見的主題都變得非常抽象，如下圖這張車胎胎紋照片。

只設計在廣角焦段才能近拍，因此限制了近拍模式的倍率。如果你認為這種限制不符合需求，你就得買一個近拍轉接鏡。

使用近拍轉接鏡可以放大近拍倍率。近拍轉接鏡的用法與廣角轉接環、或濾色鏡一樣，連接在大部分實用型數位相機的鏡頭前端。如果你有一台數位單眼反射相機，配上特殊鏡頭與轉接環，使用近拍模式時甚至可以將一隻小蟲子填滿畫面，對喜愛微距攝影的人來說，再沒有比這更棒的事情了。

精確對焦

在非常近的距離照相時，你立即會發現景深非常短，放大倍率非常大時，景深可能只有幾公厘，而在較新型的實用型數位相機上，近拍功能比較先進，但景深也不過幾公分而已，這代表近拍時對焦要特別仔細，也要避免任何輕微的振動。換句話說，近拍時最好有支撐(最好是三腳架)才不會晃動相機；如果你使用的是最小光圈以獲取最大景深，這時曝光時間較長，尤其要注意不要晃動。另一個保險的方法，是開啓連拍功能，這樣至少可能有一張照片的對焦是準確的。

近拍模式

■幾乎所有的數位相機都有特殊的近拍模式。讓使用者以更短的焦距拍照。近拍模式的標示符號通常是一朵花，你也可以在相機上發現專屬的近拍鍵。

■近拍模式功能各異，有些近拍模式可以在非常接近被攝物的距離拍照，甚至可以將一個銅板拍到滿畫面；有些近拍模式則以對焦準確見長，將寫字紙拍的清晰也不是難事。

■高檔數位相機的近拍功能比較強，可以在1到5公分的距離拍照，但要執行這些功能不是沒有限制，如拍照距離小於20公分時，焦距只能放在廣角端。拍照前請先閱讀相機手冊。

■許多近拍模式都設定使用最小光圈，才能得到最長景深。

▼有時光線也要配合拍照主題。下圖中的白平衡是手動設定，以產生溫暖、懷舊的感覺。

▲花是最常見的近拍題材，但也不要忘記其他更難得的近拍機會。

光源

近拍時運用光線的原則，和拍攝其他類型照片一樣，但近拍時有一些特別需要注意的打光事項。

■**閃光燈**：大部分實用型數位相機的內建閃光燈，對微距攝影來說光度都太強，照出來的照片不僅會曝光過度，而且會一片慘白。解決方法之一，是用面紙或衛生紙包住燈頭以降低光度。

■**自然光**：就算數位相機內建比較高檔的閃光燈，近拍時的光度一定太強。比較適合近拍的光源是陰天的柔光與散射光。如果你在室內拍照，就在靠近窗戶的位置近拍，以利用自然光，這時透過光影效果，可以將被攝物表面的質感表現的非常立體，也看不出粗糙陰影。在被攝物周圍放一些黑與白色的小卡片，可以使陰影處較明亮、並移除不需要的反光。微距攝影好玩的地方，就是「攝影棚」絕不會佔掉一半的房間。

其他近拍裝備

■近拍鏡(或濾鏡)與相機連接的方法不一，有些是以螺絲鎖在鏡頭前端，有些是以卡榫夾在鏡頭前端。使用近拍鏡可以得到更大的放大倍率。使用近拍鏡時焦長也受到限制，但加了近拍鏡，不會因此損失光線，許多近拍鏡的光學品質都很好。

■在非常近的距離拍照時，一定要使用三腳架或其他支撐方式。你也可以使用內含腳架與燈光的小型攝影組。如果你在非常近距離拍照，有軌道的對焦檯可以讓你逐次微調焦距拍照。

■這是微距攝影專用的環型閃光燈，接在相機前端使用(可以使用這種閃光燈的機型，幾乎都是高檔相機或單眼反射式相機)，這是行動微距攝影的最佳燈光解決方案。

■如果你使用的是可更換鏡頭的數位單眼反射相機，市面上有多種微距鏡頭可以選用。圖中的這個佳能微距鏡頭，放大倍率為5倍。

其他光源

　　請盡量運用在室內可以找得到的各種光源。因為近拍的物體非常小，若是光線佈滿被攝物，照出來的光影效果就非常死板。得到立體感的方法是使用光度低的平行光。我曾經用過手電筒、燈、與蠟燭作為微距攝影光源，效果非常好。你可以用手或是卡片，規劃明亮與陰影部位。使用多重光源時，要特別注意白平衡是否誤判。

近拍的題材

　　最平凡的事物，在近看的時候，都會顯現豐富的細節。大自然的一景一物是微距攝影的寶庫。花、植物是最受歡迎的題材，歷久不衰。多一些創意，少一些陳腐，常見的題材也可以拍出新意。如果冬天的那幾個月不想出門，室內也有許多微距攝影的好題材。到廚房看看，你會發現許多色彩繽紛、色階豐富、形狀不一的物品等著你拍。如果你拍

的是水果或蔬菜，記得別只拍表面，把蔬果切開或剝開後，你會發現更精彩、抽象畫般的微距攝影題材。你也可以在室內專拍質感，木、皮、甚至舊輪胎表面，都會呈現有趣的質感。

　　對微距攝影來說，世界充滿著各種可能性。當你有較高倍率的攝影裝備時，更沒有必要挑三揀四或擔心這不能拍、那拍不好。多嘗試、多實驗，細心規劃光源、再加上一些毅力，你就會拍出一張接一張呈現我們平常不注意的美麗事物。

▲這是用一支小型手電筒當光源，將光線集中於手部的近拍照。

▼廚房裡也有微距攝影的題材。這張照片拍的是包心菜，看起來像是一幅抽象畫。

◀戶外的昆蟲移動速度快，不僅對焦不易，牠也可能在相機都沒準備好之前就飛走了。但若有耐心、以及多一些記憶卡，與一點好運，總可拍到幾張精彩的昆蟲照。

動物與寵物

用數位相機拍動物再精彩不過，但你不可能只在動物睡覺的時候拍照，
因此，你必須練就一付快速反應的身手。

▲使用廣角鏡頭拍照時，主題後的背景也可以納入畫面中；此外，也可以運用廣角鏡頭的扭曲效果製造創意。

▲貓的各種姿態永遠是動物攝影的好題材，這張照片用Photoshop處理過，大幅強化對比，凸顯了貓的毛皮質感。

如果你曾經拍過家中的寵物，你就會知道拍寵物不像想像中的簡單。古人說「別和小孩與動物一起工作」，這句話雖然言過其實，但也透露拍一張好的寵物照的確不簡單，耐心重於一切。

如果你沒有寵物，倒也不必因為想拍動物而養寵物，到動物園一趟，甚至在附近的農場逛一逛，就可以發現一些拍動物的機會。

拍寵物

雖然世界各地都有烏龜、蛇、粟鼠、越南大肚豬被當作寵物，但大部分人的寵物不外是狗、貓、寵物鼠或魚。狗與貓是動物攝影的最好題材，因為他們已經熟悉主人，就算鏡頭對著他們，聽到按下快門或變焦鏡頭轉動的聲音，他們也不至於太緊張。

拍動物的原則與拍人像相同：與動物同高度拍照(換一種說法，就是不要從高處往下拍)；對焦在眼睛上；盡量拍大；使用較長焦距；避免雜亂背景；盡量不用相機的內建閃光燈。此外，你也可以對著寵物拍些「真實攝影」照(離寵物遠一點，用望遠鏡頭拍)，這樣拍出來的寵物照會更自然。

在光線方面，自然光也是最好的選擇。如果你想表現動物毛皮的質感，你需要利用動物一側的直射光，我看過的好動物照片中，動物的位置都是在窗戶邊。如果動物的毛皮顏色非常黑，相機的測光系統會誤判，因

▼拍魚需要一點技巧：關掉閃光燈，並改用手動對焦，這樣才能消除隔著玻璃缸拍照產生的問題。

此，你需要使用自動曝光補償功能，稍微調高曝光值。

就像拍人像一樣，你要捕捉的是寵物的特質，拍照時不妨用牠們喜歡的玩具吸引注意力，或是製造好笑的聲音與動作，讓牠們產生反應。在這同時，你要有隨時按快門的準備。拍動物除了需要耐心外，還需要快速反應，拍小型的、比較害羞的動物時(如寵物鼠或其他嚙齒類動物)更是如此。有助手抓住小動物，你負責拍照，也許是不錯的方式，拍完後再用電腦仔細的將助手的身體裁剪掉。此外，拍動物與運動攝影一樣，使用高速快門，盡量多拍，以免相機晃動或對焦不準毀了你的照片。

在室外拍動物

討論野生動物攝影的專書、雜誌、網站不知凡幾；也有許多專業的野生動物攝影者一輩子都奉獻給動物攝影。在這個領域中，設備愈好，拍出好照片的機會也愈高；我並不是告訴你鏡頭焦距愈長、使用更安靜、快門速度愈高的相機，就可以拍出好的動物照片。要拍好野生動物，你需要不斷練習、花費大量時間、以及擁有超人般的耐力。當你在家附近的森林中尋找魚狗蹤跡，或在坦桑尼亞的塞倫蓋提國家公園大草原上拍獅子時，你需要的是一台可以換鏡頭的數位單眼

反射相機；若你是在農場中拍動物，或參加導遊帶領的野生動物旅行團，你能近距離接近動物，這些動物也比較習慣人類，帶一台變焦範圍夠廣的實用型數位相機拍照，也就足夠了。

動物園是另一個可以拍到平常少見動物的地方。在動物園拍照的祕訣是，使用望遠鏡頭的長焦距端，將動物拉近拍照；如果你同時使用大光圈(較小f值)，你會發現因為景深淺，你與動物間的圍籬竟然在照片消失了，這時你只能說：「傑克，這真是太神奇了。」另外，如果你跨進圍籬，想要更接近動物拍照，要小心安全(猴子最喜歡搶奪相機)。

▲拍小動物時可以使用近拍模式，動物的動作愈慢，拍照愈容易。

▲使用望遠鏡頭與淺景深拍動物，就像這張長頸鹿照片，不會讓人知道是在動物園拍的。

◀拍動物時不妨稍微離遠一點、並使用長鏡頭，拍出來的動物會更自然。

▼拍奔跑中的狗，就像拍運動中物體一樣都不簡單。

抽象與質感

既然不必擔心浪費底片，你不妨挑戰創意極限，拍出抽象藝術。

▲ 照片是否有趣，質感與色彩的表現，與形狀與形式的表現一樣重要。

▼ 刻意製造的模糊效果，可以產生半抽象的感覺。(這張照片是在移動中的汽車往外拍，沒有使用閃光燈)

如果你是位願意大膽實驗的攝影者，使用數位相機更能如虎添翼，而影像處理軟體的力量，可以把最平凡的照片變有趣的照片。

攝影藝術迷人之處，是以你從來沒有看過的方式呈現世界。它可以將日常熟悉的事與物，用不平常的方式表現。

好玩的抽象攝影

拍出令人讚嘆的抽象或半抽象照，方法不只一個。因此，我真正的建議只有一個：你必須以更有創意的方式思考，並且隨時注意周遭事物。如果你無法像相機一樣，在「框框內」思考，那麼訓練自己多使用相機的觀景窗看世界，左看、右看，往上看、往下看，到處看。邊看，邊拉近、推遠變焦鏡頭。此外，別忘了按、按、按、盡量按快門。拍的照片愈多，拍到好照片的機會愈大(也許你拍照後幾天、幾個星期、甚至幾年後都不知道這件事，但你遲早會發現，原來那

時我拍的是張精彩照片)。

祕訣

抽象攝影藝術沒有標準規則可循，但有些前人使用過、也有用的技巧，不妨記下來試試看。你在拍傳統照片時，也可以同時要求自己尋找不同的視角與構圖方式，有時候最平常的構圖，就可以表現最精彩的抽象照，你只不過沒有發現而已。下面有幾個祕訣你可以參考。

■運用不同的視角與觀點：拍出一張傑出照片最簡單的方法之一，就是找個新觀點、新角度。大部分照片的拍攝高度都與眼睛平行，鏡頭則與地面大致平行。從人的觀點來說，這種照片看起來最正常。但為了拍抽象照，除了左右觀察外，不妨上下觀察，你會發現「頭上、腳下」竟然有這麼多東西可以拍。還有，不要只是把相機對著頭上腳下的東西拍，試試爬高或蹲下、甚至趴下拍。

■**去除不相干的參考物**：拍抽象照片的最好方法，是將景物的一部分放大到無法辨識為止。這種去除背景或參考物的方法，可以用近拍模式或望遠鏡頭達成，有時候甚至不必變換焦段，只要構圖時不要取到足以辨識的背景即可。要去除的背景或參考物有：可以比較出大小、辨識出環境與結構的景或物。沒有這些東西，你的觀眾可能一開始大惑不解，一、兩秒後才恍然大悟，抽象藝術的力量也在此體現。

此外，用影像處理軟體也可以產生抽象效果，每一種影像處理軟體上都有「裁剪」功能，你要決定的是去除那些背景以得到抽象效果。使用影像處理軟體時，只要幾秒鐘，一張抽象照片就出爐了。

■**模糊**：製造模糊效果的方法，有長曝光時間以及刻意脫焦，但你若希望影像若隱若現，使用這些技巧時就要多留心。多練習加上運氣，就可以照出既模糊但又可以讓人發出：「哇！酷！」的照片。當然，若你的Photoshop功力不錯，也可以用軟體製造這些效果。

以上提到的基礎祕訣，如改變視角與觀點、凸出細節、使用模糊技巧，只是拍攝抽象照片的基礎，數位時代的各種軟體工具，提供了我們另一個開啟創意世界的機會。

後製作

運用影像處理軟體，你可以製造無限種類的抽象影像，除裁剪外，軟體還可以製造各種變形效果、更換、移除色彩(將彩色換成黑白的技巧，可以應用在建築照上，會呈現很棒的抽象感)、製造模糊效果，改變質感、製造油畫效果等。冬天在家沒事作，打開

Photoshop處理影像，最容易殺時間。

抽象攝影是不需要特殊裝備，但創意機會無窮的領域，下一次你拍人、景、物後，也可以以同一個主題拍幾張抽象創意。

▲最容易辨識的主題，經過細心裁剪後就成為一幅具抽象意味的照片。

▼往上看、往下看；四處看，尋找拍攝抽象細節的適合題材。

數位暗房

數位攝影的真正力量,是可以利用電腦加強、修正、結合、甚至改變影像。此外,在數位攝影世界中,你還可以用多種方式與親友共享影像。

下面的篇幅要介紹電腦執行影像處理工作可以做到的事情,與所需的各種軟、硬體。

影像處理工具

你需要一些特殊的軟體，才能將影像轉變成數位作品。別擔心，軟體多得很，精挑細選沒問題。

▲影像處理軟體多半有「預覽」功能，能讓你先看到影像處理後所呈現的效果。

你需要那種軟體？

你要面對的是數以百計的商業軟體與共享軟體，其中有些不錯、有些不好，有些則根本沒有存在價值。

買相機時會隨附軟體，買電腦時廠商也可能贈送一些影像處理軟體，這些不要錢的軟體，多數屬於比較流行的軟體的「精簡版」或「限制版」，從這種版本的軟體開始接觸影像處理，其實是很好的起點；但如果你想要在數位影像處理領域更進一步，遲早你需要功能更強的軟體。那麼，到底你需要哪一類軟體？

影像處理軟體可以分為三大類。入門級軟體，可以自動調整亮度、對比、色彩，移除紅眼、或銳利化影像。有些軟體還會附上現成的樣板，可以將照片套用在賀卡、行事曆、或網站上。這類軟體還標榜只要點擊一下滑鼠就可以製造特殊效果。通常隨附在中

低價位數位相機的入門級影像處理軟體，對一般攝影者來說足夠用了。這類軟體中最好的可能是Roxio公司的PhotoSuite，它還包含一些基本蒙太奇效果工具。

我對影像處理有濃厚的興趣，該用那種軟體？

如果你不滿足於軟體替你調整影像，要手動調整每一個設定值，你也想製造蒙太奇影像效果，則應該使用「完整版」軟體。這類軟體提供完整影像處理工具，如建立圖層、手動控制色調、多種遮罩效果等。市面上有兩、三種品牌可以選擇，但Jasc公司的Paint Shop Pro 與 Adobe公司的 Photoshop Element是其中最流行的兩個軟體； Ulead公司的 PhotoImpactXL與 Micrografx 公司的 Picture Publisher的口碑也不錯。對家庭使用者來說，這幾套軟體的價錢都差不多，買任

何一套都可以。但Paint Shop Pro是其中最複雜的，學習起來要花費比較多的時間；Photoshop Element的使用介面是最友善的。更重要的是，由於Paint Shop Pro與Photoshop Element的使用者非常多，在網路上或在實體出版市場中，比較容易找到有關它們的學習、使用、與教學資訊。雜誌與書籍的軟體教學指南，通常都是以最常用的軟體做範例。

Photoshop

Photoshop是影像處理領域中公認的領導者。不論就功能或市場佔有率來說，其他軟體都沒得比。它是專業攝影者與出版業者每天都會使用的應用程式。但它的缺點是太貴了，它的價錢幾乎比大部分的數位相機還要貴(幾乎等於買一台全套配備的電腦)。如果你真的想在數位影像處理領域中有所發揮(加上財力也負擔得起)，Photoshop是必備軟體，沒別的選擇。

而Photoshop Element廣受歡迎的原因，主要是因為它是Photoshop的精簡版，它的使用指令、效果

工具與使用介面都與Phtotshop相同；換句話說，許多Photoshop的技巧，也都適用Photoshop Element，因此，如果有一天你要從 Photoshop Element 升級到Photoshop，就可以省下不少學習時間。

其他軟體

這類軟體包含的範圍最廣，如「好玩」的影像處理軟體(如專門把某甲的頭嫁接到名人身上的軟體，或印製自行設計的行事曆軟體等單一功能軟體)，陽春型影像瀏覽軟體、製作幻燈片軟體、「藝術處理」(將照片轉換成畫作)軟體、數位相簿軟體(管理照片)等。這些軟體有些非常有用，如數位相簿，但有些功能相當有限，甚至只有單一功能(但功能有限的好處，是相當便宜)。買軟體前先比較價錢，如果各種功能都有的套裝軟體與特殊功能軟體價錢相同，當然選擇套裝軟體，例如Photoshop Element除了提供主要的影像處理工具外，還有全景製作、網站產生器、以及製作瀏覽縮圖等功能。

▲幾乎沒有影像處理軟體作不到的事情。這張頗有藝術家David Hockney風格的全景照片，是用軟體將10張照片「縫」起來的。

基本影像調校

少有數位相機能拍出「完美」的照片,大部分照片多少都需要經過調整才會出眾。基本的調校其實一點都不難。

數位相機很聰明,但說它完美,未免言過其實。舉例來說,數位相機的設計理念之一,是不管拍照環境有多千奇百怪,都要拍出適合列印的照片,但數位相機無法預知拍攝環境或主題為何,因此,不管是最暗的陰影或最亮的細節,它都要忠實記錄,在這種情形下拍出的照片,容易出現缺乏對比(影像看起來一片渾濁),且曝光輕微不足(曝光不足有補抓更多細節的優點,但會使整體影像偏暗);另一個數位相機拍不出完美照片的原

因,是白平衡功能容易誤判,與數位影像天生就不夠銳利。如果上面幾種因素都在拍照時出現,你就知道為何大部分數位照片多少都需要調校。

要得到最佳調校結果,需要知道以下4種技巧:亮度/對比;色彩;銳利度;裁切。

色階分布圖

數位相機與影像處理軟體中都有色階分布圖功能。這是個看起來很複雜、卻是修正影

亮度與對比控制

▲這是亮度/對比控制對話框;直覺式的操作相當容易

▲對比增加後,影像的暗處更暗,亮處更亮。

▲這是調整對比到極限的結果,失去了中間調色彩,影像變成非常不自然。

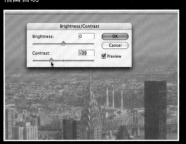

▲對比減少後,所有色調都往中間灰色調集中。

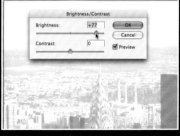

▲影像中每一個顏色的亮度,可以整體調高或調低。

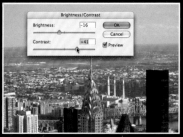

▲這張照片需要減少亮度,增加對比。

調校前後對照

這兩張照片都經過基本影像處理,包含:增加對比、些微增加色彩飽和度、使用遮色片銳利化調整。左邊的胡佛水壩照片,則經過旋轉與裁切處理,調整了原本不水平的地平線(這是在直昇機上拍照必然會發生的事情)。

色階分布圖

數位相機與影像處理軟體中都有色階分布圖功能。這是個看來很複雜、卻是修正影像不可或缺的工具。色階分布圖可以顯示一張影像中,從全黑(最左側)到全白(最右側)的亮度分布情形。

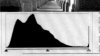

▲色階分布圖看起來像這樣,代表影像沒有問題。照片中各色調分布平均,從最左側的全黑到最右側的全白都出現在分布圖上。這張照片不需要調整。

▲低對比照片的色階分布圖中,兩側根本沒有亮度值,所有的色調都集中在分布圖的中間。這張照片可以用軟體修正。

▲曝光過度或是不足的影像,色階分布圖上的亮度值就會集中到左或右側。這張圖有嚴重的曝光問題,軟體能修正的程度有限。

像不可或缺的工具。色階分布圖可以顯示一張影像中,從全黑(最左側)到全白(最右側)的亮度分布情形。

亮度與對比

每個人都可以一眼分辨出一張照片太亮或太暗。現在的數位相機處理亮度表現都還不錯,除非嚴重曝光不足或曝光過度,否則很少需要大幅度調整亮度。亮度增加過多,照片上黑色部分會變成灰色,而灰白部分會變成白色;相反地,亮度降低過多,照片上的白色部分變成灰色,較暗的部分變成全黑。所以,除非真的有問題,別去調整亮度。

「對比」則比較重要。照片中亮與暗的差異稱為「對比」,如果對比太低,照片上不會出現真正的黑或白,最黑的色調會是中灰、而最亮的部分會是白灰,而這會是張渾濁、「跳」不出來的影像;調整對比後,照片中的色調得以伸展,最暗的陰影部分可以趨近全黑,最亮的部分趨近白色。對比是最常用到的數位影像調整工具。

對比能調校到多好,要看使用的軟體與經驗而定。大部分軟體都有按一次滑鼠就搞定對比的功能(在不同的軟體上有不同的名稱:如「自動曝光修正」、「自動色階」、「自動對比」)。軟體調整對比的原理很簡單:找到照片中最亮與最暗的點,將這些點重設為白與黑,然後據此計算照片其他部分的對比

調整色階分布圖曲線

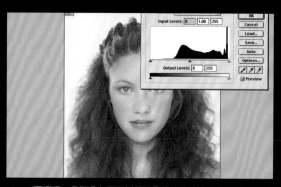
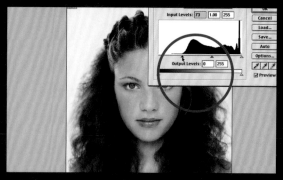

▲129頁提過，色階分布圖可以顯示影像中的亮度分布情形。這張照片的色階分布圖中，左側沒有亮度值，代表完全沒有黑色調。這張照片並未曝光過度(請注意影像中的明亮部分，也就是色階分布圖的右側有亮度值)，只是缺乏對比。

▲Photoshop、Elements、或Paint Shop Pro等軟體允許使用者以調整色階(Photoshop)或調整色階分布圖(Paint Shop Pro)的方式調整影像。把滑桿的黑色三角游標(紅圈處)移到色階分布圖左側的曲線向上隆起處，就可以重新分配照片的亮度，新的色階分布圖中，可以看到亮度是從黑至白，而不是如左圖般從中間灰到白。

▲色階分布圖同樣可以修正曝光不足(較黑)的照片。將分布圖的滑桿的白色三角游標(紅圈處)向左移(一直移到亮度分布曲線的尾端)，就可以重新取得亮度分布。這張照片經過調整後，平均亮度因此增加。

專家祕訣

如果整張照片都有色偏情形，可以用調整色階的方式快速修正。只要用滑鼠選擇色譜的中間色階部分即可。

值，並逐一修正。除非照片中有許多非常亮或暗的區塊，否則軟體調校的對比結果，九成九不會出問題。大部分影像處理專家喜歡手動調整對比，因為可以依據照片特性決定特定區域的對比程度。

調整對比工具的難易程度隨軟體不同而有差異，有簡單型的滑桿控制、曲線調整、以及可以局部調整陰影、中間色調、與高亮度區域的色階分布圖，不一而足。經驗不足的使用者可能愈用愈糟，所以，使用上述調整工具前，先確定能完全掌握它們。

色彩修正

雖然數位相機廠商想盡辦法改良影像的色彩品質，但相機色彩多少還是會出現錯誤，這時就必須以影像處理軟體修正。就像其他數位作業一樣，色彩修正有多種方式，有些是全自動、有些是全手動。使用一種新軟體前，先了解它們如何運作、最大功能如何發揮？如果需要肉眼目視並(在顯示幕上)檢查色彩，記得要先校正顯示幕色彩(麥金塔與視窗作業系統都有內建的色彩校正軟體)，否則這張照片列印出來後，你會發現怎麼與顯示

▲夜晚拍照時，數位照片通常帶點灰，只要利用影像處理軟體增加對比，並且適度裁切即可。

幕上的色彩差這麼多？

　　色彩校正的目的，是修正相機執行白平衡後可能出現的色偏。而需要修正色彩的情形還包含照片上的色彩清晰度或強度，與記憶中有差異，或想發揮創意，刻意改變色彩。

　　大部分影像處理軟體都是以調整滑桿的方式改變色彩飽和度。低飽和度色彩看起來帶灰色調，高飽和度色彩看起來強烈、清晰，但飽和度過強時，看起來卻非常不自然。

銳利化

　　數位相機的副作用之一，是影像會些微不夠銳利，如果剛好相機鏡頭不是很好，在顯示幕上觀看、或用較大尺寸列印照片時，更看得出嚴重的不夠銳利化情形。

　　還好，軟體可以讓影像更銳利。每一種數位相機都內建銳利化軟體(可以增減銳利化程度，或關閉銳利化功能)，但不同機型，銳利化軟體的能力也不一樣。我建議在電腦上手

遮色片銳利化調整

「遮色片銳利化調整」(Unsharp Masking，USM)並不複雜；它也是影像處理的「必殺技」，一定要會。開啟USM功能後，軟體會在影像中找尋亮度值或色彩值劇烈變化的區域，並假設這些區域區隔了影像中的不同元素(如樹葉與天空的顏色非常不同)。接下來，軟體以固定級數增加區域接壤處的對比值，調整之後肉眼觀察經過調整後的邊緣地區會更銳利。遮色片銳利化調整功能可以增加全影像的銳利度，但不會影響色彩的連續調。任何影像處理軟體的遮色片銳利化調整功能，允許使用者調整的變數都有下述三種：「總量」選項控制銳利化效果的強弱(即計量每次在色彩邊緣增加的對比值)；「強度」選項定義邊緣銳利化所需的畫素值；「高反差」選項比較兩塊色彩接近的區塊，再與預設對比值比對，決定那些色彩區塊要銳化，那些不必銳化，以避免連續調色彩區塊被銳化。理論上，每次銳利化一張照片時，都要調整這三個變數值，但許多人發現，用軟體預設的變數值執行銳利化，效果就很好，你要做的頂多是在銳利化過頭時，降低這幾個變數值。

修正變形

 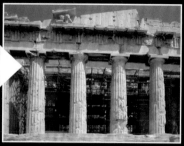

許多影像處理軟體如Photoshop、Elements、和Paint Shop Pro，在「裁切工具」中都有「非方形」裁剪的選項。有些影像處理軟體是將這個功能放在「變形」或「扭曲」效果中。這個工具可以部分修正拍攝高大建築時出現的桶狀變形。要注意的是，使用這個功能時，因為軟體將影像上方的變形部分「拉開」，因此而會損失部分影像，結果不一定會更好。

▲執行「全景裁切」時，不一定非得要裁切出水平照片，甚至裁切出一張沒有風景的全景照片也可以(如上圖)。多方嘗試另類的裁切方式，以達到強調重點或改善構圖等目的。

動調整銳利化，不要依靠相機自動調整。最陽春的影像處理軟體都有基本的「銳利化」功能，有些軟體還讓你選擇銳利化程度(從1到9)，但要認真調整銳利化，就必須依靠「遮色片銳利化調整」(USM)的強大功能。「遮色片銳利化調整」可以讓使用者依照影像特性，調整個別參數；就算你使用各個參數的預設值來調整，結果也會比由軟體自動決定的銳利化結果好得多。因為「遮色片銳利化調整」的工作區域是影像中的細節部分(色彩邊緣)，它不會更動大區域的固定色調部分(如一片藍天)。將一片固定色調區域銳利化不僅沒有好處，還會因為增加雜訊而嚴重降低照片品質，破壞色調原本的固定整體感。

▶「色相／飽和度」調整功能，可以大幅度改變照片的感覺，也可以將一張微偏暗的影像調亮一些。右下方的兩張圖中，可以看出大幅增加色彩飽和度後，影像改進有多明顯。

曲線分布調整

與亮度對比、或只要點擊一次滑鼠就完成的自動修正功能相比,曲線分布調整的確不容易上手,但只要經過練習,這個工具可以達到簡單工具無法做到的效果。在處理曝光或對比有問題照片等特殊情況時,曲線分布調整更有用。對專業影像處理人士來說,它是個調整對比的必備工具。

以右圖為例,在「曲線分布調整」圖上,你可以看到代表輸入(水平軸)與輸出(垂直軸)的對比值。水平軸上從左到右代表影像中最暗(值為0,全黑)到最亮(值為255,全白);垂直軸則代表曲線調整後的對比。當你啟動曲線分布調整功能時,曲線分布圖上輸入與輸出值是相等的,以一條左下到右上的45度直線標示,調整這條線的形狀或角度,就在重新定義輸出值。調整曲線的操作方法很簡單,只要將游標移到要移動的那一點,按住不放,同時移動滑鼠即可;另一個方法是點擊曲線的某一點,再將那點拖拉到新設定值的位置。

陰影區域。 中間調區域。 明亮區域。

在這條線上的幾個點(不同的值)調整曲線,就是在微調影像的對比值,它可以達成的效果,是那些操作簡單的工具如亮對比控制、色階對比控制、色階分布圖無法達成的。右邊的例子顯示,中間調色彩沒有太大變動,因為線條還是直線;而這條曲線形狀是幾乎標準的S型,代表影像的對比增加,但是沒有損失太多中間色調。在更精細的操作下,曲線分布調整還可以達成更細緻的效果。

裁切

裁切也許是最簡單的影像處理技巧。它可以改善構圖、彌補沒有使用長鏡頭拍照的缺憾、修正歪斜的地平線等;有些軟體的裁切工具甚至可以修正視角,可以用來拉直拍攝建築物時出現的桶狀變形。要注意的是,每執行一次裁切動作,就會失去部分畫素,意即想要以高品質設定列印這張照片,就要縮小列印尺寸。裁切可以將一張普通照片變成傑作,但用裁切修正構圖,絕對不如拍照時就完美構圖來得好。

▲一張很無趣的照片(上圖)經過增加色彩飽和度、修正對比、重新構圖(裁切)後(左圖),就變成一張非常精彩的照片。除非非常確定這張照片爛透了,否則千萬不要隨便將它丟到電腦桌面的垃圾桶。

黑白效果

黑白照片具有既現代又永恆的特質，讓它受喜愛的程度歷久不衰。數位暗房中的一些工具，可以將普通的彩色照片轉變成單色調的傑作。

▲ 使用加亮與加深工具，變化照片中部分區域的色彩深淺。

專家祕訣 將模糊的彩色照片變成高對比的黑白照片，除了可以遮蓋模糊外，甚至將這張照片印出來，效果也都不壞。

許多攝影愛好者到現在都認為黑白照代表一種藝術的極致表現，他們認為黑白照的多樣性表現是彩色照片比不上的。我們可以這樣說，彩色照要表現的是正確性，是要抓住景物、複製景物色彩；但沖洗黑白照的動作就是一種藝術創作過程。在底片攝影時代，專業攝影者沖印照片時通常不假外求，他們在家中樓梯下的小空間設置暗房，在裡面將一張張黑白底片，透過各種沖洗技巧，變成一張張精彩的黑白照片。當時只要有基本暗房設備與暗房技巧，一張黑白負片就可以沖洗出數百張不同創意表現的照片。

到了數位攝影時代，黑白照有更寬廣與更多樣的表現。數位暗房可以達到的效果，遠比底片暗房多得多，產生結合數位技巧與黑白照片永恆、經典特質的新藝術作品。

許多數位相機都有黑白照模式，但請不要使用。因為使用這種模式時，相機還是以RGB色彩補捉影像(因此產生的影像檔不會因

為使用黑白模式而變小)，請在影像存進記憶卡後，再用影像處理軟體去除色彩。這樣做的另一個優點，是同一張照片有彩色與黑白兩個版本。

不同的影像處理軟體，將RGB的色彩組合轉變成黑白照片(正確的說法是灰階照片)的方式不同，但一般來說是利用色相/飽和度控制功能將色彩飽和度改成零。

此外，將彩色照片轉成黑白後，還可以利用影像處理軟體的各種色調調整工具(如色階

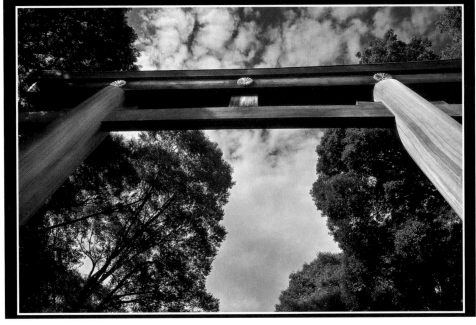

▲一張彩色照片可以轉變成無數多張灰階影像。沒有色彩的考慮時,「玩弄」影像創意更得心應手,不必擔心玩過頭、玩到連主題都辨識不出來。此外,大部分影像處理軟體容許你使用色相/飽和度功能,在單色調照片中加進另一個色調。

調整、亮度對比調整、曲線分布調整等)將這張黑白照片進行更進一步的加工。色彩被移除了以後,這張照片反而有更多、更大的實驗潛力,也不必擔心照片就此損毀。唯一能

限制你的只有你的創造力。請你開始施展單色調魔法,將你的照片處理成既古典、又現代的影像吧。

快速修補影像

再好的人像照上都找得到瑕疵，你可以運用數位暗房的力量修正它們。

▲這是張經過多重柔化處理的影像，照片已經有非常明顯的畫作效果。

一張曝光與焦點都正確的人像照，其實是最殘忍的照片，因為它把模特兒每天早晨照鏡子時，刻意視而不見的斑斑點點都表現的一覽無遺。我不知道看過多少次照片主角將那些他們認為拍的很醜的照片丟掉。醜照片已經夠慘了，如果拍照基本技巧不足，往往雪上加霜，例如用廣角鏡頭或是相機內建閃光燈拍人像，不是拍出個醜男醜女，就是拍出個紅眼怪物。只要經過一些練習，影像處理軟體可以將一張平凡人像照變成一張「哇，還不錯」的人像照。

但是影像處理軟體不是魔術師，就連功能最強大的Photoshop也不可能點石成金。只要原圖好，用軟體修補的程度就會愈少，出現一張攝影者與模特兒都滿意、都願意驕傲示人照片的機會也就愈大。我們在96-101頁

▼不一樣的裁切、黑白處理、調整色調，經過這三重調整，使這張平凡照片變成一張衝擊力強的照片。

移除紅眼

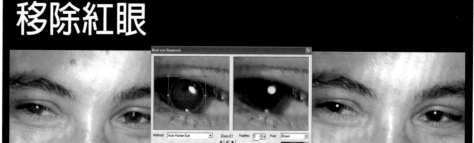

大部分軟體都有相當進步的移除紅眼功能(上圖的範例是Paint Shop Pro 8的移除紅眼功能)，而各軟體移除紅眼的方法不一。上圖的例子是用電腦產生的瞳孔完全取代紅眼，但有些軟體移除紅眼的方式，是要求使用者選取區域，然後軟體在選取區域中尋找亮紅色部分，並將它們改為黑色。有些軟體有移除紅眼色刷(以黑灰取代紅色)。專業軟體如Photoshop則要求使用者手動移除紅眼。網路上有許多移除紅眼的教學範例。

已經討論過如何拍出迷人人像照的祕訣，請
往回翻閱複習一下。

除斑

移除臉上的瑕疵(斑點、紅點等)時，需要
使用影像處理軟體上的複製工具(圖章工
具)。複製工具的運作原理，是複製另一塊區
域的畫素，再將這塊畫素覆蓋在瑕疵區域。
要將這個工具掌握熟練，需要一些練習。這
個工具還可以用來移除黑眼圈，但是技巧要
求比較高。如果人像的臉比較紅，或是有很
多紅斑，你也可以降低色相/飽和度，這是快
速簡單的修正方法。大部分影像處理軟體允
許修正特定顏色，例如只修正影像中紅色的
飽和度或微調色相，這樣就可以降低或全部
移除某個你不想要的色彩。

修正眼睛

移除直接打光時產生的紅眼，是另一個簡
單的技巧。許多影像處理軟體都有自動執行
移除紅眼功能。如果你的影像處理軟體沒有
這個功能，只要使用任何一個影像處理軟體
中的幾個基本工具，花幾分鐘時間就可以移
除紅眼。

既然都已經在處理眼睛部分了，為何不多
作一些動作，讓模特兒的眼睛像雜誌封面一
樣閃閃發亮？你可以使用減淡工具，同時增
加色彩飽和度以清理眼白；你也可以改變虹
膜顏色。減淡工具也可以使牙齒明亮、消除
眼袋的黑色素。請記得，使用影像處理軟體
的各種功能時，一不小心就會處理過頭、讓
照片看起來非常不真實，像個塑膠假人，因
此，處理一張照片前，請將原圖另存一份後
再執行各種動作(或在複製圖層上工作)。

▲使用影像處理的各種技巧如裁切、複製、加亮與加
深、柔化/模糊化等，只要10分鐘就可以將一張照片改頭
換面(上圖中不同區域的模糊化程度不同)

讓人像柔和

除了在皮膚上進行「除斑」作業外，全面柔
化也可以將人像照變得迷人(柔焦人像照居人
像照主流地位已超過100年)。柔化人像的最
佳技巧是將原件與經過高斯模糊處理的第二
個圖層結合，再改變上圖層(經過模糊化的圖
層)的透明度，讓原圖的銳利部分得以透出。

▲在數位照片上移
除黑眼圈或眼袋，
比起皮膚科或整型
醫師要做的事簡單
多了。你只要使用
複製工具複製影像
上正常皮膚的色
調，再取代難看的
皮膚區域即可。要
小心不要複製到亮
度與顏色差太多的
部位。

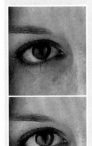

▲使用減淡工具將
黑眼珠塗上一層薄
薄的白色。

◀複製工具可以輕
鬆移除臉上的斑斑
點點。操作方法是
按住鍵盤的Alt鍵，
同時點選色調與亮
度接近的皮膚區
域，然後將斑點塗
掉。比較左邊的兩
張圖，你可以注意
到降低影像的紅色
飽和度後，皮膚的
色調更顯得迷人。

如何改進風景照

在數位暗房裡面改進風景照品質時，天空是個決定性的因素。不論你要讓天空更活潑、或將天空改頭換面，只需要執行幾個簡單動作。

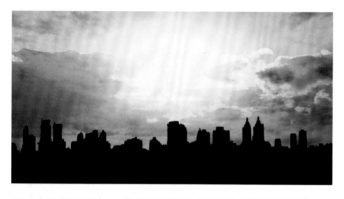

▲ 加入新的天空後，原本單調的景色會變得非常不一樣。最上面的照片是由下面2張照片合成的剪影。

改進風景照的技巧與效果是說不盡的，我沒有辦法在幾頁的空間中完全告訴你，因此，本章只告訴你一些入門知識。

最常見的改進風景照技巧是裁切(包含轉動影像，讓歪斜的地平線變成水平)，調整色彩、亮度與對比、替單調的天空增加一些色彩、以及移除不想要的畫面元素。

我在128-133頁已經介紹過簡單調整色調與銳利化的方法。修改風景照時，如果要調整特定區域的亮度與對比值時要小心，比如說，增加地平線下區域的亮度時，天空部分也被調亮，因而損失了部分天空中的細節。解決這個問題唯一的方法，是使用「選擇」工具或「遮色片」工具，只在選取區域中改變亮度與對比。

除非拍照環境非常明亮，不然風景照多少都需要增強色彩飽和度。此外，數位相機機型不同，產生的影像色彩飽和度也有相當大的差別，有些機型照出來的照片非常清晰，這時反而需要降低色彩飽和度，讓影像看起來更自然。

一旦掌握了影像處理軟體的各種工具，就可以執行比較複雜的工作，例如，使用「複製」工具移除影像上的「閒雜人等」、電線杆、汽車、或任何會破壞風景照感覺的人與物。當然，若是你的影像處理能力夠強，拍照時就會有心理準備，你會這樣想：就算拍得不是太好，等一下還可以在電腦上修改。

天空也是一樣。我住在英國，有太多一張美美的風景照，被灰白的天空給毀掉的經驗，在英國，幾個月看不到藍天一點也不稀奇。但很幸運的(或說欺騙也好)，軟體可以將換一個不一樣的天空，或是將現既有的天空改頭換面，只要稍加練習就不會太難。包

▲影像處理軟體可以將多張影像，不管是2張還是20張照片，「縫合」成1張全景照。

部分色調調整

▲這是一張未經處理的照片。很明顯的亮度不夠,對比也需要加強。

▲亮度增加後,前景變得很漂亮,但是天空的細節與對比變化卻因而消失。

▲如果同時調整亮度與對比,天空會變得很漂亮,但前景會變得非常暗與陰沉。

▲因此,要將這張照片調整到前後景都美麗,需要使用影像處理軟體的選取工具,個別調整天空與前景的亮度與對比;上圖的天空與前景都經過個別調整。

▲漂亮的拍照景點,永遠都不會沒有人。處理這種照片時,可以使用「複製」工具,再加上一些耐心與練習,就可以利用照片上其他區域的畫素,取代那些討厭的東西。

▲這張照片(上圖)沒有什麼特別之處,但是就算是這麼一張無趣的風景照,只要增加色彩飽和度,並換個天空,就變得非常不一樣(下圖)。

含我在內的許多數位攝影者都有一種工作習慣,就是把在好天氣拍的天空照存起來,以備不時之需。有時候手邊剛好沒有可以替換的天空照片怎麼辦?一個攝影界都知道的把戲,是將一張透明漸層紙放在原先的照片上,這樣天空至少可以增加一些色彩。

最後,我要說明什麼是全景照片。拍照時站在同一點,但構圖的角度不同,而且每一張都要些微重複,然後在電腦上將這些照片一張張「縫」起來,變成一張「超級廣角」(或「超級高」)的照片,這張照片涵蓋的視角遠遠超過相機鏡頭的視角。許多數位相機都有「全景」拍照模式,開啟這個模式照相,相機會確定前一張與後一張照片可以對齊,重複部分也不會歪斜。在軟體方面,就算是比較便宜的影像處理軟體如Photoshop Elements都有產生全景照片的功能。

增加畫面衝擊力

數位影像處理的各種工具，可以將一張照片改造為具有衝擊力的照片，你需要的只是一些想像力與不斷的練習。

▲我對這張照片相當滿意，但若曝光時間更長一些、並使用跟拍技巧，這張照片會更有動感。我在右邊這張圖上，使用了影像處理軟體的選取工具與模糊功能，讓奔跑中馬匹的動感看起來也像真的一樣。要製造這種效果，需要比較多的練習。

數位暗房的優點，除了可以將一張平凡快照變成一張特殊照片外，用途還多著呢。只要有數位相機與影像處理軟體，你可以在頃刻間創造讓人發出：「哇！」一聲讚嘆的照片。你掌握愈多影像處理功能，你就更會發現影像處理無所不能的一面。

替平淡的照片增色其實不難，你也可以在許多書、雜誌、網站上找到各種影像處理的技巧與創意，這是個學幾年都學不完的領域。但重要的是要先學到哪一種創意或效果，需要靠哪一種影像處理技巧達成。在汽車照片上加上變焦模糊效果應該不錯，但是在一位老奶奶的人像照上加上變焦模糊效果，就絕對不是個好主意。此外，你也要記得，不是每一張照片都需要經過處理才會吸引人，一張好照片頂多只需要裁切、銳利化、或再調整一下對比與色彩飽和度就夠了；但也不是每一張照片都適合做油畫效果處理。

事實上，你的影像處理功力愈強，你就會發現愈來愈少用到影像處理軟體內建的工具與效果，因為這些效果沒有太多本質上的不同，其他在做影像處理的人也都會用，數位效果到處充斥，實在也沒什麼意思。

▶有許多方法可以分離照片的主題與雜亂背景，最常見的方法是細心選取畫面主題，然後反向選擇，留下被選取部分，刪除其他部分。右圖的背景被刻意模糊處理，以更凸顯主題。

▲只要掌握一些基本影像處理技巧,幾乎就無所不能。上圖就是個好例子:一張平凡的日間拍攝的照片(右上角小圖)變成有月亮的夜間景色照片。

如果你想要創造即刻吸引目光的效果,你要知道如何調整對比與飽和度、大膽的裁切、替照片加框或裝飾花邊、移除全部或部分色彩、模糊化、改變色彩等。軟體不同,操作這些功能的方式也可能不同,我在本書中無法一一說明,但不要擔心,它們的操作方法不會太困難,也不會太耗費時間。

就像本頁幾張照片顯示的,一張動人的照片,大部分的時候其實不太需要經過太多影像處理,有時候花在思考哪一種效果比較好的時間,比實際應用這種效果的時間還要多。但既然你都有了數位相機,卻不試著動動手做做看影像可以被玩弄成什麼樣子,不就失去了數位攝影的意義與全部的樂趣嗎?

▼要拍出一張清晰、色彩飽和度高的自然景色,其實不太容易,壞天氣時尤其如此,下面這兩張照片的色彩飽和度增加程度不同,產生的風味也完全不同。

蒙太奇與拼貼效果

將不同的照片剪剪貼貼，變成另一張新照片，效果會非常驚人，這是個蒙太奇、奇幻、與創意的領域。

▲要做到上圖的效果得費些手腳。這張照片的各個部分來自4張照片(臉、牆、左手與右手)，將這四個元素組合成一張照片，大約花了我3個小時。製作蒙太奇影像前若先有計畫，知道要製作那一種效果、創意何在，並特別為組合元素拍照，實際製作時會比較省事。

攝影發明初期，就有將多張照片合成一張照片的作法，這種將照片合成的過程稱為「照片蒙太奇」。

當時出現的問題是，不論多麼小心裁切與拼貼照片，總是一眼可以看出破綻，重做許多次已經是習以為常的事了。但在數位時代，已經不需要靠剪刀、膠水、與刀片產生蒙太奇照片，在數位暗房中使用軟體製作蒙太奇效果，快得多、也簡單得多。

但製造蒙太奇效果仍需有一些技巧需要學習，也需要花費些時間，才能製造出令人折服的結果。如果動手做之前計畫周詳，當然

沒有道理會失敗，但就算結果不滿意，至少軟體上的「回到前一步驟」功能，不會讓重新來一遍太麻煩。

大部分影像處理軟體中，負責執行蒙太奇效果的工具都非常「夠力」，例如魔術棒、磁性套索等選取工具，讓你不必像以前一樣花費太多時間，以手工將照片中不要的部分描邊後再切除；使用圖層工具(圖層就像一層層透明紙，每一張透明紙上有蒙太奇效果需要的某個影像元素)製造蒙太奇效果，就不必擔心萬一某部分作壞了，整個工作要完全重新來一遍。此外，你還可以使用遮色片隱藏圖

▼要製造一張看起來像真的蒙太奇照片，細節很重要。下圖中女性游泳者的影子落在大手上，會更讓觀賞者相信這張照片可能是真的。

▲右圖是由上面兩張圖合成的，但是用了模糊功能，產生一些景深效果。

▲合成照片時一定要注意，兩張照片的顏色要一致。

層中用不到的部分(這樣就不需要刪除畫素)；你也可以改變圖層的透明度(使用半透明效果)，並在不同的圖層間混色。以上種種效果絕不稀奇，數位暗房可以做的事情還多著呢！

大部分影像處理軟體都有基本的蒙太奇效果工具(選取、裁切、複製與貼上等)，但只有少數可以讓你以使用多個圖層，分離不同影像元素以製造蒙太奇效果，如果你真想增進蒙太奇功力，你需要使用比較複雜的軟體，如Photoshop、 Elements或Paint Shop Pro。大部分的影像處理軟體，就算是最陽春的軟體，都有移除背景、換新背景，產生簡單拼貼效果的工具，但是這些軟體的選取工具很陽春，不像比較複雜的軟體中的選取工具，拼貼影像後看不出縫隙與破綻。

換一個天空

許多數位攝影者只要遇上好天氣就拿起相機衝到屋外拍照，原因是陰沉沉及灰白的天空實在很難看，這些人在好天氣拍照後存檔，以後可以利用這些藍天移花接木，讓所有的風景照「天天天藍」。用藍天換醜陋的天空不難，但若要像這兩張圖一樣，拼接的天衣無縫，就要多花一點的時間。

▼除了蒙太奇效果外，另一種表現創意的方式，是在一個大相框中，集合表現多張照片。這張照片的主題是2003年拉斯維加斯旅行紀錄，將集合式明信片分送親友也是很好的禮物。

製作蒙太奇效果時，「選取」影像是最重要的一個步驟。這個步驟的目的是移除不需要的影像元素，若選取技術很差，影像邊緣就會呈現鋸齒狀、或是出現不需要的畫素，這種蒙太奇效果當然不會真實。此外，事前先計畫好蒙太奇布局，甚至特別為這張蒙太

奇照片去拍照也很重要。為了要使蒙太奇效果逼真，你需要檢查色彩、光線、質感、視角、與比例是否一致。如果你製造蒙太奇照片的目的，只是要作一張明信片或將這張蒙太奇影像放在網站上，就不必太在意是否逼真，這樣的話，只要幾分鐘就可以做好一張

▼左圖是由3張照片合成的。視覺效果非常強烈。

圖層

　　運用圖層可以讓製造蒙太奇效果變得比較輕鬆。你可以將每一個圖層當成是一張紙，這張紙的部分區域是透明的、部分區域是半透明的。圖層重疊後，透過透明區域可以看見下方圖層的影像。你可以任意決定圖層的上下次序，某張圖層的某塊影像與另一張圖層的某個影像可以合併、移動、或改變比例。運用圖層的優點，是可以任意排列組合全體或部分影像，卻不必擔心損害其他圖層，因為處理各圖層時，影像並不會消失，只是被隱藏起來而已。圖層間也有多種互動處理方法，可以製造更多創意。

▶透過圖層的透明部分，可以看見下方圖層的影像。

▼常見的圖層處理面板(這個例子使用Photoshop軟體)

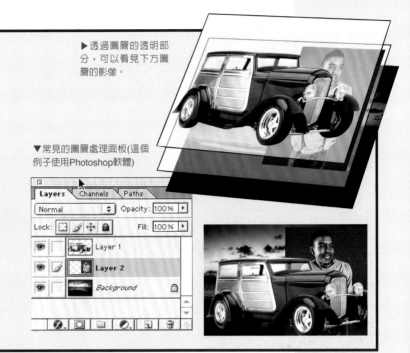

　　蒙太奇效果的照片了。

　　蒙太奇效果不單只是要製造奇幻感而已，另一個常見用途，是把一張在陰天拍的風景照移花接木，換上新天空影像；人像照也可以改頭換面，去除討厭的背景，換上新的背景如風景、材質或就是簡單的素面背景。當然，如果怕麻煩，下次就在白色背景前拍人像，這樣省事多了。

▲利用白色背景拍人像照，就可以省下日後裁切背景、換上新背景，又擔心技術不好被看出破綻的糗事。

145

邊框與裝飾效果

一張照片配上相得益彰的邊框或裝飾效果，作用就好像蛋糕表面的糖霜會吸引人多吃兩口一樣。在數位暗房中，邊框與裝飾效果比實體世界中的選擇更多。

▲邊框或裝飾效果要搭配照片的主題或風格。左上圖呈現油畫效果，搭配裝飾風格很強的邊框，效果還不錯(但也許你會覺得裝飾性強的邊框不耐看)。右上圖是一張對比非常強烈的現代建築照，所以選擇邊框或裝飾效果時，就簡單地搭配厚重、沒有變化的黑色邊框。

▶我喜歡將照片的一部分處理成邊框。右圖的邊框是將同一張照片略為放大後，再經模糊與改變色調處理，放在原圖下成為邊框。邊框內的模糊陰影，取代了邊框與照片的分隔線。

世界上數一數二的博物館或畫廊中的世界名畫，都配上同樣奪目的框不是沒有道理的。經典名畫也好、新手畫作也罷，只要一被框起來，立即浮現一種價值感。框可隔離畫作與周遭環境，強迫觀賞者專注在畫上。

一般來說，用影像處理軟體內現成的簡單黑或白邊框，裝飾一張照片已經足夠了；但照片上若有大區塊的黑或白色，再配上同色邊框時，就會造成「出血」效果(即影像跑到邊框上的錯覺)，解決方式是加上一條對比色的分隔線，以區別框與照片。當然，邊框可以玩的花樣還很多，在數位暗房中，除了可以製造千百種邊框外，還可以製造不同的裝飾效果。許多家庭用影像處理軟體中都內建

▲圖中的白色細線稱為分隔線。分隔線的功能是
分隔照片與邊框,以免造成如圖中黑色部分溢出
的錯覺。

數百種不同邊框,看到喜歡的,用滑鼠拖拉
到照片上就可以看到搭配效果。此外,軟體
也內建成百上千的裝飾效果,從簡單的暈
染,到模仿破損紙張、油畫畫布效果都有。
當然,你也可以自己設計相框與裝飾。

　一定要記得的是,邊框與裝飾效果要匹配
照片主題,每一種類型的照片都配個心型邊
框,絕非明智之舉。「過猶不及」都不是好
事,你總是只用一種技巧照相,別人不會認
為這是你的風格,反而會認為你黔驢技窮,
選擇邊框也是一樣的道理。選個奪彩炫目、
風格壓過照片的邊框,這種作法剛開始很有
趣,但維持不了多久,很快你就會覺得無
聊。就像買襯衫或是油漆家中牆壁一樣,你
要找的是耐看的油漆花樣、或能表現個人內
在特質的服裝款式。

▲使用上圖的所謂
「自然感覺」邊框
時,要特別小心,
過份操作這種感
覺,有時反而會喧
賓奪主。最上圖中
自然框的色彩、質
感與照片主題相當
搭配,讓照片中花
朵如幻似真。這兩
個邊框都可以在
Photoshop邊框外
掛程式中找到。

▼這是一個主題配上暈染效果邊框相當成功的例子。

特殊效果

當你對人說：「我在處理影像」時，對方立即想到的大概都是你正在將一張照片扭曲變形、或加上一些怪誕的特殊效果。製作特效很容易上手，但要小心的事情還不少。

▲許多中價位影像處理軟體，都提供波紋狀變形功能(請比較上面2張照片)。被你變形的親友不會覺得好玩，但不可否認，對你來說，這不失為作弄他人的好方法。

幾乎所每一種影像處理軟體，都內建許多特殊效果工具(通常稱為濾鏡)。濾鏡的種類繁多，從模糊效果、改變顏色、各種畫作效果、扭曲變形等。想快速地將一張照片改頭換面，使用濾鏡就對了；但萬一沒有節制，濾鏡也會在彈指間敗事，毀掉一張好照片。部分濾鏡需要使用者調整強弱效果，但由於大部分濾鏡效果非常容易操作，使用者也容易受到誘惑而產生過度使用的結果。專業數位攝影人士中，幾乎沒有人只使用軟體預設的濾鏡。

當然，我不是勸各位不要使用濾鏡，我只是希望大家不要只依賴濾鏡替照片增色。畢竟，你希望你的觀眾欣賞的，是你的數位創作，而不是操作軟體的技巧有多棒。但無論

▲上面這2張特殊效果照片，除了使用軟體預設的濾鏡外，還結合其他許多影像處理工具。能活用與熟悉軟體，才能產生真正有創意的作品。

如何，多了解各種濾鏡的運作方式，以及他們能達到的效果，你就愈能夠在適當時機與場合決定應該使用那一種濾鏡，或根本不使用濾鏡。

網路上有許多討論群組，可以找到無數多

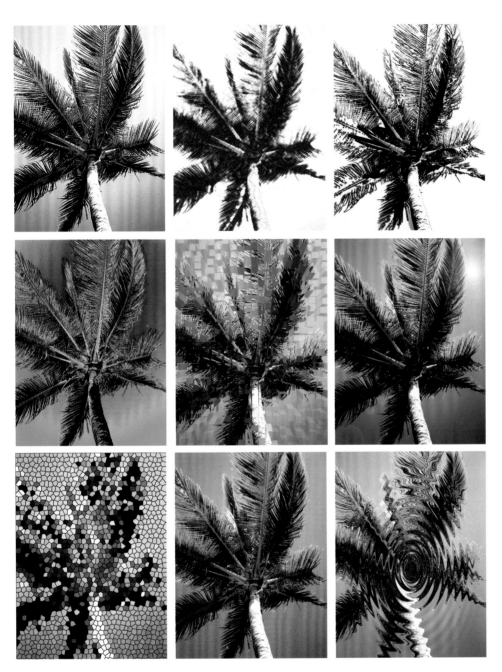

▲上面3張圖分別是魚眼鏡頭效果、速寫效果、以及畫作效果。運用特效時記得要搭配影像主題與特質,以免弄巧成拙。

◀打開影像處理軟體,點擊幾下滑鼠,你就可以將1張照片改造成千百種不同風格的照片。雖然不見得每一種效果都很棒,但你至少可以找到一種你覺得合適的特效。

使用Elements、Photoshop、與Paint Shop Pro濾鏡的文章,你可以學到各種技巧與運用濾鏡的方式。此外,你還可以下載Photoshop與Paint Shop Pro的外掛濾鏡程式,裡面有更多的效果供你把玩。

最後要提醒你,操作濾鏡效果時,記得記錄每一個步驟,免得以後要複製同一種效果時忘記以前怎麼做到的。

將照片整理歸檔

當你開始使用數位相機拍照後，你會發現
拍的照片張數，比以前用底片拍照時要多
10倍以上。照片愈來愈多，如何整理照
片、找到照片，就成為重要的課題。
跨出正確的第一步，以後的工作就會比較
輕鬆，也可以節省許多時間。

▲ 如果照片數量不
多，使用縮圖瀏覽
器(圖為ThumbsPlus
軟體)就可以快速、
輕鬆地檢視照片。

▼運用簡單方法，將
檔案夾分類命名，可
以讓尋找與整理照片
變得輕鬆。

剛開始接觸數位攝影時，可能會發生太高
興，一直拍、一直拍，直到拍了幾千張照
片，才發現沒有分類整理這些照片。沒錯，
數位相機會替每一張照片取一個檔案名稱，
但這些名字一點意義也沒有(如
DSCF0001.JPG)；此外，每當你格式化記憶
卡後，相機會重複使用以前用過的檔案名
稱，造成你分類、整理、尋找照片的困擾；

如果你有幾千張照片，想要找到某一張特定
照片，更是不可能的任務。

養成良好的分類整理習慣

如果你1年拍不到幾百張照片，電腦作業
系統內建的軟體，就足夠幫助你分類整理照
片。視窗作業系統與麥金塔作業系統都能以
縮圖(縮小的照片)模式瀏覽特定照片檔案
夾，通常電腦不會自動啟動這個功能，必須
手動開啟，若你要以實際尺寸看這張照片，
電腦會以另開視窗的方式載入這張照片。

如果你每次拍完照、將照片存入電腦的同
時，就將這些照片取個合適的檔案名稱、並
且分類，記錄拍照的時間與地點，然後存放
於不同的資料夾中，日後你要找特定照片
時，只要花費少許時間，利用作業系統的搜
尋功能，或逐個檔案夾尋找即可，如果妳是
這麼嚴謹的攝影者，你就不太需要靠電腦軟
體幫忙你整理照片。

有些人會自行設計一套非常嚴謹的命名系
統(如020503_Spain，代表2003年5月2日攝
於西班牙)，這種命名方式相當方便，因為電
腦會依照字母或數字順序排列檔案夾或檔
案，方便你輕鬆找到特定照片。

我建議，照片存入電腦後，不要使用相機
產生的無意義檔案名稱，重新命名每一張照

片(如horse in field.jpg比P001002.jpg容易理
解)。每拍完一批照片就著手重新取檔名，會
比幾年後累積了一大堆照片，再重新命名簡
單多了。雖然我自己是個非常會囤積照片的
人(我相信再爛的照片都有發揮功用的一
天)，但我卻要建議你，當你將照片從記憶卡
複製到電腦中時，看到爛得很的照片，就把
它們給刪除了吧，不要捨不得，否則照片愈
累積愈多，以後要找照片，就真應了「大海
撈針」這句成語。還有，請關閉相機上「重
新設定檔案名稱」的功能，這樣可以防止檔
案名稱重複，以前拍的照片不會因為新照片
使用同一個檔名而被取代，就此消失。

　　清楚的將照片分類，規劃好照片檔案夾，
替每一張照片取一個容易理解的檔案名稱，
隨時備份。對於照片數目不多的人來說，做
好上面這三件事就足以管理好照片了，但大
部分使用數位相機拍照的人，都會發現照片

▲上圖是專業用影像資料庫，稱為 Extensis Portfolio。它可以用多種參數搜尋照片，並且可以跨網域共享資料庫資源。

怎麼愈來愈多？這時就要藉助軟體的力量。

瀏覽與檢視照片的軟體

　　不想將照片檔案夾一個一個打開，依序找
尋照片，可以使用瀏覽與檢視照片軟體，以
縮圖模式查看每一張照片。這種軟體很多，
有些要錢、有些免費，有些是共享軟體。它

附送的軟體

▲富士的FinePix檢視照片軟體

▲蘋果電腦的iPhoto軟體

　　買數位相機時，通常光碟中都會附送基本影像瀏覽與檢視軟體，但這些軟體功能不一。只要檢視幾十張照片，這些軟體很夠用，但是它們沒有分類整理功能，所以當照片愈來愈多時，這些軟體的使用價值也就愈來愈低。蘋果電腦公司的iPhoto軟體，則是個免費的影像資料庫軟體，功能相當不錯，可以使用關鍵字與其他搜尋方式尋找特定照片，還有許多其他功能。

▲視窗XP作業系統內建基本的影像瀏覽檢視功能，但每次只能檢視一個檔案夾中的照片。

影像資料庫

總有一天你的照片會多到前面介紹的軟體都無法應付的程度，這時你需要的是功能更強大的影像資料庫軟體。如果你的硬碟空間光是儲存照片都不夠，必須將照片改儲存到CD-R或DVD上，你更需要這種專業的影像資料庫軟體。影像資料庫軟體將照片製作成一張張縮圖，並將這些縮圖檔放在硬碟中，你執行分類、整理、搜尋動作時，不必動用到原圖，速度會更快，如果你要處理原圖時，資料庫軟體則提示你這張圖是位於那一張CD-R的那一個檔案中。

更重要的是，你可以替每一張縮圖檔加上必要的附加資料，讓搜尋結果更精確；只要每一張照片都製作多個「關鍵字」，不論照片有多少，搜尋起來都會很容易。例如，你可以尋找所有在英國拍攝的風景照，並且影像中要有藍天與馬，在這個例子中，「英國」、「風景」、「藍天」、「馬」都是關鍵字(有些關鍵字是軟體產生的，例如拍照日期、時間、檔名、Exif資訊等)。至於一張照片需要多少關鍵字，就是個人的決定了。

如果影像資料庫軟體符合你的需要，趁早

們大部分都支援全目錄縮圖檢視，只要將滑鼠雙擊任何一張縮圖，電腦就會另開視窗，以實際尺寸顯示照片；此外，透過軟體也可以知道每一張照片的基本資料(JPEG 檔案中包含一種稱為Exif 的資料格式，Exif記載拍攝這張照片的相機設定、拍照日期等)。

但這種簡易型瀏覽與檢視照片軟體，處理大量照片時不是這麼好用；想想看，要一頁頁地看縮圖才能找到一張特定照片，也是件挺累人的事情；有時候眼花了，就算那張照片就在眼前，恐怕也會不小心疏忽吧！

光碟封面與資料頁

將照片燒錄在CD-R或DVD之後，你總不希望以後每次都要打開光碟才知道裡面有那些照片吧？如果你不是個未雨綢繆的人，萬一有一天硬碟或電腦壞了，你手中的那些光碟片看起來都長得一個樣，要找照片豈不是麻煩得很？

許多職業攝影者解決這個問題的方法，是替每一張光碟印製資料頁。資料頁上面有這張光碟裡每一張照片的縮圖與檔名。有些影像處理軟體(如Photoshop Elements)也提供製作資料頁的功能；此外，網路上也找得到專門製作資料頁的共享軟體可以下載。

另一種分類整理光碟的方法比較簡單，以我自己為例，我替每一張光碟取一個流水號，並且加上日期，然後在紙上印上這些資料，僅此而已。

使用比較好。最好在開始建立影像資料庫時，就養成替每一張照片建立關鍵字的習慣，替30張照片建立關鍵字要花費10分鐘，現在不做，將來照片數目增加時，就要花更多時間，何苦呢？

備份與儲存

電腦世界中有一個大家耳熟能詳的老話：電腦當機、硬碟毀損後，你才會知道備份的重要。因此，請記得在固定時間、以安全的方法備份你的數位照片！就算你的硬碟很貴、或你照顧硬碟非常周到，硬碟總有壞掉的一天，那時候誰也不能保證有辦法救回硬碟中的資料。此外，你還必須面對病毒、作業系統當機、電腦被偷、被破壞的風險，到時一輩子的努力就會付諸流水。

幸運的是，備份與儲存照片一點也不難、也不會花太多時間。過去幾年間CD燒錄機已經成為市售電腦的標準配備，單片空白光碟的價格已經比一罐可樂還要低。請記得寧願多花一點錢買有品牌的空白光碟片；有些「無印」空牌片的品質並不可靠，保存資料的年限也不會高於品牌貨。

備份時我建議一次備份兩組，其中一組收藏在遠離電腦的地方此外，替每一張光碟製作有縮圖的資料頁與封面也是個好主意，也不要忘記替每一張光碟做好分類標籤，等到以後你的光碟成百上千張的時候，你就會知道我為何要勸你這樣做了。

一張光碟片的容量約有650MB至700MB，由於照片解析度與檔案格式不一，一張光碟大約可以儲存50到1000張數位照片；如果你要在單一光碟中儲存更多張照片，可使用可重複讀寫DVD，這種格式的光碟片容量較大(4.7GB是最常見的容量)，每單位(MB)價格比起可重複讀寫 CD或CD-R，不會貴太多。可重複讀寫DVD唯一的缺點，是讀取與寫入資料的速度不夠快，不能與CD相提並論，但隨著科技進步，它們的讀寫速度也逐漸接近。另一個缺點，是「所有的雞蛋都放在同一個籃子裡」效應：一張CD被刮傷，損失的照片只有幾百張，一張DVD被刮傷，損失的照片就有上千張。

無論如何，備份的目的，就是將損失降到最低，因此，每次備份兩套照片不失為安全的方法。每次照完相，就要開始備份，備份完畢就要小心收藏好，就像以前你收藏底片時小心翼翼的態度一樣，這樣你就可以一輩子都能觀賞照片了。

▲功能較強大的影像資料庫系統，不是簡單型影像瀏覽與檢視軟體可以比得上的。它們的功能包含：多影像列印、各種影像修正工具、郵寄照片、產生網路相簿與幻燈片檔案。圖為JASC公司的Paint Shop Pro Album。

▼用可重複讀寫CD與DVD備份照片，既不會太貴、也比較安全。

使用與分享照片

數位攝影的領域潛力無窮。你絕對不會滿足於拍照、列印照片而已。
運用這些照片後，你的平面與網路創作將更加增色。

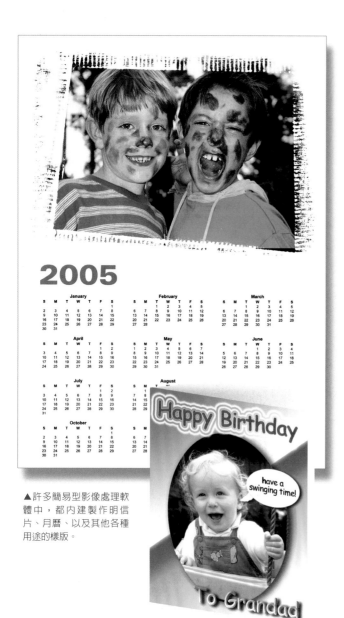

▲許多簡易型影像處理軟
體中，都內建製作明信
片、月曆、以及其他各種
用途的樣版。

個人電腦革命後，任何人只要有適當的設備，以及一點耐心，就可以在家中輕鬆的製作出專業的線上或是平面文件。數位相機普及後，人們將照片放進公司新聞信、或社區歷史的網站中，幾乎不花一分錢。數位影像的應用當然不僅於此，許多影像處理軟體中，都有製作卡片、月曆、證書、甚至假雜誌封面的樣版，只要按幾下滑鼠就可以將照片加入這些樣版中。

有些軟體，如微軟公司的「Publisher」與「Frontpage」，其中有「精靈」幫助你輕鬆製作各樣的實體與網路文件；文書處理軟體也可以加入JPEG格式的照片，你的報告、網站或新聞信會因此更不一樣。如果你要印的份數不多，你可以用家用照片噴墨印表機列印這些作品，或交給列印服務公司代勞，但記得要先詢問它們的格式是否相容。

分享照片

在底片攝影時代，要與家人、朋友、或其他人分享照片的過程非常麻煩：第一步先沖洗照片，放進相簿、或裱框掛在牆上；如果親朋好友不在一處，就沒有辦法與大家分享你的喜悅，除非每個人都有一份完全相同的相片；而將這些照片投郵，還要花一筆郵寄費用。

這種分享照片的方式並不便宜。但數位攝影完全不同：只要花1、2秒就可以複製完成

照片,透過網路,可以在任何時候、任何地點、與任何人分享照片。如果分享照片的對象沒有網路連線,你只要將照片燒入光碟付郵即可;好吧,就算那人連電腦都沒有,你至少還可以把數位影像沖洗成照片寄給他,這還是個有用的老方法。你也可以將照片燒進CD或DVD,對方可以在標準的家用DVD放影機上觀賞,如果對方沒有DVD放影機怎麼辦?你可以把照片製作幻燈片,轉錄在VHS錄影帶中。

▲只要利用一些便宜的軟體,以及一些練習,你很快的就可以學會如何將數位照片應用在印刷與網路作品中。

幻燈片

　　大部分的影像瀏覽器(以及部分影像處理軟體)都內建幻燈片功能。幻燈片功能運作的方式,是將某個影像資料夾中的照片,以連續或隨機方式播放。你可以設定全螢幕播放,也可以設定播放的間隔時間(或試用滑鼠點擊以播放下一張)。幻燈片程式中還有一些過場效果,比較專門的幻燈片程式則有複雜的過場效果,如更多的淡出與交替淡出效果等。此外,有些幻燈片程式可以將幻燈片製作成自解執行檔,你的親友收到利用電子郵件都到這個檔案後,點擊兩下就成為一個幻燈片檔案,可以在電腦上播放。此外,你還可以替每一張幻燈片加上標題、背景音樂、甚至聲音解說。

　　許多數位相機的瀏覽模式中,也有幻燈片功能,你可以將相機上的影像輸出端子,連接到電視觀賞照片,你也可以將照片錄進VHS錄影帶中,給那些沒有DVD或是電腦的朋友看。

▶最新的幻燈片軟體可以製作立體幻燈片。

▲製作幻燈片軟體有很多,只要你的親友有電腦,就可以與他們分享照片。

擴大分享與交流的範圍

過去幾年間線上分享照片服務已經蔚為商機龐大的產業,這種服務很容易使用,只要你註冊、並登入網站後,就可以將照片上傳至網站的伺服器上,你的親友點選照片所在的網址,就可以看到你放在網站上的相簿、照片縮圖與全圖,甚至以幻燈片模式觀賞照片。這類服務網站都提供一定容量的免費空間,若要無限制使用網站的硬碟空間,就需要付出一小筆費用(也有完全不收費的網站,你可以多方比較)。

此外,愈來愈多的網站提供線上沖洗照片服務,你只要將密碼告訴親友,他們就可以在網站上指定他們想要沖洗的照片與張數,或要求將影像印刷在禮品上;幾天後這些照片或禮品就會送到他們家。

由於愈來愈多人使用線上網站沖洗服務,將來類似服務的一定會降價,服務範圍也會擴大。現在已經有網站提供相片裱框、移除紅眼、裁切影像等基本影像處理服務。如果你使用的是愈來愈流行的「固定費用、無限頻寬」的「吃到飽」寬頻網路,那麼線上分享與列印照片服務的價值更可以倍增。只要有 一 個 帳 號,

▲用電子郵件交換照片,不如在網路上分享來得方便。網路除了分享照片,還可以沖洗指定照片、以及將照片燒錄成CD的功能。

你可以在任何一台電腦上上傳與下載照片，網咖的優點之一就是，不要等到回到家就可以與親友分享你在度假拍攝的照片。

照片的用途，不是只有列印出來而已

　　底片攝影時代，市面上就有一些將照片印刷在禮品上的創意服務；數位攝影時代來臨後，這種服務愈來愈受歡迎，一般人當成致贈親友的另類禮物，專業攝影者利用這個服務，在家中或辦公室中展示引以為傲的攝影作品。

　　最常見的禮品點子是將照片印刷在T恤或馬克杯上，現在出現的禮品創意更多，裝飾或實用性質的禮品都有，例如滑鼠墊、杯墊、海報、月曆、甚至衣服。你只要填好訂單，附上影像就可以。當然，這些禮品是否精良好看，部分因素取決於數位相機的好壞與影像解析度高低。但只要照片品質好，做出來的禮物不會差到哪裡去。

▲你可以將最喜歡的照片印在T恤、馬克杯、拼圖遊戲、滑鼠墊、大海報等實用性或裝飾性的禮品上。

在電視上看照片

　　透過DVD播放機觀賞照片，甚至直接在電視上看照片，愈來愈簡單。比如利用Ulead公司的DVD影像播放軟體，可以將指定檔案夾中的照片製作成互動式幻燈片檔案，你可以替每一張照片命名，配上背景音樂與目錄。你也可以將檔案燒錄到DVD上，在任何機型的DVD播放機上播放。如果沒有DVD燒錄機也不必擔心，將檔案燒錄成較常見的CD-R，也可以在大部分的DVD播放機上播放。VCD的解析度較低，影像品質不如DVD，但既然沒有DVD，有VCD總比沒有好。

　　如果你只想要在電視顯示幕上看照片更簡單。許多數位相機上都有一個「影像輸出」端子，可以直接與電視(或錄影機)連線，你只要將數位相機調整到播放模式，就可以在沙發上輕輕鬆鬆的看照片。如果你的相機沒有影像輸出端子，你也可以買一個便宜的、有影像輸出功能的多合一讀卡機，就可以在電視上看照片。

專有名詞解釋

數位攝影這個領域與電腦一樣，都有許多專有名詞。下面是最常見的專有名詞與簡單定義。

Aperture光圈：可調整孔徑，控制通過鏡頭的光量

Analogue類比：連續可變。

Anti-aliasing反鋸齒：數位影像處理軟體的一種功能，可以將選取區域或上色區域的邊緣平滑化。

Artefact不自然痕跡：數位影像在處理過程中產生的瑕疵或錯誤。

Bit位元：「Binary digit」的縮寫，電腦資訊的最小單位，每個位元代表1或0。

Bitmap點陣圖：一種由點或畫素組成的影像格式。每一種數位相機都可以產生點陣圖。

Blooming影像擴散：在數位照片中，出現在明亮反射處或強烈光源四周的光暈或流動的光線。造成影像擴散的原因，是電荷耦合裝置的電位井內積存的電荷飽和擴散到鄰近畫素。

Burst Mode (Continuous shooting)連拍：數位相機的功能之一，指快速地連續拍攝照片。

Byte位元組：電腦檔案大小單位，一個位元組由八個位元組成。其他經常使用的電腦檔案大小單位有：千位元組(KB、Kilobyte，有1024個位元)，百萬位元組(MB、Megabyte，有1024個千位元組)，十億位元組(GB、Gigabyte，1024個百萬位元組)。

Calibration調校：調整掃描器、顯示幕、印表機等裝置的過程，目的是讓這些裝置抓取、顯示、或列印影像時，能得到更精確與一致的色彩。

Camera shake相機振動：相機在長曝光狀態時移動，照片因而模糊的情形。

CCD(Charge-Coupled Device)電荷耦合元件：將光線轉變成電流的裝置，功能相當於底片。

Cloning複製：許多影像處理軟體都有的一種功能。可以將部分影像，再將複製的影像放在其他部分。這個功能主要用在遮蓋瑕疵，與一些特殊效果上。

CMOS：Complementary Metal-Oxide Semiconductor (互補型金屬氧化物半導體)的縮寫，與CCD的功能相同，是另一種製造數位相機感測器的技術。

CMY，CMYK(Cyan、Magenta、Yellow)藍、紅、黃：熱昇華印表機與低價噴墨印表機列印影像時使用的色彩模型。CMYK的K指的是黑色(Key)，CMYK多半用於專業列印上。目前大部分的照片印表機還會加上淡藍與淡紅墨水，以改進色調表現。

Colour cast色偏：光線與相機白平衡設定出現誤差，造成單一顏色出現在影像上的錯誤區域。

CompactFlash(CF卡)：記憶卡規格的一種，又可分為CF I與(較厚的)CF II兩種。

Compression壓縮：移除數位資料的部分內容，以降低檔案大小，節省儲存空間或傳輸時間。壓縮有兩種，分別是「有損壓縮」(如JPEG檔案格式)與「無損壓縮」(如TIFF格式)。有損壓縮可以達到很高的壓縮比，但無損壓縮不行。

Contrast對比：一張照片中亮處與暗處的色調差異範圍。

Cropping tool裁切工具：影像處理軟體中的一個工具，用來裁切影像。

Depth of field景深：焦點前後影像清晰的範圍。

Dialog box對話框：使用電腦軟體時出現的視窗，可以輸入變數或改變設定。

Digital zoom數位變焦：數位相機的功能之一，是將影像中間部分放大，模擬望遠鏡頭的效果，但數位變焦的功能與裁切相同。

Direct print capability直接列印功能：許多數位相機都有的功能。將特殊型印表機直接與相機上的通用序列連接埠連接，即可列印儲存在相機記憶卡中的照片。

Dpi(Dots per inch)每吋點數：標示印表機或影像顯示幕解析度的方法(請見Ppi)

DPOF(Digital Print Order Format)數位影像列印模式：數位相機使用者可以直接在相機上選擇要列印的照片與列印數量的功能；部分直接連線印表機以及沖洗服務店都支援此功能。

Driver驅動程式：指示電腦的外部裝置(例如印表機)如何運作的軟體。

Electronic viewfinder電子觀景窗：數位相機觀景窗中的一個小型液晶顯示幕，取代光學觀景窗的功能。

Exposure曝光：數位相機的CCD接受到的光量。曝光是由快門速度(曝光時間)與光圈(曝光量)兩個因素決定。

Exposure compensation曝光補償：相機自動增減曝光量的功能，通常以「＋EV」(加)與「―EV」(減)(EV是exposure values的縮寫)在相機上出現。

Feathered edge羽化邊：選取範圍或遮色片範圍的柔和邊緣。可以使用在產生無接縫的蒙太奇效果。

File Format檔案格式：資訊儲存成檔案的方式。數位攝影領域中常見的檔案格式有JPEG與TIFF。

Filter濾鏡：影像處理軟體的功能之一。可以改變照片的外觀。

Focal length焦段：決定鏡頭放大倍率與視角大小的數值。

Focus焦點：調整鏡頭直到拍攝對象能在CCD上清晰呈現。

Fringe邊緣：被選取影像邊緣出現的無用畫素。也可形容鏡頭或CCD瑕疵，造成數位照片上出現的無用畫素。

Grayscale灰階：或稱黑白影像，包含從黑至白的連續灰色調。

Hue/Saturation色相/飽和度：描述色彩的方法有色相、飽和度與亮度。色相指顏色，飽和度指顏色的鮮豔度。這功能能做到不改變亮度與對比的情形下，改變色相/飽和度。

Infinity無限遠：相機鏡頭的最遠對焦距離。
Internal storage內建記憶空間：部分數位相機有內建記憶空間(但近來大部分機型上，可移除記憶卡已經取代內建記憶空間)
Interpolation插補法：增加影像畫素，或填補遺失畫素的方法。運作方式是以猜測的決定相鄰畫素的值；但這種方法不能增加影像細節。

Jaggies鋸齒：經常出現在非常低解析度的照片中，因為解析度低，看得見每一個畫素都呈現階梯狀。
JPEG(Joint Photographic Experts Group)聯合圖像專家小組：所有數位相機都使用的一種非常有彈性的數位影像儲存格式。它以「有損」壓縮的方式降低影像品質，從而減少檔案大小；以這種格式儲存照片時，可以調整壓縮比(即影像品質)；使用數位相機拍照時，影像品質設定就是在設定壓縮比。

Lasso套索：影像處理的選取工具，可以在影像上選取不規則形狀。「磁性套索」工具則在選取不規則形狀後，自動貼近顏色差異大的影像邊緣執行選取動作。
LCD monitor液晶顯示幕：數位相機上的一個小型彩色顯示幕，功能是拍照前預覽照片、拍照後檢視照片。
Lossy有損：一種會失去部分資料，影響到影像品質的壓縮方式。JPEG就是最常見的有損壓縮格式。
Lossless無損：一種不會損失資料、因此不會影響到影像品質的壓縮方式。使用在TIFF格式的無損壓縮方式稱為LZW。有損壓縮比無損壓縮能節省儲存空間。

Macro近拍：指鏡頭能非常靠近被攝物(通常指鏡頭與被攝物的距離小於30公分)。
Manual override手動模式：指操作相機時，不使用相機自動設定，手動決定曝光或快門。
Mask遮色片：一個以八位元為單位的選取範圍。被遮色片選取的影像內容，不會因為執行影像處理動作而變化。沒有被遮色片涵蓋的影像範圍，稱為選取區域。
Marquee選取框：影像處理工具產生的框線，顯示被選取的區域。
Megapixel百萬畫素：標示數位相機解析度的單位。
MicroDrive：CompactFlash II記憶卡中的微型硬碟，每單位儲存成本比較便宜。

Noise雜訊：會降低類比式電子產品的無用電子訊號。以數位相機對著非常低光度或陰影部位拍照時，在黑色部分會出現錯誤色彩，稱為雜訊。

Optical viewfinder光學觀景窗：透過光學觀景窗可以看到近似相機鏡頭看到的景觀(就像在35厘米實用型相機上的觀景窗一樣)。

Parallax error視差：相機鏡頭與觀景窗呈現被攝物的差異。近拍時最明顯。
Photosite感光單元：數位相機CCD上的單一感光元件，一個元件將光線轉換一個畫素值。

Photoshop plug-in：附加在Photoshop或與Photoshop相容的影像處理軟體上的小軟體(稱為外掛程式)。常見的外掛程式有特效程式(濾鏡)，或允許Photoshop直接取得掃描器或數位相機資料的程式。
Pixel(PICture Element)畫素：數位影像的最小單位，也指電腦顯示幕上組成影像的每一個小光點。
Ppi(Pixels/Points per inch，每吋畫素數或每吋點數)：標示掃描器、數位影像與印表機解析度的單位。

Recovery time回復時間：用數位相機拍照時，從前一張照片被儲存到記憶卡中，到可以拍下一張照片的時間。
Removable media可移除式儲存媒體：儲存影像的小記憶晶片。
Resample重新取樣：改變影像中的畫素數目。
Resize改變大小：不改變影像的畫素總數，但改變影像的解析度或實際尺寸。
Resolution解析度：標示數位影像有多少畫素的方法。相機解析度指的是產生的照片中實際畫素，如2272x1704或400萬畫素(參見Dpi與Ppi)。
RGB(Red、Green、Blue)紅、綠、藍：電視、電腦顯示幕與數位攝影機使用這3種顏色的不同組合，顯示照片的影像。

Saturation飽和度：色彩中的灰色量。灰色愈多，飽和度愈低(參見Hue/Saturation)。
Selection選取：執行影像處理的方法，通常選取一塊區域後才開始執行各種影像效果。
Shutter speed快門速度：CCD接受光線(曝光)的時間。
Shutter lag或Delay快門延遲：按下快門與實際成像的時間差。
SmartMedia：一種記憶卡格式。
Subject modes/Scene modes主題/情境模式：為拍攝特定主題如人像、風景或運動等，相機會自動決定最佳的拍照條件。

Telephoto lens望遠鏡頭：能將景物放大的鏡頭。
Thumbnail縮圖：影像的縮小版，解析度較原影像低，功能是方便辨識，或方便在同一顯示幕上觀看多張照片。
TIFF(Tagged Image File Format)標記影像檔案格式：高解析度點陣影像的標準格式。許多高檔相機上都使用這種「最佳品質」格式。

Unsharp Masking遮色片銳利化調整：影像處理的功能之一。可以將影像中的高對比區域銳利化，但不影響影像中的連續色調。

White balance白平衡：確定相機在任何光源條件下，都能正確捕捉色彩(即沒有色偏)的功能。
Wideangle lens廣角鏡頭：指焦段短的鏡頭，可以提供更廣的視角，看到更多景物。

Zoom lens變焦鏡頭：有改變焦段能力的鏡頭。拍照人可以不移動拍照地點而改變視角。不要將光學變焦與數位變焦混為一談。